ARCADE
GAME
TYPOGRAPHY

일러두기

· 게임과 개발사 이름은 통용되는 표기를 따랐다.
· 게임 글꼴과 게임은 〈 〉, 영화, TV 시리즈, 앨범은 《 》로 표기했다.
· 「용어 해설—아케이드 게임」은 옮긴이 주이며, 「용어 해설—타이포그래피」는 『타이포그래피 사전』(안그라픽스, 2024)을 참고했다.
· 「용어 해설」의 용어는 밑줄로 표기했다.
· 게임 글꼴 이외의 글꼴과 게임 개발사 이름은 최초 등장 시 1회 병기했다.

아케이드 게임 타이포그래피: 픽셀 폰트 디자인의 예술
ARCADE GAME TYPOGRAPHY: THE ART OF PIXEL TYPE

2024년 8월 16일 초판 발행

지은이	오마가리 토시	안그라픽스	
옮긴이	박희원	주소	10881 경기도 파주시 회동길 125–15
펴낸이	안미르, 안마노, 오진경	전화	031.955.7755
편집	이주화	팩스	031.955.7744
디자인	곽해나	이메일	agbook@ag.co.kr
영업	이선화	웹사이트	www.agbook.co.kr
커뮤니케이션	김세영	등록번호	제2–236(1975.7.7)
글꼴	민고딕, Gill Sans Nova, Nort, Neo둥근모 Pro		

ISBN 979.11.6823.053.8 (03600)

아케이드 게임 타이포그래피

픽셀 폰트 디자인의 예술

오마가리 토시

TOSHI OMAGARI

안그라픽스

글꼴

읽을거리

무로가
기요노리

서문

글꼴은 우리의 현대 정보환경 어디에나 있다. 오늘날에는 고도로
발달한 컴퓨터와 디스플레이장치 덕에 인쇄용 글꼴을 스크린에
동일하게 사용할 수 있다. 그러나 현대 정보의 외피 아래에서는
마이크로소프트와 애플이 군림하기 전에 존재했던 8비트나 16비트
컴퓨터 특유의 비트맵 글꼴이라는 유산을 여전히 발견할 수 있다.
해상도가 낮고 기계 성능이 한정적인 환경에서도 잘 쓰이도록
디자인된 이런 비트맵 글꼴들은 보기에는 똑같을지 몰라도 실은
각자의 구체적인 목적에 맞게 기능했다. 그러면서 오늘날에도
뚜렷하게 보이는 모종의 기술적 아름다움을 실현했다.

 기술적인 글꼴 외에도 비트맵 글꼴에는 다종다양한 장르들이
있다. 비디오게임의 세계에서는 더더욱. 놀이와 상상력을 동력으로
삼는 비디오게임 글꼴은 1970년대 중반부터 1990년대 초반까지
이어진 아케이드 게임의 황금기에 유달리 풍성하게 발전했다. 이
글꼴들은 주로 고득점과 메시지를 표시할 용도로 디자인되었고,
가장 유명한 것은 아타리Atari 폰트다. 라일 레인스가 〈퀴즈
쇼〉(18쪽, 44−45쪽)에 쓰고자 디자인한 폰트가 틀림없고,
이 게임은 개별 로직 대신 마이크로프로세서를 이용한 아타리의
초기 비디오게임 중 하나였다. 이 폰트는 이후 아타리 게임
대부분에 사용되었고 남코Namco 같은 타 비디오게임 개발사들이
자사 타이틀에 이를 '채택'하면서 전 세계로 퍼졌다.

 아타리 폰트는 1980년대 비디오게임 산업에서 특정 회사와
무관한 표준이 되었고 변형과 양식화를 거쳐 다양한 변종으로
진화했다. 글꼴의 새로운 물결은 1980년대 중반 일본 비디오게임
업계의 부상에 뒤이어 일어났다. 〈제비우스〉(48쪽)는 게임
세계관에 어울리는 맞춤 SF 폰트를 사용한 상징적인 행보로
신기원을 열었다. 세가Sega는 〈스페이스 해리어〉(30쪽)와
〈판타지 존〉(56쪽) 같은 게임에 일종의 자체 폰트를 사용해
통통 튀는 뉴웨이브 분위기를 표현했다. 영향력 있는 슈팅 게임
〈그라디우스〉(코나미Konami, 1983)에 들어간 가느다란 사각형

산스체처럼, 몇몇 회사는 개별 게임 시리즈의 전용 폰트를 개발했다.

이런 폰트의 디자이너들이 플랫폼의 제한적인 해상도와 색상을 활용한 방식은 감탄을 자아냈다. 그 기발한 폰트 디자인의 각 문자가 8×8픽셀로, 아니, 문자 사이의 1픽셀 공백을 감안해 7×7픽셀로 디자인되었음을 알면 놀랄 것이다. 윤곽선을 그리는 방식이 아니라 색색의 픽셀을 글자처럼 보이게 구성한 디자인이다.

비디오게임 폰트는 인쇄와 디스플레이에 쓰이는 글꼴처럼 자율적인 요소가 아니다. 비디오게임은 비트맵 기반이고 픽셀 타일 패턴을 토대로 구성된다. 모든 객체와 배경, 글자와 숫자는 같은 체계 속 다른 그래픽 패턴일 뿐이다. 이것들을 '문자'라고 칭하는 것은 타이포그래피로서의 게임 세계를 구축하는 것이다. 전통적인 의미에서 광범위하게 보면 이 문자세트 전체를 비디오게임 폰트로 정의할 수도 있겠다. 이 폰트들의 아름다움은 이들이 대체 불가능하다는 사실에서 생겨난다.

폰트가 게임이다. 우리는 타이포그래피 안에서 플레이한다.

오마가리
토시

머리말

수학 교사는 8 곱하기 8이 64라고 하겠지만 나는 무한대 기호(8을 옆으로 돌린 형태)라고 답하겠다. 8 곱하기 8에서 무한한 가능성이 나오는 이유를 이 책에서 알게 될 것이다. 타이포그래피와 비디오게임이 만나는 이 덕후스러운 교차로에서.

타이포그래피는 글로 쓰인 내용을 완벽히 전달하고자 엄선된 글꼴을 사용하는 수 세기 묵은 기술이다. 비디오게임은 지금도 여러 세대에 팬층을 구축하고 있는 수십 년 된 오락 형태다. 둘의 공통점은 양쪽 모두 시각 매체이며 글자를 쓴다는 것이다.

비디오게임은 고유하고 풍부한 시각 문화를 빠르게 형성했고 게임과 캐릭터, 노래가 만들어지는 과정에 관해서는 이미 정보가 차고 넘친다. 그러나 이 문화의 한 가지 측면만은 지금까지도 빠져 있다. 타이포그래피 말이다. 나는 〈스페이스 해리어〉(세가, 1985) 같은 전설적인 게임과 함께 자랐고 그 게임에 사용된 글꼴을 캐릭터만큼이나 쉽게 알아본다. 하지만 비디오게임 연구에서 그 특정한 길로 나를 이끄는 책은 찾을 수 없었다.

비디오게임 역사의 거의 모든 면이 철저히 탐구되는 동안 타이포그래피만 남겨진 이유는 무엇일까? 게이머들이 글꼴에 흥미를 느끼지 못해서, 아니면 비디오게임 타이포그래피가 미치는 한층 광범위한 영향이 디자이너들에게 아직 정당하게 인정받지 못해서?

내가 혼자는 아니라는 사실은 이내 명백해졌다. 열성 지지자들이 분명히 존재했다. 내가 〈스페이스 해리어〉의 글꼴에서 느낀 감각적 응축물은, 〈시노비〉(184쪽)나 〈그라디우스〉(86쪽) 같은 여타 고전 게임이 계기였을지언정 다른 사람들에게도 생겨났다.

또 다른 사실은 게임이나 글꼴을 잘 알지 못하는 사람도 이 주제에서 아름다움을 발견할 수 있다는 것이다. 사람은 누구나 글자를 이해하고 색상을 즐기니 비디오게임 타이포그래피는 게임 경험이 없어도 감상할 수 있다.

내 애정을 공유하고 싶다는 마음으로 아케이드 게임 수천수만

종을 검토하는 일에 착수해 각각에 등장하는 글꼴을 힘닿는 데까지 기록했다. 이미지를 온전히 기능하는 컬러 글꼴로 변환하는 스크립트를 작성했다. 글꼴을 여러 범주로 분류하고 검토했으며 그 과정에서 아케이드 게임 타이포그래피의 역사뿐 아니라 아케이드 게임 자체의 역사를 통째로 배웠다.

그러면서 생전 처음 들어본 훌륭한 게임들 그리고 타이포그래피가 유일한 장점인 처참한 게임들을 만났다. 인기 게임들의 변천사를 보았고 게임 내 사용 환경 덕에 격이 높아지는 평범한 글꼴들을 발견했다. 이런 책은 없다는 것도 깨달았다. 여기에 필요한 조사를 할 만큼 미친 사람이 또 없었기 때문일 테다.

이 책에서는 그간 찾아낸 비디오게임 글꼴의 노다지판에서 아주 작은 부분만 공유할 수 있을 뿐이다. 전체를 완전히 포괄하기란 불가능하겠지만 역사적 맥락을 제공하고 앞으로 마주칠지 모를 복고풍 글꼴을 평가하는 데 보탬이 되면 족하다. 무엇보다 여러분이 이 책에서 영감을 얻어 자신만의 새로운 글꼴을 만들고 잊힌 것이나 다름없는 픽셀 타이포그래피의 기술에 새로운 불꽃을 일으키기를 희망한다.

놀이를
위한
글자

비디오게임은 단어가 암시하듯 크게 디지털 이미지와 시각 피드백으로 구성된다. 게임의 시각 경험은 플레이어 캐릭터와 악당, 스테이지, 배경으로 규정된다. 화면에 필요한 것은 이런 요소가 전부인 듯하다.

이런 규정은 물론 제약이다. 캐릭터로 플레이하면 자신이 얼마나 다쳤는지를 물리적으로 실감하거나 주머니를 뒤져 필요한 빨간색 키카드가 이미 있는지 확인할 수 없다. 게임에 그만한 현실감은 없다. 또 게임에는 우리 세계에 존재하지 않아 시각적으로 설명되어야 하는 특수한 규칙도 많다. 이는 체력 게이지 등 직관적인 방식으로 제시되기도 하지만 꽤 많은 경우에 텍스트가 필요하다.

구식으로 들릴지 모르겠으나 게임 대부분은 글자 없이는 도무지 돌아갈 수 없다. 〈퐁〉(앨런 앨콘, 아타리, 1972)에 점수판이 없다고 생각해 보라. 타이포그래피가 잘 구현되어 있으면 게임 세계에 더 온전히 몰입하게 된다.

비디오게임의 타이포그래피는 전문적인 컴퓨터 타이포그래피의 발달과는 별개로 발전했다. 비디오게임은 오락의 한 형태고, 이는 타이포그래피에서 절로 드러난다. 아케이드라고 하는 오락실은 '어트랙트 모드'라는 자동 데모를 재생해 게임으로 동전 수익을 냈다. 오락기에는 십 대들의 마음을 사로잡으려는 갖은 노력이 들어갔고 게임 폰트 역시 그런 사례다.

타일 기반의 옛 그래픽 시스템에서는 고작 8×8픽셀로 폰트를 만들어야 했다. 글꼴을 디자인하기에는 자그마한 캔버스다. 그러나 이 책에 실린 폰트 다수가 이 형식으로 제작되었고 다양한 색상과 애니메이션을 활용해 나온 고유한 글자가족은 거의 1,600종에 이른다. 이 작은 포맷에서 이렇게 많은 결과를 뽑아낼 수 있다는 것이 퍽 매혹적이다.

제약은 기술적 순수성과 더불어 창의성을 키우는 강력한 동력이다. 게임 개발자들은 비트 수가 적고 래스터 그래픽을 쓰는 오락기에 상업용 폰트를 설치할 수 없었다. 게다가 어차피 자기 폰트를 직접 그리는 편이 훨씬 저렴했다. 컴퓨터 글꼴 업계와 상업적 이해관계로 얽히지도 않고 영향도 받지 않은 점은 아웃사이더의 손에서 아름다운 작품 꾸러미가 탄생하는 결과로 이어졌다. 초기 게임 산업에서는 일본이 가장 지배적이었는데 이 나라의 게임 개발자들은 라틴알파벳에 익숙하지 않았다. 〈제로 윙〉(토아플랜Toaplan, 1989)에 나온 "모든 너의 기지 우리에게 속한다all your base are belong to us" 같은 의도치

않은 웃긴 오역에서 보이듯 게임의 영어 번역도 때때로 허술했다. 개발자들이 일상에서 영어와 알파벳을 접할 일이 적었다는 사실은 글꼴 디자인을 봐도 명백하다. 이 책에서 얼마간 발견하게 될 당황스러운 기묘함은 창의성이 아닌 경험 부족의 산물로 보면 더 쉽게 설명된다.

아무리 좋은 글꼴이라도 쓰인 게임과 어울리지 않으면 고전을 면치 못한다. 그런데 곧 알겠지만 이런 일이 초기 비디오게임 타이포그래피에서는 흔했다. 가령 필기체처럼 흐르는 글꼴을 우주 슈팅 게임(179쪽)에 사용하는 것이 꼭 잘못된 것은 아니라도 관습과는 거리가 멀며, 우리는 이런 사례로 초창기 오락실 산업에서 작동하던 문화적 차이를 더 풍부하게 이해할 수 있다.

인쇄물 글꼴 디자인에서는 "좋은 타이포그래피는 보이지 않는다."란 말이 자주 나온다. 비디오게임 타이포그래피에도 해당하는 말이다. 체력과 목숨, 잔여 플레이 시간 정보가 한눈에 읽기 좋으면 플레이어에게는 무의식적으로 힘이 된다고 할 수 있다. 대전형 격투 게임처럼 찰나가 중요한 게임에서 이런 부분은 결정적이다. 그러나 픽셀 글자의 진가는 전통적인 타이포그래피와 거리를 두고 색상 그러데이션이나 애니메이션 등 그것만의 남다른 특성을 탐닉할 때 드러나는 듯하다. 픽셀 글자는 그렇게 초창기 아케이드 비디오게임의 감각 폭격에서 빼놓을 수 없는 요소가 된다.

규칙들

이 책은 약 30년에 걸친 아케이드 게임의 역사를 다루며 히트작, 숨은 보석, 처참한 실패작의 글꼴을 선보인다. 8비트와 16비트 비디오게임의 타이포그래피에는 여러 형태가 있지만 조사의 초점이 분산되지 않도록 연구 대상은 가장 일반적인 문자세트인 8×8픽셀 포맷으로 제한했다.

비디오게임의 역사에서 아케이드 게임은 새로운 오락거리 브랜드의 가장 초기 형태로 등장한다. 최고로 새롭고 최고로 재미있는 시각물이 보고 싶으면 가야 할 곳은 언제나 오락실이었다. 그렇다 해도 변형판과 개정판, 해적판까지 세면 고려할 게임은 7,000종이 넘는다. 이 책을 쓰려고 조사하는 과정에서 게임 약 4,500종을 검토했다.

비디오게임의 그래픽 포맷은 스스로 부과하는 제약이다. 고전적 정의에 따르면 폰트는 어떤 조합으로도 입력할 수 있는 완전한 글자 모음으로 구성되어야 한다. 이 정의에 타이틀 로고는 해당하지 않는다. 다른 낱말을 이루는 데 다시 쓰이지 않을 글자로 만들어진 고정 그래픽이기 때문이다. 8×8 포맷은 아케이드 게임 글자의 또 다른 핵심 제약이다. 비디오게임에서 사용할 수 있는 글꼴의 크기는 8×8, 8×16, 32×32 등 각종 8의 배수로 다양하지만 8×8은 시각적으로 가장 엄격한 제약을 부과하고, 그래서 연구하기에 가장 흥미로운 대상이다.

전반적인 규칙은 이 책에 포함된 글꼴 대부분이 최소한 대문자나 소문자 알파벳 스물여섯 자를 완전히 갖추고 있다는 것이다. 그러나 이 규칙을 벗어나는 예외도 소수 있고 일부 문자세트는 완전한 집합으로 싣지 못했다. 여기에 실린 모든 폰트에서 공통으로 등장하는 기호가 대개 글자와 숫자뿐이라 책에서 보여주는 폰트는 글자와 발음부호, 숫자 위주로 한정했다. 그래도 흥미를 위해 달러 기호를 비롯한 다른 기호를 군데군데 실었다.

일부 폰트는 흰 배경에 놓았을 때 다르게 보일 수도 있지만, 이 폰트들이 그런 식으로 보이도록 만들어진 건 아님은 기억해 둘 만하다. 각 게임에는 고유한 배경색이 있다. 초기 게임에서는 검정이 일반적이었지만 이후 출시된 게임에서는 팔레트가 계속 바뀌었고 하늘부터 숲까지, 심지어는 여성의 나체까지 나왔다. 팔레트라고 하는 색 배합은 대개 게임마다 다양하게 변형되어 제공되었다. 여기서는 글꼴별로 한 가지 팔레트만 보겠지만 그게 전부가 아닐 수 있음을 유념하라. 여러 색이 들어가지 않은 글꼴 디자인이라면 이 책에는 게임 내 색상과 무관하게 검정으로 실었다.

단순하게 가기

독자 대다수가 게임계나 디자인계 중 한쪽에 속하고 두 세계 모두에 속한 경우는 드물 것으로 생각해, 타이포그래피를 잘 모르는 게임계 독자나 반대 입장의 독자를 위해 단순한 용어를 사용했다.

글자 덕후로서 글꼴typeface과 폰트font의 차이는 짚고 넘어가야겠다. 글꼴은 추상적인 개념으로 물리적 형체가 없는 디자인이고, 폰트는 글꼴을 물리적으로 나타낸 것이다. 전통적으로는 크기가 다르면 별개의 폰트였다. 과거 금속활자는 크기를 조정할 수 없어 인쇄용 활자를 크기별로 보유해야 했기 때문이다. 타임스 뉴 로만Times New Roman을

6포인트 금속활자와 12포인트 금속활자, 디지털 오픈타입 포맷으로 갖고 있으면 한 가지 글꼴을 세 가지 폰트로 보유한 것이다. 오늘날에는 '폰트'를 '글꼴'의 의미로 쓰니 나 역시 이 책에서는 둘을 호환해 사용했다.

이 책의 글꼴을 분류할 때는 관례를 엄격히 따르는 대신 이 안에서 의미가 더 잘 통하도록 나만의 체계를 만들었다. 산스체 Sans는 상당히 큰 집합이며 굵기에 따라 세 집합으로 더 작게 쪼개진다. 세리프체 Serif는 모든 굵기 변형을 포함한다. 나중에 자세히 서술할

MICR체는 인기가 높아 개별 범주로 뒀다. 손으로 쓴 느낌이 가미된 글꼴은 손글씨&레터링체 Calligraphy&Lettering 범주에 놓았고, 이와 슬랜티드체 Slanted는 구분했다. 차이가 아주 미묘할 수 있으나 이들을 하나로 묶는 범주는 아주 광범위하기 때문이다.

수평 스트레스체 Horizontal Stress는 기본 스타일이 어떻든 가로획이 세로획보다 두꺼운 모든 글꼴을 포함한다.

스텐실체 Stencil는 스텐실로 찍은 듯한 디자인에 더해 스텐실 도안을 닮은 디자인까지 아우른다.

장식체 Decorative는 그 밖의 모든 것 혹은 장식이 가장 주요한 요소인 모든 디자인을 위한 범주다.

이런 구분은 때때로 엉성해 폰트들이 여러 범주에 걸칠 수도 있다.

이 책에 이름이 나오는 글꼴 디자이너는 매우 적다. 게임 크레디트에서 이들을 거의 볼 수 없기 때문이다. 일본 게임 회사는 자사 직원이 경쟁사에 발탁될 것을 우려해 관행적으로 크레디트에 실명을 기재하지 않았다. 많은 경우 글꼴 제작에 참여한 사람들을 확실히 밝히기가 무척 어렵다는 뜻이다.

다음 게임의 글자는 각기 다른 이유로 포함하지 못했다.

1. 아케이드 게임이 아님. 예: 〈소닉 더 헤지혹 2〉, 세가, 1992.
2. 고정너비가 아님. 예: 〈모탈 컴뱃〉, 미드웨이 Midway, 1992.
3. 8×8보다 크고 라틴알파벳이 아님. 예: 〈데이트 퀴즈 고고 에피소드 2〉, 세미콤, 2000.
4. 벡터 스캔 포맷임. 예: 〈스타호크〉, 시네마트로닉스 Cinematronics, 1979.

8×8 고정너비

비디오게임은 2의 배수로 좌우된다. 이진법과 비트는 게임계의 통화이며, 한때 화면 위 모든 것은 2의 배수로 이뤄진 '타일'로 구성되었다. 4×4픽셀 타일과 8×16픽셀 타일이 있었고 1990년대에는 32×32와 그 이상으로 숫자가 높아졌으나 가장 일반적인 단위는 8×8이었다. 적어도 1990년대 후반과 2000년대 초반 들어 3D 그래픽이 주류가 되기 전까지는 그랬다.

모든 대문자와 숫자를 만드는 데 필요하면서도 컴퓨터가 처리하기 쉬운 최소 픽셀 수는 얼마일까? 제일 복잡한 문자는 B, E, S와 2, 3, 5, 6, 8, 9다. 줄이고 줄여도 높이가 최소 5픽셀은 되어야 그릴 수 있다.

가로 치수를 보면 라틴알파벳의 너비는 각각 달라서 어느 새로운 폰트든 이 가변성을 모방하려 하는 것이 이상적이지만 너비 가변성 프로그래밍은 비용이 많이 드는 계산 작업이다. 그렇다면 폭이 넓어서 공간을 더 차지하는 문자를 굳이 쓸 이유가 있겠는가? 그래서 비디오게임에는 문자 너비가 동일한 고정너비 폰트면 족하다고 여겨졌다. 이런 인식에는 게임 대부분이 일본에서 만들어졌고 이곳의 문자 체계가 기본적으로 고정너비*란 사실도 한몫했다.

8×8픽셀 타일은 두 번째로 작은 2의 거듭제곱 묶음이지만, 약간은 커진 이

규격조차 사용할 수 있는 픽셀 수를 따지면 제한적이다. 타일은 가로와 세로 모두 간격 없이 맞닿아 표시된다. 그러니 타일은 자간을 모두 포함해야 한다. 대문자 M을 8픽셀 너비에 꽉 채워 그리고 MMM을 입력하면 글자들이 다닥다닥 붙어서 읽을 수 없다. 그래서 가로로든 세로로든 디자인에 최대 7픽셀만 써야 한다는 제약이 생긴다. 마지막 줄의 픽셀은 간격 역할을 해야만 하는 것이다.

게임 글꼴 대다수는 제일 바깥쪽 줄의 픽셀을 윤곽선이나 그림자 효과용으로 남기며 8×8픽셀 그리드를 최대한으로 활용한다. 이렇게 하면 윤곽선이나 그림자 효과가 자연스럽게 간격 역할을 해 폰트가 복잡한 배경과 대비되어 돋보인다. 다색 글꼴 디자인이 흔해진 1980년대 초에는 이런 장식 스타일이 큰 인기를 끌었다.

색상은 전통적으로 글꼴 디자이너들이 다루는 요소가 아니었다. 글자에 색상을

적용하는 것은 폰트 제작이 아니라 그래픽 디자인 단계에서 수행되었기 때문이다. 언뜻 보면 폰트 디자이너가 다양성을 살리기에 고정너비 8×8픽셀 블록은 너무 제한적일 것 같지만, 디자이너들은 여러 색상을 갖가지 방식으로 활용하면 독특한 디자인 세계를 창조할 수 있음을 발견했다. 비디오게임은 오락이라서 여기에 쓰이는 폰트는 그저 작동만 하면 되었던 이전의 컴퓨터 폰트와 비교해 최대한 현란하게 보여야 상업적으로 이득이다.

8픽셀이라고 하면 오늘날 기준으로는 너무 작은 듯 보인다. 화소 수가 대폭 향상되어 이제는 휴대전화 디스플레이도 400ppi(인치당 픽셀 수)를 넘으니 말이다. 이런 해상도에서 8픽셀은 0.5밀리미터보다 작게 보인다. 브라운관(CRT) 디스플레이로 하던 옛날 게임의 해상도는 물론 더 낮았고, 8픽셀이

간격 역할을 하는 픽셀을 회색으로 칠해 7×7 문자 그리드의 흑백 픽셀과 구분되어 돋보이게 했다.

이것보다는 크게 보였다. 그런데 정확히 얼마나 컸을까? 8픽셀 폰트가 20년도 넘게 인기를 유지한 것은 판독성이 가장 좋았기 때문일까, 아니면 개선을 시도한 사람이 아무도 없었기 때문일까?

비디오게임 내부 해상도에 그다지 변화가 없었던 것은 1990년대 중반까지였고 이는 16비트 콘솔 시대의 종막과 시기를 같이했다. 그때까지는 288×224나 320×240처럼 대략 가로 300픽셀, 세로 200픽셀대 초반의 해상도가 일반적이었다. 480×360 같은 해상도는 3D 시대 들어서야 점차 일반화되어서, 이 향상된 해상도로 볼 수 있는 픽셀 기반 게임은 많지 않다.

둘째로 오락기 스크린은 일반적으로 19인치 브라운관이었는데, 화면비가 4:3이면 (내부 세로 해상도가 224픽셀이란 가정하에) 높이는 289.56밀리미터다. 이때 8픽셀의

물리적 크기는 10.34밀리미터로, 가까운 거리에서 충분히 읽을 수 있으며 나아가 여러 창의적인 디자인도 가능한 크기였다. 포맷이 판독성을 자연스레 보장한 셈이다.

이 책에 고정너비 폰트가 많다 보니 아케이드 게임 폰트는 전부 이 유형이며 비디오게임은 비례너비 폰트를 처리할 수 없었다는 결론을 도출할지도 모르겠다. 이는 전혀 사실이 아니다. 윌리엄스Williams와 미드웨이 같은 업체는 일찍이 자사만의 비례 조판 시스템을 개발했다.

윌리엄스와 미드웨이 게임을 조금 더 충실히 조사하지 못한 데는 기술적인 이유가 있다. 초기 아케이드 게임은 픽셀 대신 완전히 다른 기술인 벡터 그래픽을 채택하기도 했다. 게임 화면에 형형색색의 선명한 직선만 가득하고 곡선이 없었다는 의미다. 이런 폰트는 수집과 분석에 기술적인 어려움이 있을뿐더러 굵기

변화와 곡선이 없어 다양성에도 제약이 있다. 아타리의 〈템페스트〉(1981) 같은 게임과 시네마트로닉스의 모든 게임은 이런 이유로 책에서 빠졌지만 이 범주에도 흥미로운 폰트 사례가 꽤 있으니 관심이 있다면 더 살펴봐도 좋을 것이다.

* 조판과 히라가나에 따라 굳어진 전통이다. 역사적으로 음절 단위의 일본 문자 체계는 필기 시 고정너비로 쓰이지 않았다. 오늘날에도 일본어 디지털폰트는 다수가 비례너비 옵션을 갖추고 나온다.

01

산스체 레귤러

OOOO OOOO

DUNCE

GAME OVER

THE KEE GAMES QUIZ SHOW

25 CENTS PER PLAYER

TEST YOUR KNOWLEDGE \

TEST A FRIEND\S \

A B C D E F G H I J K L M
N O P Q R S T U V W X Y Z
0 1 2 3 4 5 6 7 8 9

퀴즈 쇼 키게임스/아타리/1976

이 전설적인 글꼴의 첫 등장은 〈퀴즈 쇼〉였던
것으로 보인다. (44–45쪽) 오락기에는 두 명이
플레이할 수 있도록 네 개짜리 버튼이 두 세트
있었고, 여섯 가지 색 테이프 덕에 흑백 화면이
색색으로 보였다. (그 효과를 위 스크린숏에
재현했다.) 검정 사각형, 여러 각도의 사선과 함께
네 방향 화살표가 폰트에 포함되었다.

01 산스체 레귤러

GAME OVER SCORE 0162

40

80

HIGH SCORE 0442

A / C / E F G H I / / L M
N O P / R S T / V / / Y
0 1 2 3 4 5 6 7 8 9

뎁스차지 그렘린/1977

그렘린인더스트리Gremlin Industries는 샌디에이고에
있던 아케이드 게임 제조사다. 이 회사의 게임을
배급한 세가는 자사 게임에 그렘린의 자체
픽셀 글꼴을 사용하기 시작했고 이후 이 회사를
인수했다. 〈뎁스차지〉에 쓰인 글꼴은 1983년까지

세가의 공식 폰트 노릇을 했다. 데이터이스트Data
East, SNK, 테크모Tecmo (당시에는
테칸Tehkan으로 알려졌다.)와 타이토Taito도 때로
변형을 가하면서 이 폰트를 사용했다.

지비 남코/1978

〈지비〉의 글꼴은 남코가 〈퀴즈 쇼〉 글꼴을
처음으로 사용한 사례다.(18쪽, 44–45쪽) 이
버전에서는 몇몇 부분이 수정되었다. E의 맨 아래
바가 1픽셀 짧아졌고, E를 비롯한 문자가 모두
오른쪽으로 정렬되었다. Y는 오른쪽 모서리가

더 묵직한데, 실수일 수도 있고 아닐 수도 있다.
이듬해에는 Y에서 1픽셀을 지워 대칭을 맞췄다는
점만 빼고 거의 같은 글꼴이 〈봄비〉(남코,
1979)에 사용되었다.

바스켓볼 아타리/1978

〈바스켓볼〉에서 보이듯 아타리 역시 〈퀴즈 쇼〉
글꼴을 변형하기 시작했다. E의 맨 아래 바는
짧아졌으나 〈지비〉 글꼴처럼 간격이 조정되지는
않았다. J의 끝이 네모나졌고 S는 위아래 비례가
같아졌으며 0은 사선 스트레스가 없어졌다.

이 디자인 자체가 크게 성공한 것은 아니었으나 J를
제외하고 이렇게 달라진 점들은 〈퀴즈 쇼〉 글꼴의
다른 변형에서도 볼 수 있다. 한 예로 〈미사일
커맨드〉(아타리, 1980)에서 이 글꼴이 J만 원안을
유지한 구성으로 사용되었다.

갤럭시안 남코/1979

〈스페이스 인베이더〉(84쪽)를 현란하게 변형한
듯한 남코의 〈갤럭시안〉은 플레이어가 특정한
적에게 납치되었을 때 쓸 수 있는 '파워업' 트릭으로
유명했다. 〈봄비〉가 출시된 지 5개월 만에 나온
이 게임은 〈봄비〉와 폰트가 거의 동일했다. 유일한

차이는 대문자 Y가 W 문자와 더 비슷해졌다는
점이었다. 갤럭시안 글꼴은 그 자체로도 인기를
끌어 〈동키콩〉(닌텐도 Nintendo, 1981)을 비롯한
근 200종의 게임에 등장했다.

01 산스체 레귤러

ABCDEFGHIJKLM
NOPQRSTUVWXYZ
0123456789

하이웨이 체이스 데이터이스트/1980

〈하이웨이 체이스〉는 〈뎁스차지〉 글꼴(19쪽)의 대문자를 모두 선보인 첫 게임이다. 글자높이는 7이 아닌 6픽셀이며 굵은 획은 글자당 하나만 쓰였고 (A, G, P, Y를 제외하면) 상부가 하부보다 짧다. J는 다른 문자보다 두꺼우며 1픽셀 더 내려오는 Z는 다른 문자보다 가늘다. 숫자는 글자와 조화롭지 못하다.

ABCDEFGHIJKLM
NOPQRSTUVWXYZ
0123456789

치키 마우스 유니버설/1980

〈치키 마우스〉의 제작사는 일본 업체 유니버설Universal로, 할리우드 영화 제작사와는 별개다. 이 게임에 맞춰 특별히 만들어진 글꼴이지만 쥐잡이라는 주제를 생각하면 고개를 갸우뚱하게 된다. 기계적인 SF 배경에 더 어울리지 않았을까 싶다. 양식화는 기울어진 A와 소문자 같은 M과 N을 중심으로 이뤄졌다. M과 W는 픽셀 그리드의 너비를 꽉 채워 사용한다. 0에는 1픽셀이 빠져 있는데, 이 실수는 〈제로 아워〉(유니버설, 1980)에 나오는 다음 버전 글꼴에서 수정되었다.

ABCDEFGHIJKLM
NOPQRSTUVWXYZ
0123456789

퀘이사 젤코/자카리아/1980

자카리아Zaccaria는 이탈리아 볼로냐의 핀볼 및 아케이드 게임 제조사로, 자사의 전 게임에 사용할 공용 글꼴을 만들었다. 〈갤럭시아〉(자카리아, 1979)에 문자세트가 미완인 채로 먼저 등장한 이 글꼴은 〈퀘이사〉에서 완성되었다. 아주 일관성 있는 디자인은 아니다. B는 커 보이고, J는 맨 위 세리프가 과하게 큰데 문자 자체는 I보다 작아 보인다. S는 뭉툭하고, 3과 8은 너무 좁다.

치키 마우스
유니버설/1980

락 앤 로프
코나미/1983

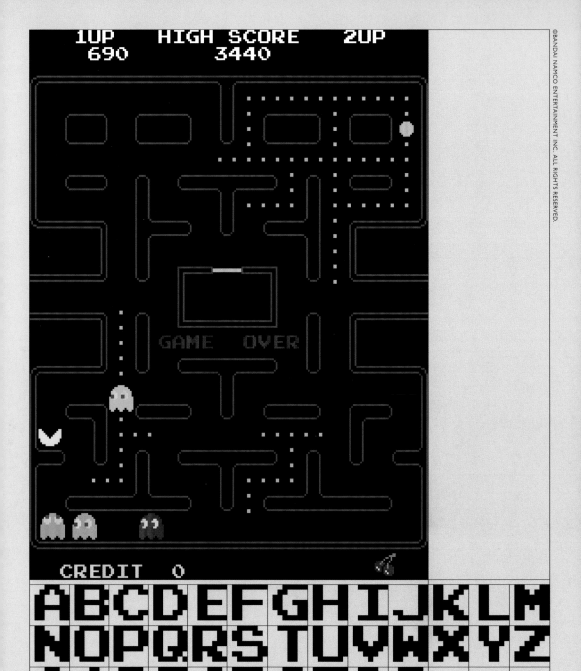

팩맨 남코/1980

〈팩맨〉의 글꼴은 기본적으로 〈지비〉(20쪽)와
같으나 Y가 대칭형이다. 시간에 따른 글꼴의
발전을 기록할 때는 이런 디테일을 진지하게
다뤄야 한다. 〈팩맨〉은 아타리 폰트의 최고 인기
변형안을 사용한 만큼 특히 중요한 사례다. 아타리
폰트는 주로 남코에서 사용되었지만 게임의
인기에 힘입어 다른 곳에도 등장했다. 〈삽질
기사〉(요트클럽게임스 Yacht Club Games, 2014)는
E의 너비를 늘인 〈팩맨〉 글꼴을 쓴다.

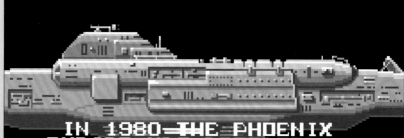

IN 1980 THE PHOENIX
EMPIRE WAS DEFEATED
AND RETURNED TO THEIR
NATIVE CENTURI SOLAR
SYSTEM.
 NOW AFTER MANY YEARS
OF PLANNING, THE SON OF
PHOENIX WILL LEAD THE
ALIEN ARMY TO DESTROY
EARTH AND AVENGE THE
DEATH OF HIS FATHER.
 YOU MUST STAND ALONE
TO PROTECT EVERYTHING
WE BELEIVE IN, YUPPIES,
HAMBURGERS, AND MOM.
 GOOD LUCK, WE KNOW YOU
WILL BE MARVELOUS.

ABCDEFGHIJKLM
NOPQRSTUVWXYZ
0123456789

피닉스의 아들 어소시에이티드오버시스MFR/1985

〈피닉스의 아들〉의 글꼴은 45도 획과 둥글면서도 아래에 각을 살린 형태를 자유롭게 활용한다. 기계적이고 미래적인 느낌이 있으나 전체적인 통일감은 약하다. 이 글꼴을 책에 실은 진짜 이유는 게임의 유쾌한 오프닝 시퀀스를 보여주기 위해서다. 그 유명한 "모든 너의 기지…"(11쪽)와는 달리 "여피족과 햄버거 그리고 어머니YUPPIES, HAMBURGERS, AND MOM"라는 문구는 영어 번역이 잘못된 결과가 아니다. 일본어로도 전혀 말이 안 된다.

ABCDEFGHIJKLM
NOPQRSTUVWXYZ
0123456789

몬스터 배쉬 세가/1982

〈몬스터 배쉬〉 글꼴은 〈갤럭시안〉(20쪽)과 똑같다. 검은색 그림자 효과가 들어간 빨간색 글꼴로, 공포 게임에 잘 어울린다. 〈몬스터 배쉬〉는 〈퀴즈 쇼〉(18쪽, 44–45쪽)에서 갈라져 나온 비디오게임 타이포그래피가 여러 색으로 변신한 초기 사례다.

ABCDEFGHIJKLM
NOPQRSTUVWXYZ
0123456789

자이러스 코나미/1983

〈자이러스〉는 3D 튜브 슈팅 게임으로, 〈템페스트〉(아타리, 1981)의 영향이 뚜렷하다. 여러 색을 쓴 〈퀴즈 쇼〉 글꼴이 두 번째로 등장한 이 사례는 〈팩맨〉의 변형(24쪽)을 사용하되 사선으로 세 개 층을 나눠 색을 넣었다.

ABCDEFGHIJKLM
NOPQRSTUVWXYZ
abcdefghijklm
nopqrstuvwxyz
0123456789

락 앤 로프 코나미/1983

〈락 앤 로프〉의 플레이어는 갈고리를 들고 불사조 사냥에 나서는 모험가가 된다. 글꼴의 바탕은 〈퀴즈 쇼〉지만 이 버전에서 변경된 부분들은 하나같이 폰트의 전반적인 효과를 떨어뜨렸다.

〈퀴즈 쇼〉 소문자를 만들려던 시도로부터 대문자 디자인과 시각적 일관성이 없는 새 문자들이 나왔고, 이 문자들은 게임에 사용되지 않았다.

01 산스체 레귤러

포존 남코/1983

〈포존〉의 글꼴은 남코가 〈퀴즈 쇼〉 소문자를 만들려고 시도하면서 탄생했고, 당시 기준으로는 가장 조화로운 버전이었다. E와 F를 좁히고 W의 아랫부분을 뾰족하게 하는 등 대문자도 새로웠다. 소문자는 어센더 그리고 a, n 같은 글자의 나가는 획과 들어가는 획이 길게 디자인되었으며 g는 타이포그래피의 2층 구조를 충실히 지킨다. 엑스라인을 넘어가는 g는 비디오게임 글꼴 디자인에서 흔히 보이는 타협안이 되었다.

마블 매드니스 아타리게임스/1984

〈마블 매드니스〉에서는 아타리 버전의 〈퀴즈 쇼〉 소문자를 볼 수 있다. 장식적인 요소가 적어져서 이때까지 나온 디자인 중 대문자와 형태가 가장 유사하다. 가장자리가 부드러워 보이도록 특정 픽셀에는 앤티에일리어싱과 컬러블렌딩 기술도 적용되었다. 대상은 S, r, s, w지만 너무 은은해서 효과가 잘 드러나지는 않는다.

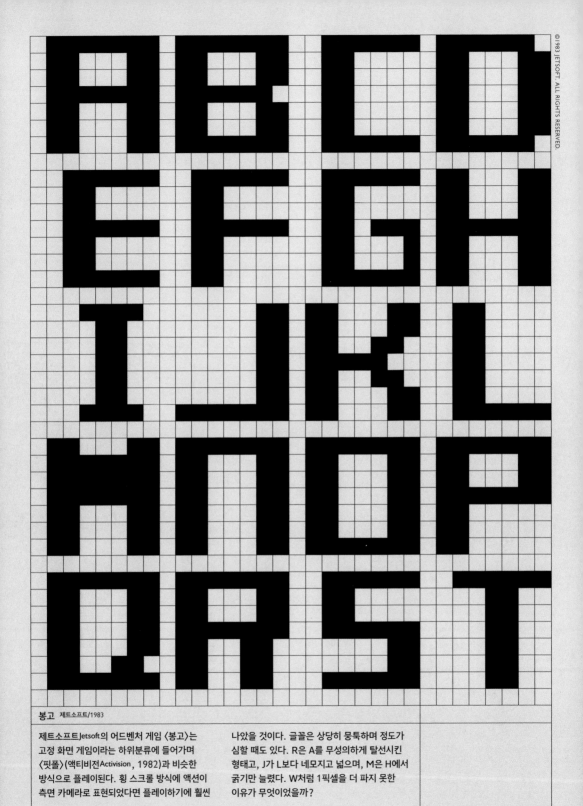

봉고 제트소프트/1983

제트소프트Jetsoft의 어드벤처 게임 〈봉고〉는
고정 화면 게임이라는 하위분류에 들어가며
〈핏폴〉(액티비전Activision, 1982)과 비슷한
방식으로 플레이된다. 횡 스크롤 방식에 액션이
측면 카메라로 표현되었다면 플레이하기에 훨씬

나왔을 것이다. 글꼴은 상당히 뭉툭하며 정도가
심할 때도 있다. R은 A를 무성의하게 탈선시킨
형태고, J가 L보다 네모지고 넓으며, M은 H에서
굵기만 늘렸다. W처럼 1픽셀을 더 파지 못한
이유가 무엇이었을까?

01 산스체 레귤러

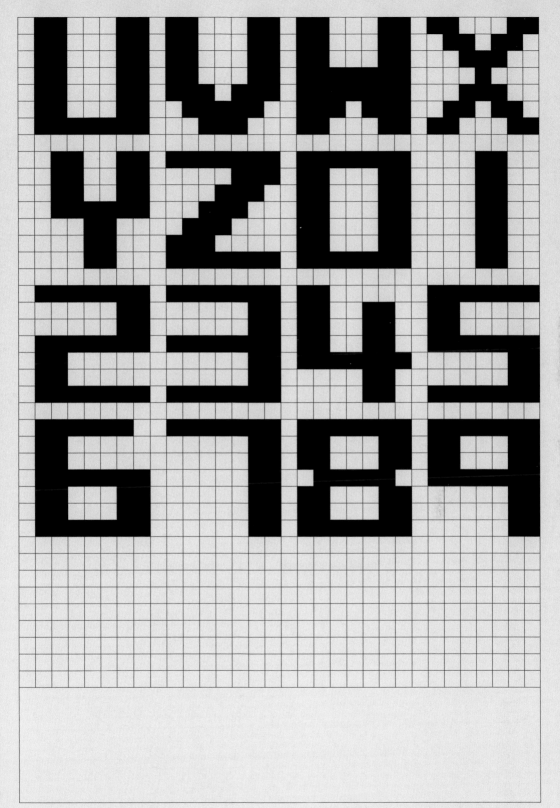

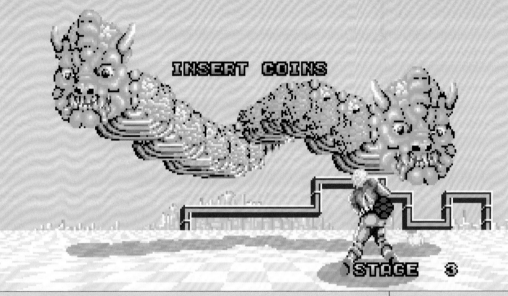

스페이스 해리어 세가/1985

1985년은 세가의 창의성이 폭발한 해다.
〈스페이스 해리어〉의 바탕으로 쓰인 글꼴 디자인은
〈뎁스차지〉 글꼴(19쪽)로 회귀해 이를 살짝 비튼
것이다. F의 세리프가 달라진 것이 눈에 띈다.

아쉽게도 V는 실수로 스크롤을 1픽셀 내린 것처럼
보인다. 이 글꼴은 5개월 앞서 〈행온〉용으로 먼저
디자인되었는데 그때는 그러데이션이 없었고 V가
바르게 그려져 있었다.

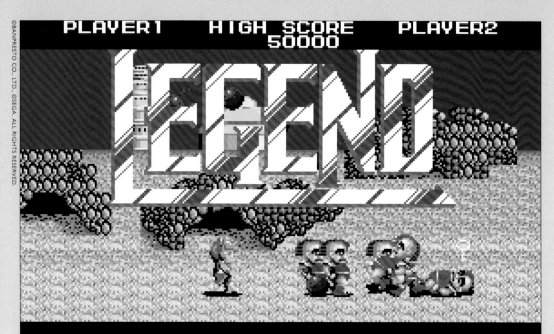

PLAYER1　　　HIGH SCORE　　　PLAYER2
50000

LIFE

HERO

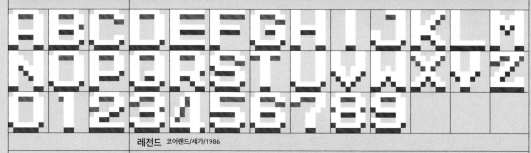

레전드 코어랜드/세가/1986

〈레전드〉에서는 한 나라가 위험에 처하는 바람에
게임 주인공이 돈 자루를 투척해 적들이 편을
바꾸도록 매수해야 한다. 글꼴에 들어간 선명한
색상들은 미국 국기를 연상시키려는 의도 같은데,
이 게임에 적합한 팔레트다. 소문자 문자세트는
없다. 이거야말로 자본주의capitalism, 아니,
대문자주의capital-ism다.

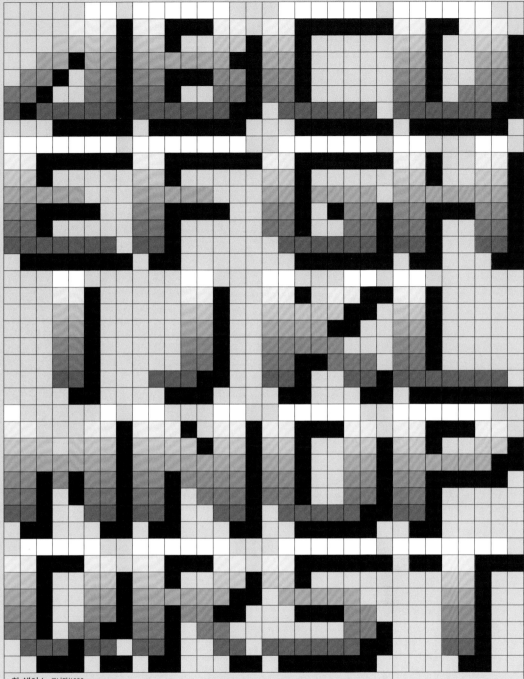

핫 체이스 코나미/1988

시한폭탄이 설치된 자동차를 모는 레이싱
게임으로, 성난 사람들이 총을 쏴대는 세가의
〈아웃 런〉(219쪽)이라고 보면 된다. 글꼴의
네모진 형태와 45도를 칼같이 지킨 획에서는
코나미의 다른 게임 〈그라디우스〉(86쪽)에

쓰인 글꼴이 연상되지만, 여기서는 문자가
가로로 2픽셀 두께이며 둥근 글자들이 보기에
한결 편하다. 고득점 화면의 색상 개수가 특히
흐뭇하다.

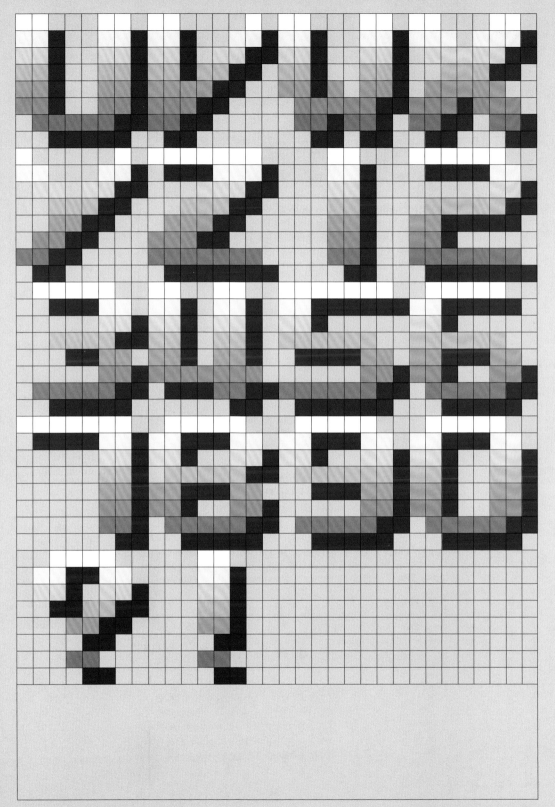

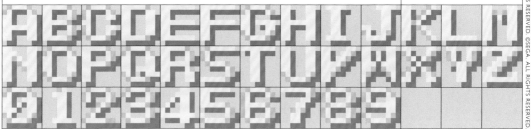

스네츠나자 코로레바 터미널/1988

라틴알파벳으로 된 게임만 다룬다는 규칙의
예외로, 눈의 여왕이라는 뜻의 〈스네츠나자
코로레바〉는 동명의 1957년 작 러시아 만화를
바탕으로 한 미로 게임이다. 아케이드 게임 개발사
터미널Terminal이 디자인한 이 글꼴에는 남다른
특성이 여럿 있다. Й(이 크라트코예)의 단음기호가

픽셀 하나로 표현되었고, 문자 Ц(체)는 4로도
사용하게 디자인되었다. D와 F는 키릴 문자에는
없으나 디버깅용으로 16진수를 나타내려면
필요하니 기술적인 이유로 글꼴에 추가되었을
것이다.

틴에이지 뮤턴트 닌자 터틀즈 코나미/1989

위의 파스텔 색조를 보면 한 1990년대 게임의
기분 좋은 추억이 곧바로 떠오른다. 그 주인공은
〈틴에이지 뮤턴트 닌자 터틀즈〉다. 글꼴의 기본
구조는 표준적이지만 가장자리 앤티에일리어싱에
중간톤 색상을 사용한 것은 그다지 성공적이지

않았다. C와 S만 해도 다른 글자보다 가늘어
보인다. 반면 V는 오른쪽 획이 더 가늘었으면
좋았을 것이다. V는 유일하게 비대칭형 문자이기도
한데 이는 〈그라디우스〉(86쪽)에서 비롯된
듯하다.

게인 그라운드 세가/1988

〈게인 그라운드〉는 개발사에 따르면 아타리의
〈건틀렛〉(1985)에서 큰 영향을 받은 전략
슈팅 게임이다. 게임플레이에는 공격받았을 때
신속하게 반응하는 능력보다 계획을 수립하고
예측하는 능력이 더 필요하다. 타이포그래피는
언시얼체 스타일의 비교적 큰 폰트 위주로
구성되어 있으며 이 폰트는 축소한 버전이다.

〈게인 그라운드〉 글꼴은 손글씨의 미감을 목표로
했으나 최종 결과는 A, B, N, Q, U에서 보이듯
눈길을 끄는 디테일이 간간이 들어간 산세리프체에
가깝다. 왼쪽 위의 흰 픽셀은 이 글꼴의 더 큰
버전에서 나타나는 3D 엠보싱 효과를 간단히
재현한 것이다.

01 산스체 레귤러

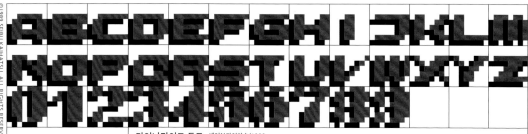

다이나마이트 듀크 　세이부카이하츠/1989

게임 주인공이 이동하는 고정 화면형 갤러리
슈팅 게임으로 〈와일드 건스〉(나츠메, 1994)에
영향을 줬다. 〈다이나마이트 듀크〉의 글꼴은
아름다우리만치 간소하면서도 양식화된 사각형
산스체다. 오른쪽 위와 왼쪽 아래는 가능하면

모서리를 살렸다. 숫자는 높이가 더 길고 군대에서
쓰는 모양 같기도 해 대문자와 극명하게 대비된다.
문자 간 차이가 현저하지만 실제로 함께 쓰인
글자와 숫자가 맞다.

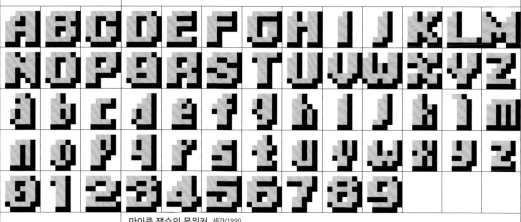

마이클 잭슨의 문워커 　세가/1990

마이클 잭슨은 비디오게임의 엄청난 팬이었고
특히 세가 게임을 좋아했다. 〈문워커〉의
메가드라이브판과 아케이드판은 스토리를 제외한
거의 모든 면에서 완전히 다르다. 후자는 진행형

격투 게임에 가깝고, 최대 세 명의 마이클 캐릭터가
함께 플레이할 수 있다. 글꼴 역시 상징적인 대문자
M을 제외한 각 글자의 왼쪽 위가 깎여 있다는
차이가 있다.

35

마이클 잭슨의 문워커
세가/1990

로드 라이엇 4WD
아타리게임스/1991

로드 라이엇 4WD 아타리게임스/1991

플레이어가 무장한 적 셋에 맞서 모래밭 주행 차량으로 질주하는 이 게임의 글꼴은 윤곽선이 있는 메탈릭한 폰트로, 소문자는 1968년 콜린 브리그널이 만든 레트라세트의 글꼴 리뷰Revue에 기초한다. 게임에는 사실상 헬베티카Helvetica나 다름없는 16×16 대문자 폰트도 있었는데 이 8×8 대문자는 그 형태를 반복한 것으로 보인다. 소문자는 통일감이 있어 보기 좋지만 스크린에서는 일부 글자가 너무 작게 보인다. 아타리는 전년에도 〈히드라〉(254쪽)에서 리뷰를 차용했다.

버추어 레이싱 세가/1992

〈버추어 레이싱〉은 세가의 모델 1 기판용 기술 데모였는데 평이 좋아서 회사의 결정에 따라 정식 게임으로 제작되었다. 이 글꼴은 (메가드라이브 포트를 제외하면) 게임에는 나오지 않고, 대신 모델 1의 시스템폰트로 사용되었다. 소문자에는 일관된 베이스라인이 없다.

01 산스체 레귤러

남코 클래식 콜렉션 Vol.1 남코/1995

남코는 이 글꼴을 원래 1994년 종 스크롤 슈팅
게임 〈네뷸라스레이〉용으로 제작했다가 이듬해
소문자를 추가했다. 높이 설정과 글자 비례,
색상은 〈다이나마이트 듀크〉 글꼴(35쪽)과 매우

유사하지만 양식화가 덜하다. 소문자는 대체로 잘
만들어졌으나 불필요하게 처진 j와 디센더가 생긴
e는 실망스럽다. s는 같은 4픽셀 엑스하이트에
욱여넣지 않았는가.

버추어 파이터 리믹스 세가/1995

〈버추어 파이터〉는 1993년에 출시되어 최초의 3D
격투 게임으로 업계에 대변혁을 일으켰다. 〈버추어
파이터 리믹스〉는 오리지널 그래픽을 업데이트해
텍스처를 지원하는 형태로 〈버추어 파이터 2〉의
뒤를 이어 출시되었다. 글꼴은 세가 모델 1 콘솔에
쓰인 것과 유사하다. 그러나 디자인에 전체 윤곽선

대신 부분 그림자 효과를 사용해서 픽셀을 더
쓰면서도 M과 W에 필요한 간격을 낼 수 있었다.
소문자의 높이는 낮아졌다. 아케이드판에는 쓰이지
않는 듯하지만 세가 새턴 게임기 버전에는 확실히
등장한다.

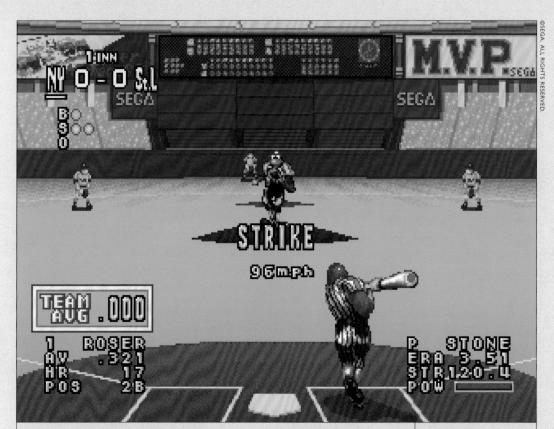

MVP 세가/1989

아트 스타일이 익살스러운 야구 게임이다.
게임플레이는 당시 기준으로 훌륭했으나 오늘날
특기할 정도는 아니다. 이유는 분명치 않지만 이
게임에 쓰인 글꼴들은 대체로 젤리 같은 질감인데
아무튼 보기에는 좋다. 이 글꼴에도 그런 효과가

있고 이는 단순한 아이디어를 잘 구현한 사례다.
윤곽선을 표시한 방식에는 일관성이 없지만(예시로
O를 보라.) 디자인을 파괴할 정도로 나쁘지는
않다.

가이아폴리스 코나미/1993

가상의 스팀펑크 미래를 배경으로 RPG 요소를
넣은 종 스크롤 격투 게임이다. 설명에 걸맞게
게임은 멋지지만 당시 격투 게임의 광풍 속에서
완전히 묻혀버렸다. 글꼴은 브리그널의 리뷰를 획

사이에 틈이 없도록 변형한 것이며, 회색 팔레트가
게임의 파스텔 색조에 잘 어울린다. 윤곽선은
부분적으로만 들어가서 그림자 효과로 볼 수도
있다.

ABCDEFGHIJKLM
NOPQRSTUVWXYZ
abcdefghijklm
nopqrstuvwxyz
0123456789

모우쟈 에토나/1996

〈모우쟈〉의 게임플레이와 난이도는 기본적으로
일본 동전과 얼마나 친숙한지의 문제여서
윈도우 3.1에서 시작된 이 퍼즐 게임 시리즈는
쭉 일본 전용으로 남았다. 위 글꼴은 게임의

아케이드판에 쓰이도록 디자인되었다.
네모나면서도 왠지 둥글둥글한 대문자와 숫자,
사선이 조금 더 살아 있고 세리프체처럼 보이는
소문자가 있다. 살짝 기운 9와 짜부라진 g를 보라.

G 다라이어스 _{타이토/1997}

타이토 역시 〈팩맨〉 글꼴(24쪽)의 엄청난
팬이었고, 〈다라이어스〉 시리즈에는 16×16픽셀
버전이 있었다. 〈G 다라이어스〉 팀은 나아가
단순하면서도 엠보싱 효과가 효과적으로 들어간
표준형 산세리프체를 제작했다. 〈다라이어스〉는
일종의 비선형 게임플레이인 여러 갈래의
스토리라인으로 유명한 시리즈다. 각 내러티브는

알파벳순으로 이름이 붙었고 〈G 다라이어스〉는
그리스어 소문자를 사용했다. 그래서 이 뭉치는
비록 오미크론으로 끝나긴 하지만 다른 곳에서
보기 힘든 그리스 문자가 나온다. 그리스 문자의
글꼴은 잘 만들기가 매우 어려운데 노력이
가상하다.

아타리 폰트

아케이드 게임 글꼴을 통틀어 봐도 아타리에서 디자인한 글꼴만큼 영향력 강하고 상징적인 것은 없다. 챕터 하나를 따로 할애할 만한 폰트가 있다면 바로 이게 그 주인공이다. 이제 이 폰트는 3D 이전의 게임 시대를 시각적으로 대표하게 되었다. 공식 명칭은 없지만 흔히 아타리 폰트나 남코 폰트, 아니면 간단히 '오락실 폰트'로 통한다. 글꼴을 자세히 살펴보기에 앞서 일단은 추적담에 빠져보자.

아타리 폰트는 1976년 아타리의 자회사 키게임스Kee Games가 만든 〈캐논볼〉과 〈스프린트 2〉에 처음으로 등장했다. 최초 등장을 놓고 논쟁이 있기는 하지만 통상적으로는 〈스프린트 2〉가 먼저라고 여겨진다. 이 게임은 라일 레인스와 데니스 코블이 제작했고, 키게임스에 근무했던 직원의 이야기에 따르면 글꼴은 레인스가 디자인했다고 한다.

〈캐논볼〉을 만든 오언 루빈은 키게임스의 신입 사원이었다. 루빈은 게임 그래픽을 제작했으나 글꼴을 직접 만든 기억은 없다고 했다. "〈스프린트 2〉 폰트는 라일이 만든 게 맞을 겁니다. 〈캐논볼〉에 같은 폰트가 쓰였다면 제가 〈캐논볼〉에 라일의 폰트를 쓴 것 같군요. 베꼈다고 해야 하려나요." 루빈은 코블이 자기보다 입사가 늦었다고도 했는데, 그러면 〈스프린트 2〉가 〈캐논볼〉 이후일 수도 있어 순서를 파악하기가 오히려 어려워진다.

그런데 불과 얼마 전의 발견에 따르면 키게임스는 1976년 〈퀴즈 쇼〉(18쪽, 44–45쪽)라는 다른 게임을 출시하면서 같은 글꼴을 사용했다. 그러니 시조 후보는 사실 둘이 아닌 셋이다. 〈퀴즈 쇼〉가 세 가지 이유로 가장 유력하다. 첫째, 당시 아케이드 게임의 폰트는 게임 내에서 쓰이는 최소한의 글자 모음만 지원하면 되어서(고득점 기록표는 아직 없었다.) 완전하지 않아도 괜찮았다. 그러나 〈퀴즈 쇼〉 같은 텍스트 기반 게임에는 갖출 건 다

갖춘 폰트가 필요했다. 둘째, 〈퀴즈 쇼〉와 〈스프린트 2〉의 사용 설명서 일자를 보면 전자가 후자보다 6개월 앞선 4월에 출시되었다고 나온다.* 루빈의 기억과도 일치한다. "〈퀴즈 쇼〉는 데니스나 제가 일을 시작하기도 전에 나온 거로 압니다. 분명 라일의 작품일 겁니다." 마지막으로 〈퀴즈 쇼〉〈스프린트 2〉〈캐논볼〉은 프로세서 기반 시스템에 맞게 제작된 초기 게임으로, 이 시점 이전에는 애초에 아타리 폰트를 만드는 데 필요한 수준의 그래픽 디테일이 나올 수 없었다.

디지털의 선두 주자

이 폰트의 정확한 제작 환경이 소상히 알려진 것은 아니지만 제작 방식이라면 꽤 명확하게 알 수 있다.

당시 게임 그래픽은 모두 모눈종이 위에서 만들어졌고, 이 아트워크는 이후 한 픽셀씩 손으로 코딩되었다. 아타리 폰트의 디자인 방식도 분명 같았을 것이다. 이때는 온전히 디지털로 이뤄지는 디자인 프로세스가 등장하기 한참 전이었음을 잊으면 안 된다. 매킨토시 컴퓨터에 맥페인트가 생긴 것은 1984년, 포토샵의 출현은 1990년이었다. 게임 역사의 상당 부분에서 폰트 제작은 레터링 경험 여부와 무관하게 그래픽 아티스트가 수행했고, 심지어 게임 프로그래머가 할 때도 있었다. 〈퀴즈 쇼〉 글꼴은 세로획이 2픽셀, 가로획이 1픽셀 굵기에 45도 사선으로 '둥글기'가 들어가 D와 O가 쉽게

구별되었던 첫 글꼴이었다. 식별할 수 있는 특징으로는 E의 가로 바 길이가 셋 모두 제각각이라는 점, S는 스파인이 가늘고 왼쪽으로 기울었다는 점, 0과 8은 사선으로 획 대비가 있어 비슷하게 생긴 글자와 구별하기 쉽다는 점이 있다. S, 3, 8은 B나 G와 달리 상부가 더 좁다.

아타리가 게임에서 계속 사용하기도 했지만 이 글꼴이 널리 알려진 데는 아타리의 일본 지사 아타리재팬을 인수하고 아타리의 일본 배급사가 된 남코의 영향력이 더욱 컸다고 할 수 있다. 남코는 자체 게임을 출시하기 시작하면서 〈퀴즈 쇼〉 글꼴을 사용했다. 아마 당시 이것만큼 알아보기 쉬운 폰트가 없어서였을 것이다.

게임 디자이너에게 타이포그래피는 높은 우선순위가 아니었고 (라틴알파벳처럼) 익숙하지 않은 문자 체계로 작업할 때는 더욱 그랬으니 처음부터 새로 디자인하기보다는 영어 원어민이 제작한 디자인을 사용하는 편이 안전했다. 남코가 〈퀴즈 쇼〉 글꼴을 처음 사용한 게임은 〈봄비〉(1979)와 〈큐티 Q〉(1979)였고, 후자에는 아타리의 〈탱크 8〉(83쪽)에 들어간 다른 고전 글꼴도 사용되었다.

남코는 모든 1980년 출시작에 〈퀴즈 쇼〉 글꼴을 사용했으나 이 폰트의 이름을 널리 알린 게임은 〈팩맨〉(1980, 24쪽)이었다. 이 폰트 디자인은 다른 일본 개발자들 사이에도 두루 퍼졌다. 닌텐도는 〈동키콩〉(1982), 〈덕 헌트〉(1984),

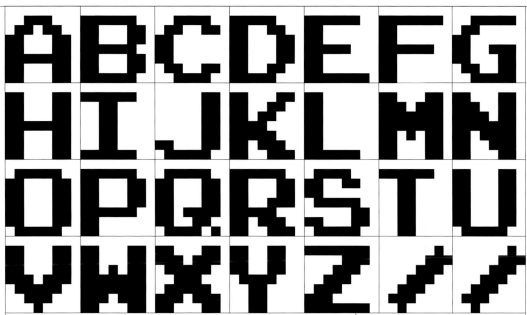

〈슈퍼 마리오 브라더스〉(1985), 〈젤다의 전설〉(1986) 등 무수한 아케이드 게임과 콘솔 게임에 이 폰트를 사용했다.

남코에는 〈갤럭시안〉(1979, 20쪽)과 〈팩맨〉에서 출발한 디자인 변형이 몇 가지 있었는데, 후자의 변형이 가장 인기가 많아졌고 그 인기는 플레이스테이션 시대가 끝날 때까지 유지되었다. 그래서 일본에서는 주로 〈퀴즈 쇼〉, 아니, 〈팩맨〉에서 변형된 〈퀴즈 쇼〉가 남코 폰트로 알려져 있다.

끝나지 않은 활약

아케이드 게임의 구성 요소들이 강력해지고 게임 개발자들이 그래픽에 창의력을 발휘할수록 〈퀴즈 쇼〉의 원형 글꼴은 점차 인기를 잃었다. 게임에 그걸 사용하면 창의력이 부족한 것으로 비쳤기 때문이다.

끝 모르고 늘어나는 선택지 사이에서 힘겨운 경쟁을 마주한 〈퀴즈 쇼〉는 외관이 날로 다양해졌고, 특히 그림자나 그러데이션 같은 장식 면에서 그랬다. 아타리 폰트는 굵기와 색상, 장식 변형이 워낙 풍성해 그 자체로 하나의 범주다.

아케이드 게임 이후의 비디오게임 시대에 이 글꼴은 믿고 쓸 수 있는 비디오게임 폰트로 위상을 회복해 동전을 넣고 즐기던 게임의 대중문화적 지위를 즉각 환기했다. 지금은 각종 게임 관련 그래픽과 〈삽질 기사〉(요트클럽게임스, 2014) 같은 유사 레트로 게임에 쓰이고 있다. 〈삽질 기사〉는 디자인으로 보아 〈팩맨〉 변형의 후기 버전을 사용한 듯하다.

이 폰트를 어디서나 볼 수 있는 것은 그 선명함과 실용성, 무던한 외관으로 충분히 설명된다. 업계 전반에서 쓰이며 진화를 거듭하는 이 폰트의 영향력은 누구도 부정할 수 없다. 도통 한물가는 법이 없는 이 글꼴은 비디오게임 폰트의 헬베티카다.

〈퀴즈 쇼〉의 8×8픽셀 그리드는 다른 포맷에 비하면 작은 편이다.(미드웨이는 8×16픽셀을 선호했다.) 유별난 구석도 있고 일관성 없는 부분도 있지만 읽기에는 문제가 없다.

* 마케팅 자료나 남아 있는 오락기가 없다는 점으로 미루어 보면 〈캐논볼〉은 프로토타입 단계를 넘어가지 못한 듯하다.

02

산스체 볼드

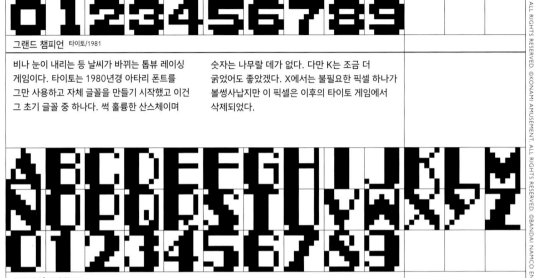

그랜드 챔피언 타이토/1981

비나 눈이 내리는 등 날씨가 바뀌는 톱뷰 레이싱 게임이다. 타이토는 1980년경 아타리 폰트를 그만 사용하고 자체 글꼴을 만들기 시작했고 이건 그 초기 글꼴 중 하나다. 썩 훌륭한 산스체이며

숫자는 나무랄 데가 없다. 다만 K는 조금 더 굵었어도 좋았겠다. X에서는 불필요한 픽셀 하나가 볼썽사납지만 이 픽셀은 이후의 타이토 게임에서 삭제되었다.

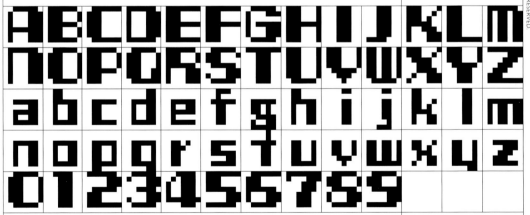

로코모션 코나미/1982

이 슬라이딩 퍼즐 게임에서는 타일이 기차선로로 되어 있고 이동 중인 기차를 출구까지 이끄는 것이 목표다. 게임에 쓰인 글꼴은 분명 아르데코 글꼴 브로드웨이Broadway (모리스 풀러 벤턴, 1927)를 바탕으로 했을 듯싶다. 눈에 띄게 다른 글자는 M과 W 등 일부뿐이다.

이 디자인은 1982년에 무더기로 나온 디자인 중에서도 그해 최고로 손꼽힐 만큼 돋보였다. 글꼴 브로드웨이는 이후로도 계속 부흥의 모본으로 쓰였고, 〈플릭키〉(세가, 1984)와 〈미락스〉(커런트테크놀로지Current Technology Inc., 1985)를 비롯한 다른 게임에서도 볼 수 있다.

제비우스 남코/1982

창의적인 글꼴 디자인이 더해진 혁신적인 SF 슈팅 게임이다. 이 세상 것이 아닌 G, R, b, 6의 굵기 배분이 곧바로 눈에 들어온다. 소문자는 대문자보다 좁고 네모지다. 디자이너에게

라틴알파벳 글꼴 디자인 경험이 없었으리란 사실은 오히려 도움이 되었다. 개성이 아주 강한데도 수차례 모방된 폰트다.

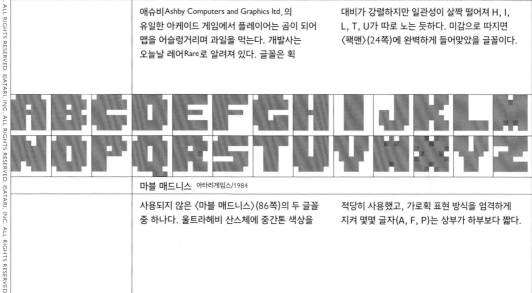

딩고 애슈비컴퓨터스앤드그래픽스/1983

애슈비Ashby Computers and Graphics ltd.의 유일한 아케이드 게임에서 플레이어는 곰이 되어 맵을 어슬렁거리며 과일을 먹는다. 개발사는 오늘날 레어Rare로 알려져 있다. 글꼴은 획

대비가 강렬하지만 일관성이 살짝 떨어져 H, I, L, T, U가 따로 노는 듯하다. 미감으로 따지면 〈팩맨〉(24쪽)에 완벽하게 들어맞았을 글꼴이다.

마블 매드니스 아타리게임스/1984

사용되지 않은 〈마블 매드니스〉(86쪽)의 두 글꼴 중 하나다. 울트라헤비 산스체에 중간톤 색상을

적당히 사용했고, 가로획 표현 방식을 엄격하게 지켜 몇몇 글자(A, F, P)는 상부가 하부보다 짧다.

페이퍼보이 아타리게임스/1984

흔히 게임 플레이어는 현실에서 불가능한 별세상의 과업과 임무를 수행할 능력을 얻는다. 그러나 〈페이퍼보이〉는 자전거를 타고 동네를 돌아다니는 단순한 과업을 극상의 난도로 만들어 여타 게임과는 정반대를 실천한다. 글꼴은 가로획

굵기를 타협하지 않아 가로획과 세로획 굵기가 일정한 산세리프체로, 썩 괜찮다. 8픽셀 그리드 높이를 꽉 채워 사용하니 한 줄을 통째로 추가 삽입하지 않고서는 여러 줄을 조판할 수 없다. 이 글꼴은 다른 게임 두 종에도 사용되었다.

푸드 파이트 아타리/1982

아케이드 게임 그래픽은 마침내 글자처럼
'덜 중요한' 요소를 발전시킬 여력이 될 만큼
강력해졌고, 1982년 3월에 나온 〈푸드 파이트〉는
다색 글꼴을 사용한 초기 사례다. 이 삼색 폰트는
두툼한 산세리프체 둘레의 앤티에일리어싱에

어두운 색상 두 가지를 사용해 의도한 대로 검정
배경에서 멋지게 보인다. 열한 가지 색상 팔레트가
스크린에서 쉼 없이 깜박이며 새로이 발견된 글꼴
디자인의 그래픽 잠재력을 끌어안는다.

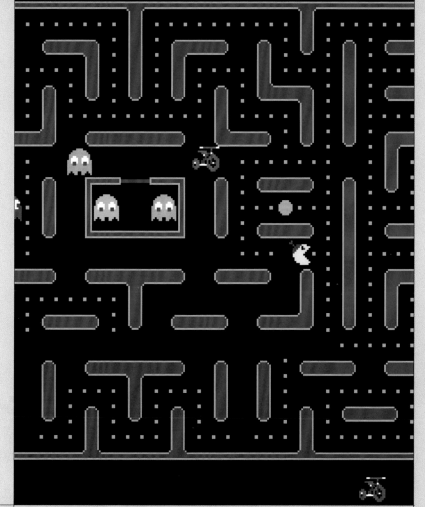

abcdefghijklm
nopqrstuvwxyz
0123456789

쥬니어 팩맨 밸리미드웨이/1983

〈미스 팩맨〉과 〈쥬니어 팩맨〉 같은 〈팩맨〉(24쪽) 후속작 일부는 미국 배급사 밸리미드웨이Bally Midway가 남코의 승인 없이 제작했다. 이름에 걸맞게 〈쥬니어 팩맨〉의 글꼴은 전체가

소문자지만 여전히 팩맨 캐릭터를 빼닮아 노랗고 통통하며 동글동글하다. 중간톤 노랑들의 명도 변화 폭이 다소 큰 듯하지만 앤티에일리어싱 효과가 좋다.

카미카제 캐비 데이터이스트/1984

자동차가 흔해진 일본의 1960년대에 택시
기사들은 손님을 더 받고 장사 경쟁에서 밀리지
않으려고 폭주하기 시작했다. 이들은 '카미카제
택시'로 통하게 되었고 훗날 〈카미카제 캐비〉를

비롯해 〈크레이지 택시〉(세가, 1999) 등의 여타
게임에 아이디어를 제공했다. 이 글꼴은 일관성이
괜찮은 볼드체로, 속공간이 닫힌 G나 내부 간격이
매우 빠듯한 M처럼 흥미로운 요소도 있다.

곤베에의 아임 쏘리 코어랜드/세가/1985

〈팩맨〉(24쪽)과 비슷한 미로 게임이지만 전 일본
총리를 포함한 여러 유명 인사가 캐리커처로
등장한다. 일본에서만 통할 요소가 있는데도
게임은 미국에까지 수출되었다. 글꼴은 장난기
어린 인상에 윤곽선이 있다. 세가에 기대할 법한

형태다. 글자는 픽셀 윤곽선 때문에 분홍색 바탕만
떼어서 볼 때보다 더 둥글게 보인다. E와 F나
O와 Q에서 알 수 있듯 글꼴 자체의 일관성이 잘
지켜지지는 않았다.

트윈비 코나미/1985

〈트윈비〉는 복싱 글러브를 낀 전투기가 등장해
악당 채소와 싸우는 괴짜 게임이다. 2인용 게임의
선구자 중 하나다. 글꼴은 대비가 강한 산스체로,

획 내부를 꾸며 글꼴이 실제보다 가늘어 보인다.
O와 0 내부의 파란 부분은 구별을 위해 서로 다른
쪽에 정렬되었다.

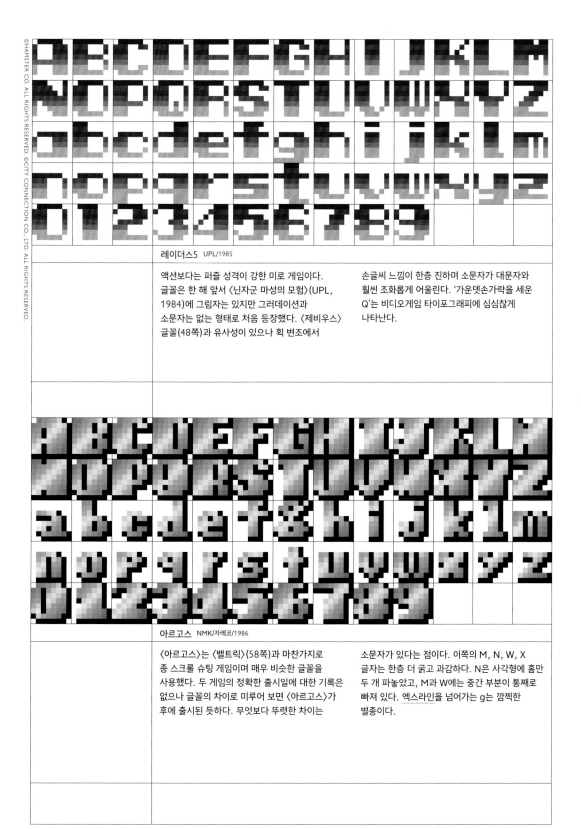

레이더스5 UPL/1985

액션보다는 퍼즐 성격이 강한 미로 게임이다. 글꼴은 한 해 앞서 〈닌자군 마성의 모험〉(UPL, 1984)에 그림자는 있지만 그러데이션과 소문자는 없는 형태로 처음 등장했다. 〈제비우스〉 글꼴(48쪽)과 유사성이 있으나 획 변조에서

손글씨 느낌이 한층 진하며 소문자가 대문자와 훨씬 조화롭게 어울린다. '가운뎃손가락을 세운 Q'는 비디오게임 타이포그래피에 심심찮게 나타난다.

아르고스 NMK/자레코/1986

〈아르고스〉는 〈밸트릭〉(58쪽)과 마찬가지로 종 스크롤 슈팅 게임이며 매우 비슷한 글꼴을 사용했다. 두 게임의 정확한 출시일에 대한 기록은 없으나 글꼴의 차이로 미루어 보면 〈아르고스〉가 후에 출시된 듯하다. 무엇보다 뚜렷한 차이는

소문자가 있다는 점이다. 이쪽의 M, N, W, X 글자는 한층 더 굵고 과감하다. N은 사각형에 홈만 두 개 파놓았고, M과 W에는 중간 부분이 통째로 빠져 있다. 엑스라인을 넘어가는 g는 깜찍한 별종이다.

그리드아이언 파이트 테칸/1985

테칸은 테크모의 이전 명칭이고 〈그리드아이언
파이트〉는 미식축구 게임이었다. 글꼴은
〈제비우스〉 글꼴(48쪽)에서 여러 아이디어를

빌린 듯하다. 가는 획이 2픽셀 두께라 대비가 덜
삐걱대고 글자의 판독성이 높아졌다. 소문자 f가
뒤집혀 있다.

판타지 존 세가/1986

〈트윈비〉(52쪽), 〈파로디우스〉(66, 87, 89쪽)와 어깨를 나란히 하는 큣뎀업의 정수다. 세가는 윤곽선 글꼴을 향한 열렬한 애정을 이어가면서도 글자 크기를 줄이고 자간을 넉넉하게 더했다. 특기할 만한 디자인은 아닌 듯해도, 유사한 타이토의 〈라스탄 사가〉 글자(181쪽)와 비교하면 독창성에만 골몰하다간 글꼴의 제 기능을 망각하기가 십상임을 알 수 있다.

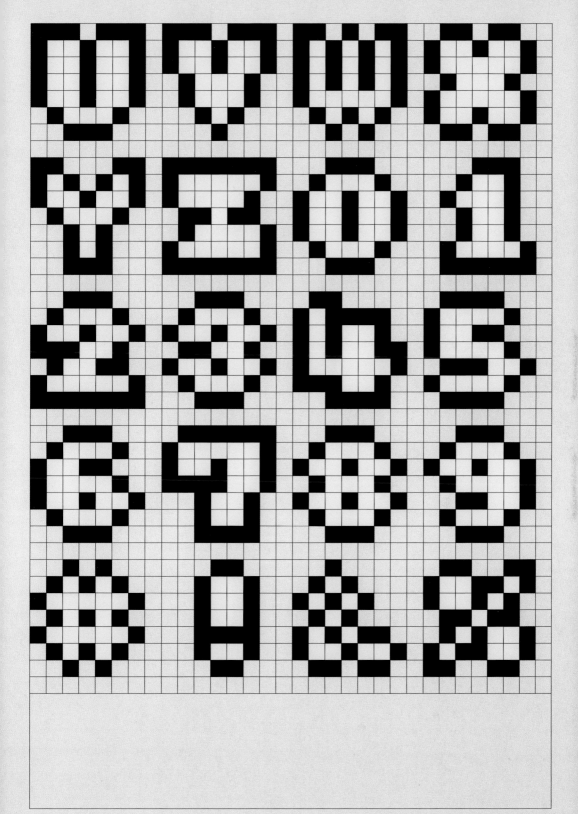

밸트릭 NMK/자레코/1986

이 종 스크롤 슈팅 게임에서 플레이어는 여덟 방향으로 총을 쏘고 점프까지 가능한 호버크라프트를 조작한다. 글꼴은 대문짝만한 볼드체로, 8×8 그리드에 넣을 수 있는 만큼 한껏

욱여넣으면서도 판독성을 희생하지 않았다. 수수한 편이지만 볼드 글꼴이란 이렇게 만드는 것임을 잘 보여준다.

솔로몬의 열쇠 테크모/1986

단일 화면의 판타지 퍼즐 게임으로, 플레이어가 게임을 진행하려면 열쇠를 찾아야 한다. 글꼴은 〈그리드아이언 파이트〉 글꼴(54쪽)에서 파생한 모양새며 이 점은 대문자보다도 숫자에서 확연히

드러난다. 재미있는 부분은 소문자로, 〈제비우스〉 글꼴을 닮은 파격적인 굵은 획 배치를 유지하고 있다.(48쪽) 황당하게 생겨먹은 소문자지만 그게 환장하게 좋다.

에일리언 신드롬 세가/1987

외계인이 득시글거리는 우주선에서 총을 쏴 탈출한다. 돌출 효과가 두 겹으로 들어간 라이트 산스체라고 할 수도 있겠지만 나는 하이라이트가 들어간 볼드 산스체로 본다. 밝은 층의 정렬이 맞지 않기 때문이다.(J의 경우 I만큼 내려오지 않는다.)

레트라세트의 글꼴 스톱Stop을 16×16에 맞춰 차용한 형태라고 타이포그래피를 기억하는 독자도 있겠다. 스톱은 〈애프터 버너〉(62쪽)에도 8×8 글꼴로 사용되었다.

02 산스체 볼드

사이버볼　아타리게임스/1988

〈사이버볼〉은 종종 나오는 질문 '로봇이
미식축구를 하는 모습은 어떨까?'에 대한
답이다. 굵직하면서도 대비가 기묘한 이 글꼴은
〈제비우스〉 글꼴(48쪽)의 하위 범주에 속하며

〈테크모 볼〉(테크모, 1987)에서 아이디어를
따왔을 가능성도 있다. 다만 그보다 더 네모지고
윌리엄스의 초기 폰트들(15쪽)과 비슷하다.

어썰트　남코/1988

모든 방향으로 회전하고 점프도 가능한 탱크가
나오는 종 스크롤 슈팅 게임이다. 플레이어가
스크린 이곳저곳으로 움직이는 대신 플레이어를
둘러싼 배경이 회전, 확대, 축소된다. 이 네모진

헤비 산스체는 O 같은 모서리 파내기, P와
4를 세미스텐실체로 만드는 등의 묘한 선택,
소문자처럼 생긴 Q로 개성을 두둑하게 확보했다.
8을 일부러 저렇게 디자인했는지는 확실하지 않다.

알타입 2　아이렘/1989

〈알타입〉의 폰트는 〈그라디우스〉(86쪽)를
어렴풋하게 모방한 것이었지만, 아이렘Irem은
후속작에서 그 디자인을 다듬는 대신 독자적인
비주얼 아이덴티티를 추구하는 현명한 선택을
했다. 경쟁하던 두 프랜차이즈 〈그라디우스〉와

〈다라이어스〉(78쪽)가 각각 라이트 산스체와
레귤러 산스체를 사용했으므로 볼드가 이치에 맞는
선택 같았다. 왼쪽을 굵게 한다는 규칙을 엄수하다
보니 묘한 문자가 두엇 나왔다. 필법으로 따지면
J와 S 모두 엉터리다.

아르고스
NMK/자레코/1986

02 산스체 볼드

솔로몬의 열쇠
테크모/1986

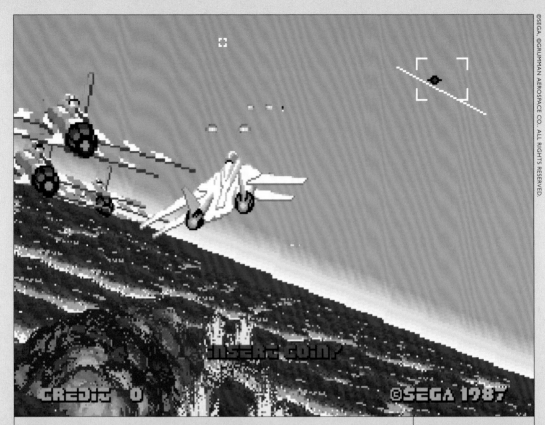

애프터 버너 세가/1987

영화 《탑건》(파라마운트픽처스, 1986)의 영향이
짙은 비행 액션 게임이다. 로고는 브리그널이 만든
레트라세트의 리뷰 글꼴을 바탕으로 하지만 게임의
주 글꼴은 1970년 알도 노바레세가 디자인한
폰트 스톱의 영향을 받았다. 〈애프터 버너〉에서

글꼴은 더 굵고 곳곳에 재량이 발휘되어 있다. 가령
H, K, R은 형태가 완전하고, X는 이제 반원으로
만들어지지 않는다. 스톱은 크게 표시할 용도로
디자인된 글꼴이라 판독성이 심하게 떨어진다는
점을 고려하면 분별 있는 수정이었다.

테트리스 세가/1988

〈테트리스〉는 1988년에 아케이드 게임으로
두 종이 출시되었는데 하나는 아타리에서, 다른
하나는 세가에서 나왔다. 세가 버전에는 근사한
배경과 플레이어에게 게임 방법을 가르쳐주는
침팬지, 그리고 보다시피 색을 잘 입힌 이 볼드

산스체가 있다. 사선은 두께가 과한 부분도 부족한
부분도 보인다. 한편 아타리의 〈테트리스〉 글꼴은
러시아에서 시작된 게임임을 내비치듯 〈퀴즈 쇼〉
글꼴(18쪽, 44–45쪽)에서 R만 뒤집어 놓았다.

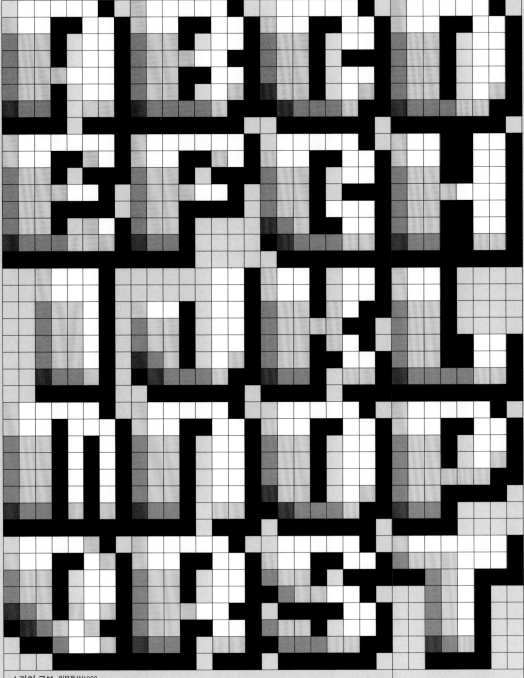

스카이 로보 일본물산/1989

〈스카이 로보〉의 플레이어는 로봇으로 변신할 수
있는 전투기를 조종한다. 글꼴은 사각형에 어도비
포토샵으로 엠보싱 효과를 넣은 다음에야 글자로
깎은 것처럼 생겼다. 효과가 아주 노골적이지는

않고 수동으로 다듬은 부분도 많다. 이랬다저랬다
하는 스템 너비는 엠보싱으로 문제가 흐려지는
덕에 다른 글꼴에서만큼 거슬리지 않는다.

02 산스체 볼드

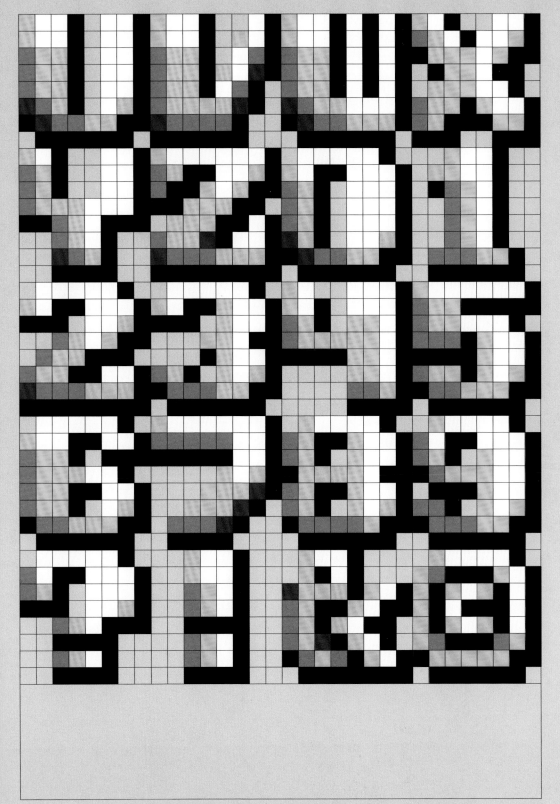

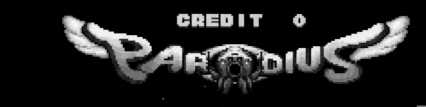

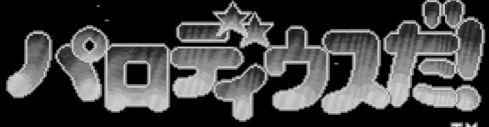

파로디우스다! 코나미/1990

이 슛뎀업은 〈그라디우스〉(86쪽)와는 아트 방향성이 달라도 너무 다르다. 사랑스러운 글꼴은 게임의 익살맞은 분위기에 적중하며 코미디 영화 포스터에 단골로 쓰인 길산스Gill Sans 울트라볼드(길케이오Gill Kayo라고도 한다.)와도 비슷하게 생겼다. 속공간 형태 배치는 유쾌하고 숫자에서 특히 좋은 효과를 내지만, 대문자는 가로획을 조금 더 통일했으면 좋았을 뻔했다. N만 봐도 윗부분이 괜히 1픽셀 두꺼워 보인다.

코튼 석세스/세가/1991

먹는 것을 좋아하는 꼬마 마녀가 설득에 넘어가 사탕을 받는 대가로 세상을 구하게 된다. 귀엽고 동글동글한 볼드체는 후속작 다수에 사용되어 〈코튼〉의 표준 글꼴이 되었다. 구조가 비슷한 글자는 대비를 다르게 써서 구별했다. B와 8, O와 0, S와 5를 보라.

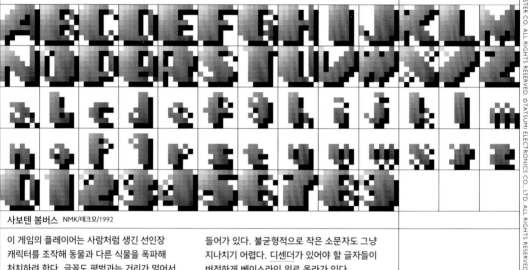

스노우 브라더스　토아플랜/1990

이 단일 화면 코옵 게임에서 플레이어는 눈덩이를
만들고 굴리는 눈사람을 조작한다. 그래픽은
익살스럽고 다채로우며 글꼴이 이런 그래픽을
훌륭하게 보완한다. 단순한 삼색 그러데이션은
제공되는 네 가지 팔레트에서 모두 멋지게
표현된다. 세로획 굵기가 왼쪽은 3픽셀, 오른쪽은
2픽셀이라 독특한 M과 W가 탄생했다.

사보텐 봄버스　NMK/테크모/1992

이 게임의 플레이어는 사람처럼 생긴 선인장
캐릭터를 조작해 동물과 다른 식물을 폭파해
처치하려 한다. 글꼴도 평범과는 거리가 멀어서
필법으로 따지면 말이 안 되는 위치에 굵은 획이
들어가 있다. 불균형적으로 작은 소문자도 그냥
지나치기 어렵다. 디센더가 있어야 할 글자들이
버젓하게 베이스라인 위로 올라가 있다.

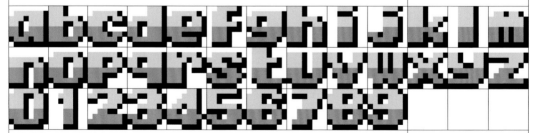

빅 파이트: 대서양에서의 분쟁　타츠미/1992

게임의 목표는 선내에 있는 전원에게 주먹을
휘둘러 악당 조직이 유람선으로 위장해 놓은
전함을 저지하는 것이다. 진행형 격투 게임이지만
다른 플레이어가 있으면 대전형 게임도 된다.
소문자는 안 그래도 커다란데, 1층 구조로 된 a가
특히 압권이다. r의 홈은 스템과 정렬이 어긋나
있다. 교묘하면서도 흔히 보이는 수법이다.

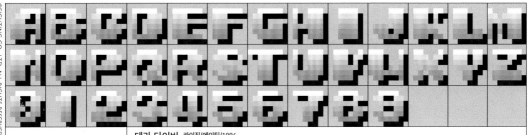

테라 다이버 라이징/에이팅/1996

〈신세기 에반게리온〉(반다이Bandai, 1999)의 영향을 받은 일본어 타이포그래피 양식이 강하게 느껴지고 내러티브가 있는 슈팅 게임이다. 분위기는 달라도 그 자체로 독특한 게임의 작은

라틴 글꼴은 자칫 간과하기 쉽다. 대문자, 특히 Q가 무엇보다 재미있다. 숫자와 소문자보다 삐뚤빼뚤하다니.

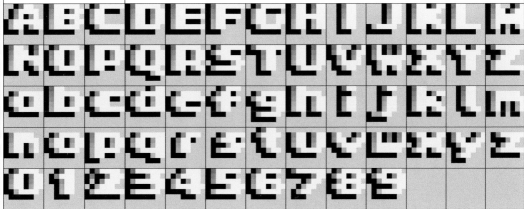

댄스 댄스 레볼루션 4th 믹스 코나미/2000

최고 굵기의 앤티크 올리브Antique Olive (로제 엑스코퐁, 1960년경)에 바탕을 둔 듯한 폰트다. 소문자 높이를 흠잡을 곳 없이 정렬할 수 있었던 것은 여타 일반적인 디자인보다 문자 높이를 1픽셀 짧게 해 디센더에 공간을 충분히 할애한

덕이다. 때로는 픽셀을 적게 쓸 때 오히려 디자인이 나아지기도 한다. 덤으로 들어간 그러데이션 엠보싱은 은은하지만 노련함이 느껴지는 디테일이다.

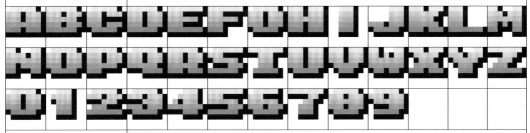

신 호혈사 일족 투혼 노이즈팩토리/아틀러스/2003

격투 게임 〈호혈사 일족〉(115쪽)의 후속작이다. 몇 가지 글꼴이 사용되었지만 고득점 표시에 쓰인 이 폰트가 가장 이목을 끈다. 이전 발표작들과 비교하면 장족의 발전을 이룬 것으로, 픽셀 폰트

말년에 등장한 자신감 있는 디자인이다. 아쉽게도 게임에서는 숫자 위주로 사용되었다. G가 O와 똑같다는 문제가 해결되지 않은 이유는 이것으로 설명된다.

빅 파이트: 대서양에서의 분쟁
타츠미/1992

댄스 댄스 레볼루션 4th 믹스
코나미/2000

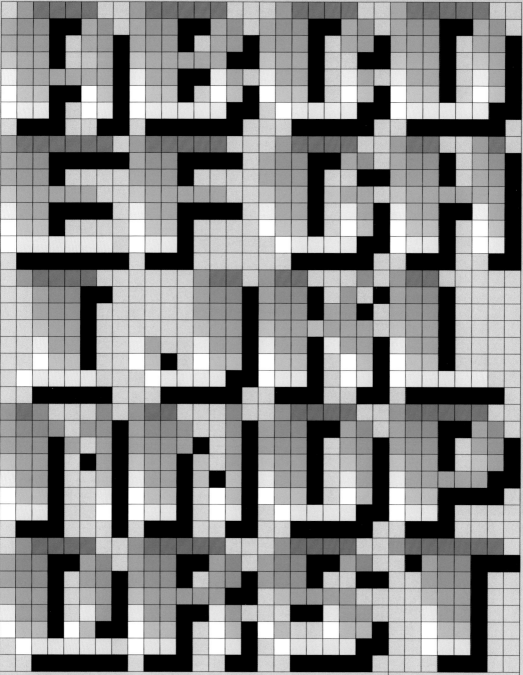

파이어 배럴 아이렘/1993

특별히 성공한 작품은 아니었으나 난도가 낮아 장르 입문자에게 추천하는 종 스크롤 슈팅 게임이다. 글꼴에는 그래픽 효과가 빼곡하게 들어가 그러데이션과 그림자, 엠보싱 효과를 볼 수 있으며 가장자리에도 그러데이션이 추가로 들어가 있다. 1이 글꼴에서 최고의 문자로 꼽히는 경우는 드물지만 여기서는 그 영예를 누리기에 모자람이 없다.

아타리 폰트 해부하기

저해상 글꼴을 고해상 버전으로 만드는 것이 가능할까?
〈퀴즈 쇼〉 글꼴을 디자이너의 의도를 전부 담아내면서도 픽셀
느낌은 빠진 현대적인 벡터 폰트로 만들 수 있을까? 어떻게 해야
픽셀 하나하나를 제대로 이해하지? 저 Q는 또 어떻고?

8×8픽셀 글꼴을 만들 때는 제작 목표가 현실적이어야 한다. A의 측면에 보기 좋게 기울기를 넣고 싶다 해도 속공간을 충분히 내려면 그 모양을 팔각형이나 사각형으로 깨야 할지도 모른다. Y에 1픽셀 너비 홈을 넣고 싶어도 스템 굵기가 짝수 픽셀일 때 글자의 대칭을 유지하려면 그렇게 하기는 불가능하다. 이런 디테일을 풀어내고자 하는 미래 디자이너는 픽셀 뒤의 원래 의도를 추측으로 헤아리기밖에 다른 도리가 없을 것이다.

〈퀴즈 쇼〉 글꼴(18쪽, 44–45쪽)을 예로 들어보자. 일부 픽셀 형태의 야심 찬 디자인은 전체 문자세트에 적용하기 어렵다. C, D, G의 속공간은 A의 예술적인 기울기와 어울리지 않는다. C, D, G는 부드러운 곡률이 같지만 B, J, O, P, Q, R, S, U는 바깥쪽이 덜 둥글고 안쪽 모서리는 완전히 각이 졌다. C와 O에 둥글기를 다르게 넣는 것도 이상해 보인다.

이런 굵직한 모순을 지나 디테일에 주목하면, R은 오른쪽 중간 모서리가 억세다. 여기에 모서리가 생겨야 할까? 이 추가 픽셀의 배치를 결정하는 폰트 디자이너라면 이 픽셀이 있을 때는 획이 매끄럽게 연결되지 않고, 없을 때는 획 굵기가 약해지며 위쪽 속공간이 너무 뾰족해진다는 생각을 할 것이다. 상식선에서 생각하면 이 모서리는 둥글게 의도되었음을 짐작할 수 있다. Q는 테일이 심히 딱딱하고, 테일의 윗부분을 안으로 끼워 넣고 아랫부분을 밖으로 빼느라 O 형태가 망가졌다. 이런 디자인은 오직 픽셀 포맷에서만 말이 되는데, 이걸 어떻게

처리하겠는가?

S의 손글씨 모본에서는 두꺼운 부분이 옆이 아니라 중간에 있을 것이다. X의 각 획은 손글씨 느낌의 획 대비가 들어간 K나 R과 달리 끝이 두툼하다. 그냥 세 글자에 모두 동일한 규칙을 적용해 버리고 싶겠지만 X를 둘러싼 추가 픽셀들의 존재는 쉽게 무시할 수 없다. 결국 이 디테일이 뇌리에 남아 글꼴을 고유하게 한다고도 할 수 있으니 말이다. 숫자는 0을 제외하면 대체로 단순하게 생겼다.

저해상 디자인의 시각언어는 모호성에 기댄다. 스크린에 보이는 바른네모들과는 상반되는 말 같다. 픽셀에는 저마다 사연이 있다. 이 사연을 풀어내기란 기술적이면서도 미적인 도전이고, 해상도 다운스케일보다 어려운 일이다. 이렇게 낮은 해상도에서는 어떤 컴퓨터도 글꼴 본연의 아름다움을 정확히 재건할 수 없다. 적어도 우리보다 잘하진 못한다.

다른 디자인들
이 글꼴의 고해상 버전이 대비가 적당한 산세리프체가 되리란 사실은 부인할 수 없지만, 같은 업스케일 작업이라도 각기 다른 다섯 디자이너에게 맡기면 각기 다른 다섯 가지 답을 받는다.

다음 세 쪽에는 세 가지 다른 접근법을 실었다. 일체 사선과 일체 곡선 그리고 조금 더 자유롭게 조화를 맞춘 안이다. 첫 번째는 원안을 크게 벗어나지 않고, 따라서 고해상 업데이트안이 되지 못한다. 두 번째는 더 자연스러울 수는 있으나 원안에서 너무 멀어졌고 내부 모순이

너무 부각된다. 조화를 맞춘 폰트는 괜찮은 절충안이지만 글꼴의 원안이 저해상이라는 사실이 여전히 뚜렷하게 드러난다.

〈퀴즈 쇼〉 글꼴 해상도의 업스케일을 시도한 사례는 1977년이라는 이른 시기부터 오락실에서 발견된다. 〈슈퍼 버그〉(아타리, 1977)의 글꼴은 16×16픽셀 버전으로, 오류 범벅이었다. 뜻밖의 손글씨 느낌이 더해져 C 같은 글자의 속공간 형태가 비대칭이 되었다. S의 스파인은 가늘지만 더 사선이다. U는 대칭이 잘 맞지 않고 X는 왼쪽에서 이상하게 픽셀 느낌이 나며 Y는 왼쪽이 더 두껍다. 3에는 비크가 생겼으며 8에는 잘못 배치된 픽셀이 하나 있는 것 같다. 이 디자인은 이후 업데이트되었고 같은 해 〈드래그 레이스〉(78쪽)에서 완성되었다. R의 속공간은 대칭이 되었고 Q는 원안에 충실한 편이었다. S는 스파인이 두꺼워졌고 U에서는 전문성이 안 느껴졌으며 Z에도 비크가 들어갔다. 숫자 8은 손글씨 느낌이 나던 스파인이 빠지고 대칭형이 되었다.

1986년, 〈다라이어스〉(78쪽)가 타이토에서 출시되었다. 횡 스크롤 우주선 슈팅 게임이며 브라운관 디스플레이 세 개를 가로로 연결해 매우 넓은 시야각을 제공하는 거대한 오락기로 유명했다. 따라서 기본 글꼴이 큼직해야 했기에 〈팩맨〉 폰트(24쪽)의 16×16픽셀 버전이 사용되었다. 결과물은 일관성이 더 높았다. C는 8×8 원안과 형태가 같은데도 J나 S와 달리 사선으로 해석되었다.

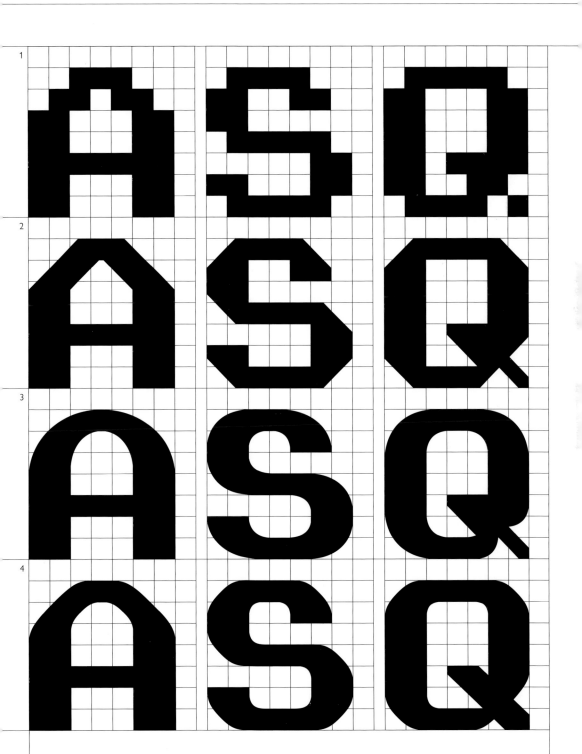

5. 아타리 〈퀴즈 쇼〉 글꼴.

6. 딱딱한 버전.

ABCDEFG
HIJKLMN
OPQRSTU
VWXYZ

7. 부드러운 버전.

ABCDEFG
HIJKLMN
OPQRSTU
VWXYZ

8. 조화로운 버전.

9. 〈드래그 레이스〉, 아타리, 1977.

10. 〈다라이어스〉, 타이토, 1986.

1990년에 나온 남코의 〈드라이버스 아이스〉에 쓰인 폰트는 아타리 폰트에 가깝다.(79쪽) P는 획 두께의 일관성이 약간 떨어지고 S는 대비가 없으며 A, V, Y는 둥근 형태와 45도 사선이 삐걱거린다. 남코는 〈다라이어스〉 글꼴 같은 각진 맛을 더해 이듬해 〈탱크 포스〉를 출시했다. 앞서 언급한 모든 게임에서는 Y 내부에 뾰족한 홈이 있으나 〈탱크 포스〉의 Y는 네모꼴이다.

　이런 업스케일 시도는 단순하지 않고, 성공한 경우도 좀처럼 없다. 게임계 밖에서는 글꼴 디자이너 찰스 비글로우가 애플의 글꼴 시카고Chicago를 벡터 버전으로 제작했다. 시카고는 원래 수전 케어가 만든 한 벌의 비트맵폰트였다.* 비글로의 시도는 용감했지만, 폰트가 저해상 디자인의 유별난 특성이 용인되지 않는 환경에서도 기능하도록 변환할 때 생기는 문제는 또다시 드러났다.

* 시카고 폰트 파일에는 다양한 크기로 픽셀화된 비트맵 세트가 여럿 들어 있었다. 양질의 롤플레잉 게임으로 유명한 일본 기업 스퀘어Square가 이 디자인을 좋아한 듯하다. 똑같은 시카고 디자인이 〈파이널 판타지 6〉(1994)과 〈크로노 트리거〉(1995)에 사용되었다.

11. 〈드라이버스 아이스〉, 남코, 1991.

03

산스체 라이트

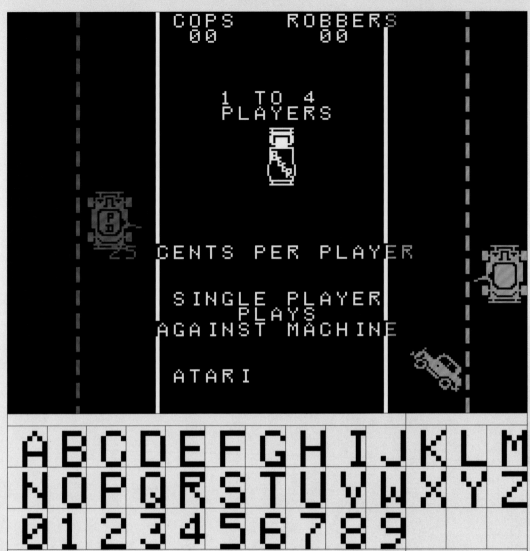

경찰과 도둑 아타리/1976

〈퀴즈 쇼〉 글꼴(18쪽, 44–45쪽)만큼 장수하지는 않았지만 〈경찰과 도둑〉 역시 잘 구현된 디자인을 선보인다. 개선의 여지가 있는 글자도 있고 특히 R과 4가 눈에 띄지만, 기본 디자인이 충분히 훌륭했던 덕에 글꼴은 변형을 거쳐 업계 전반에서 두루 사용될 수 있었다.

탱크 8 아타리/1976

〈탱크 8〉과 〈경찰과 도둑〉은 모두 1976년에 출시되었다. 두 글꼴을 자세히 뜯어보면 〈탱크 8〉이 나중에 나왔음을 짐작할 수 있다. 이 폰트의 디자인이 더 낫기 때문이다. C는 대칭형이고 R은 다른 글자들과 더 조화롭게 어울린다. 4는 그렇게 짧지 않고 숫자는 중앙으로 정렬되었다. 이 버전은 인기를 끌었고, 유명한 사례로 타이토의 〈스페이스 인베이더〉(84쪽)가 있다.

SCORE<1> HI-SCORE SCORE<2>

0000 0000 0000

3 ▟▙ ▟▙ CREDIT 00

A B C D E F G H I J K L M
N O P Q R S T U V W X Y Z
0 1 2 3 4 5 6 7 8 9

스페이스 인베이더 타이토/1978

타이토는 주크박스를 판매했고 카페에서 쓰는
탁자형 오락기를 제작해 일본에서 아타리 게임을
배급했다. 그중 제일 성공한 게임이 〈스페이스
인베이더〉다. 이 열기를 몸소 느낄 수 있던
시기에 나는 세상에 없었지만 조사하는 동안

클론작을 수백 종 플레이하며 게임의 인기를
지긋지긋하리만치 실감했다. 원조 게임과 클론작
대부분에는 〈탱크 8〉(83쪽)을 복제하되 M에 약간
수정을 가한 위 글꼴이 들어갔다.

ABCDEFGHIJKLM
NOPQRSTUVWXYZ
0123456789

레이디 버그 유니버설/1981

〈팩맨〉(24쪽)과 비슷한 곤충 테마 미로 게임이다. 글꼴은 가늘고 둥글며 6픽셀 높이다. 간혹 사선 픽셀이 모서리끼리만 닿으면 가로획과 세로획보다 가늘어 보여 글꼴에 불균형이 생길 때가 있다.

여기서는 사선 픽셀을 옆에 붙여 그런 불일치를 피하고 획이 더 굵어 보이게 했다. 그러면서도 K, Q, X는 모서리 연결부가 끊긴 느낌을 장점처럼 활용했다.

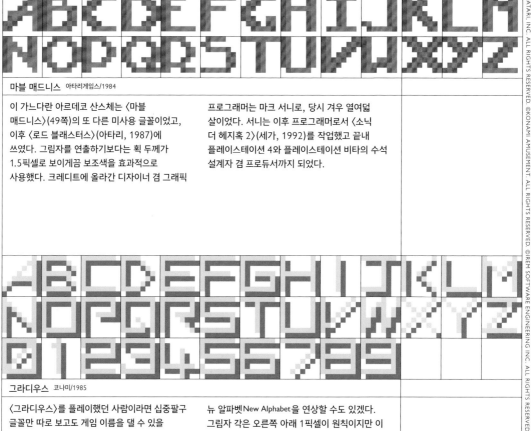

마블 매드니스 아타리게임스/1984

이 가느다란 아르데코 산세체는 〈마블 매드니스〉(49쪽)의 또 다른 미사용 글꼴이었고, 이후 〈로드 블래스터스〉(아타리, 1987)에 쓰였다. 그림자를 연출하기보다는 획 두께가 1.5픽셀로 보이게끔 보조색을 효과적으로 사용했다. 크레디트에 올라간 디자이너 겸 그래픽

프로그래머는 마크 서니로, 당시 겨우 열여덟 살이었다. 서니는 이후 프로그래머로서 〈소닉 더 헤지혹 2〉(세가, 1992)를 작업했고 끝내 플레이스테이션 4와 플레이스테이션 비타의 수석 설계자 겸 프로듀서까지 되었다.

그라디우스 코나미/1985

〈그라디우스〉를 플레이했던 사람이라면 십중팔구 글꼴만 따로 보고도 게임 이름을 댈 수 있을 것이다. 이 글꼴은 상징적인 게임의 고유한 디자인으로, 세로획과 가로획과 45도 사선 위주로 구성되었다. 완고한 직각에서 열성 타이포그래퍼 빔 크라우벌이 1967년에 내놓은 글꼴

뉴 알파벳New Alphabet을 연상할 수도 있겠다. 그림자 각은 오른쪽 아래 1픽셀이 원칙이지만 이 원칙을 무시한 부분도 있다. 코나미의 퍼즐 게임 〈큐 브릭〉(1989)이 이 글꼴을 사용하고 소문자를 추가했다.

알타입 아이렘/1987

아이렘이 만든 횡 스크롤 슈팅 게임 〈알타입〉은 〈그라디우스〉(86쪽), 〈다라이어스〉(78쪽)와 더불어 1980년대에 장르의 전성기를 누렸다. 당시 재정적으로 어려움을 겪던 아이렘의 귀환을 알리는 게임이기도 했다. 글자의 둥근 부분과 세로획은

일부만 둥글거나 아예 칼같은 45도 사선이며, 글자 굵기는 느슨하게 조절되어 있다. 훗날 사용될 때는 볼드 스타일에 밀려 이 글꼴의 얇은 느낌은 버려졌다.

03 산스체 라이트

스파이 헌터 2 밸리미드웨이/1987

엉망으로 구현된 로만(108쪽)이었던 첫 〈스파이 헌터〉의 폰트와 달리 이 폰트는 기술적인 미감의 정사각형 산세리프체. I를 제외한 모든 글자가 네모를 거의 완전히 채우고, 그래서 자간이 빡빡하고도 균일하다. B, D, M, W의 사선 획은 모서리끼리만 붙은 것이 아니라 실선으로 그려졌다.

다이아몬드 런 KH비디오/1989

〈보울더 대쉬〉(퍼스트스타소프트웨어First Star Software, 1984)와 유사한 땅굴 파기 게임으로, 플레이어가 점수를 따려면 땅속에 굴을 파고 파묻힌 돌멩이를 풀어 보석이나 적 위로 떨어뜨려야 한다. 게임을 개발하고 배급한 사람이 카일 호지츠니 이 둥글둥글한 글꼴도 그의 작품일 공산이 크다. 루프가 있는 Z와 2가 즉각 눈길을 끌고 대칭형 6과 9가 뒤를 따른다. 이 글꼴이 게임의 그래픽 자산 중 제일 매력적이다.

파로디우스다! 코나미/1990

위의 글꼴은 〈파로디우스다!〉의 보조 폰트로 제작되었지만 끝내 사용되지는 않았다. 코나미가 최종적으로는 게임에 울트라볼드 스타일(66쪽)을 쓰기로 결정한 것이다. 훨씬 가는 이 글꼴의 바탕 구조는 기본 폰트와 딴판이지만 둥근 모서리와 과장된 속공간 크기 덕에 재미는 비슷하게 전달된다.

마블 매드니스
아타리게임스/1984

03 산스체 라이트

파로디우스다!
코나미/1990

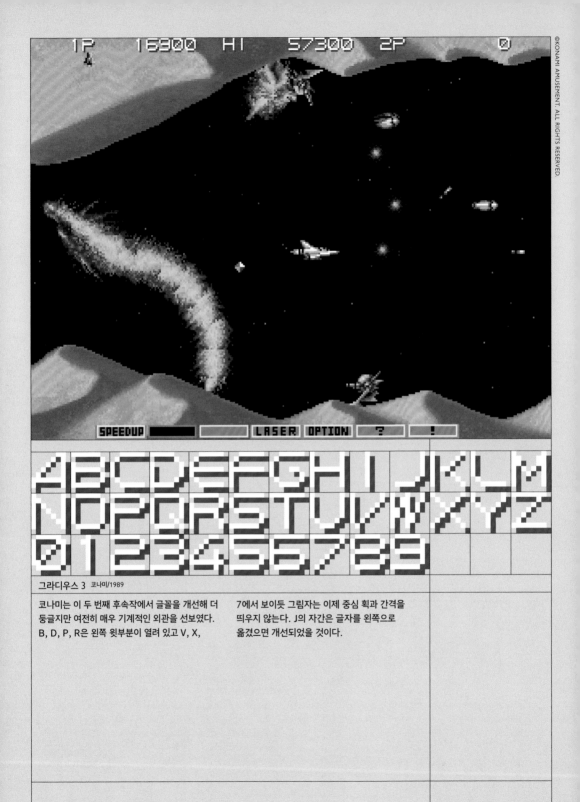

그라디우스 3 코나미/1989

코나미는 이 두 번째 후속작에서 글꼴을 개선해 더 둥글지만 여전히 매우 기계적인 외관을 선보였다. B, D, P, R은 왼쪽 윗부분이 열려 있고 V, X,

7에서 보이듯 그림자는 이제 중심 획과 간격을 띄우지 않는다. J의 자간은 글자를 왼쪽으로 옮겼으면 개선되었을 것이다.

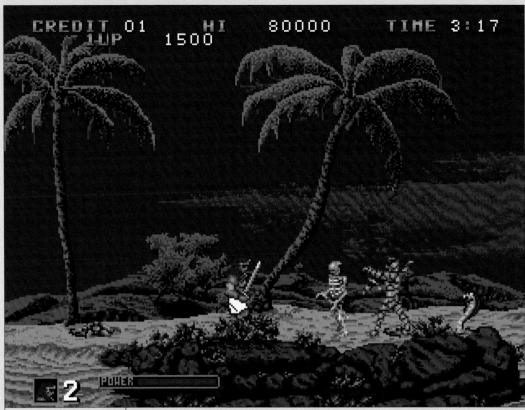

CREDIT 01　　　HI　　80000　　TIME 3:17
1UP　　1500

빅 카르나크 가엘코/1991

〈빅 카르나크〉의 플레이어는 무기를 든 파라오가
되어 미라와 좀비를 비롯한 이집트의 각종 악당을
처치한다. 이 글꼴은 더 굵고 색도 더 많은 다른

글꼴의 보조 역할이다. 글자의 바탕 꼴은 〈탱크 8〉
(83쪽) 범주에 들어가고, 소문자가 간혹 대문자
꼴을 써서 파격적이다.

로보캅 2 데이터이스트/1991

〈로보캅〉(1988)의 후속작으로, 호평을
받은 진행형 격투 게임이다. 데이터이스트는
타이포그래피 아이디어를 멀리서 찾을 필요가
없었다. 영화에 몽땅한 초록 글자가 들어간
아이코닉한 스크린 인터페이스가 나왔고, 이미

디자이너들이 첫 〈로보캅〉에 이를 차용했기
때문이다. 숫자가 제일 길고 소문자가 제일
짧은데, b, d, h가 f, i, j, k, l, t보다 짧은 데서
보이듯 어센더 높이가 들쭉날쭉하다.

캡틴 아메리카 앤드 디 어벤져스 데이터이스트/1991

원래 〈캡틴 아메리카〉의 횡 스크롤 격투
게임용으로 제작된 글꼴이지만 게임의 개발사는
〈텀블팝〉(데이터이스트, 1991)을 비롯한 여러
곳에 이 글꼴을 활용했다. 대문자는 원숙한

디자인이고 W도 잘 욱여넣었다. x는 따로 노는데
디자이너가 받은 수학교육의 영향인가 싶다.
g는 깜찍하고 속공간 비례가 ITC 수버니어ITC
Souvenir와 비슷하다.

03 산스체 라이트

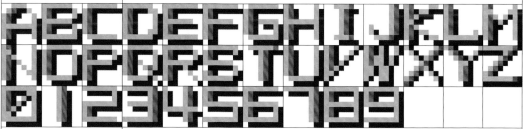

스파이더맨: 비디오게임 세가/1991

1990년대 초 진행형 격투 게임 프랜차이즈는
대체로 코나미의 영역이었으나 세가 역시
어엿하게 한자리를 차지하고 있었다. 윤곽선이
있고 아르데코 양식이 엿보이는 이 산세리프체는
만화를 대표하는 특징은 아니지만 게임

안에서는 자연스럽게 느껴진다. 소문자에 한해
〈엑스맨〉(93쪽)과 유사하게 나타나는 자간
문제를 빼면 당당하고 스타일 좋은 글꼴이다.
소문자 높이와 베이스라인도 잘 구현되었다.

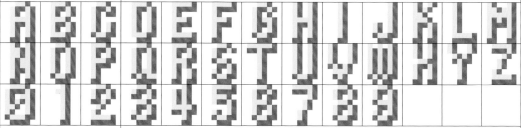

젝세스 코나미/1991

폰트를 보면 〈그라디우스〉(86쪽)를 제작한 바로
그 팀이 개발한 게임임을 쉽게 짐작할 수 있다.
숫자가 비슷하고, W에서 디자이너가 똑같은
방식으로 삐끗했다. 예쁜 이중 그림자는 공간이

충분한 곳에만 적용되었다. 게임은 횡 스크롤
슈팅이며 투명도와 회전, 크기 조절과 왜곡을
활용하는 시각적 야심이 드러난다.

엑스맨 코나미/1992

너비가 넓은 글꼴 디자인이라면 8×8 포맷에
훌륭한 사례가 여럿 있지만 너비가 좁은 디자인은
희소한데, 코나미의 〈엑스맨〉 글꼴에서 그 이유가
보인다. 잘 디자인된 글꼴이고 글자 자체에는

문제가 전혀 없다. 너비가 좁은 장체의 문제는
문자 사이 간격을 좁힐 수 없다는 것이다. 그래서
글자를 입력하면 듬성듬성 흩어져 낱말 형태로 잘
뭉쳐지지 않는다.

썬더 드래곤 NMK/테크모/1991

종 스크롤 슈팅 게임 〈썬더 드래곤〉의 제트기
디자인은 《에이리언 2》(20세기폭스, 1986)에
나오는 UD-4L 샤이엔 수송선의 영향을
많이 받았다. 글꼴은 상부가 하부보다 짧은

산스체고 차가운 회색에서 주황색으로 이어지는
그러데이션이 금속을 달군 듯한 효과를 낸다.
아랫부분이 너무 펑퍼짐한 숫자가 군데군데 있다.

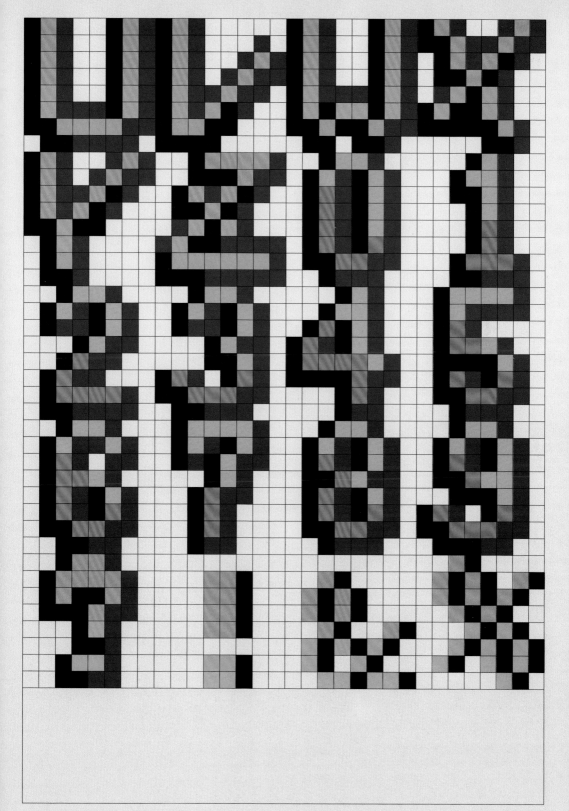

캡틴 아메리카 앤드 디 어벤져스
데이터이스트/1991

03 산스체 라이트

티멕
아타리게임스/1994

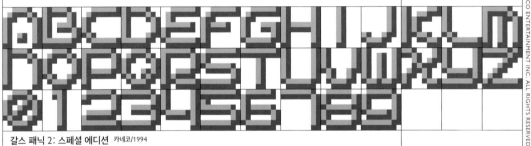

스타워즈 아케이드 세가/1993

세가의 3D 슈팅 게임으로, 훗날 32X에
이식되었다. 글꼴은 두 가지가 있었는데
첫 번째였던 이 글꼴은 모델 1 콘솔 게임에서 흔히
볼 수 있었다. M의 2픽셀짜리 골과 소문자 a의

네모진 오른쪽 위 모서리가 대표적 디테일이다.
쪼개진 그림자 레이어는 오류가 아니다.
게임에서도 딱 저렇게 보인다.

갈스 패닉 2: 스페셜 에디션 카네코/1994

따지자면 스텐실체인 이 가느다란 글꼴은
〈그라디우스 3〉(90쪽)과 비슷하지만 더 둥글다.
〈갈스 패닉〉 출시작들은 에로게eroge (에로틱한
게임)라, 네온관 레터링에서 아이디어를 따왔을

가능성이 있다. 아주 일관성 있는 디자인은 아니고
A의 크로스바는 달랑 픽셀 하나라 판독성 면에서
위험 요소다.

아웃폭시즈 남코/1994

청부살인업자 일곱 명이 서로 맞붙는 격투
게임이다. 게임에는 8×8 글꼴이 일곱 종
들어갔는데 아케이드 게임 하나에 사용되기로는
최대 종 수다. 위 글꼴은 그중 가장 작은 것으로,
대문자 높이를 최소로 사용하고 가로 비례를

넉넉히 잡았으며 윤곽선을 넣어 적당한 간격을
만들었다. D의 세리프도 별미다. 이렇게 작은
글자를 제작할 때는 픽셀 하나하나의 배치를
세심히 고려해야 한다. 실수가 무마될 여지가 훨씬
적으니 말이다.

03 산스체 라이트

티멕 아타리게임스/1994

탱크 기반 슈팅 게임이고 대부분의 총격이 지면에서 벌어지니, 글꼴의 넓적한 비례는 게임플레이의 수평적인 성격에서 영향을 받았을 수 있겠다. 소문자는 대문자와 높이가 같지만 그리드 내 위치가 1픽셀 높으며 전반적으로 더 네모지다. 소문자 x 디자인이 상당히 대담하다.

사라만다 2 코나미/1996

〈라이프 포스〉로도 알려진 〈사라만다〉는 횡 스크롤과 종 스크롤을 모두 선보이는 슈팅 게임이다. 이 후속작은 원작 이후 10년 만에 출시되었다. 시리즈 전체는 〈그라디우스〉(86쪽)의 파생작으로, 전투기 빅 바이퍼와 로드 브리티시가 똑같이 등장한다. 게임에 사용된 기본 글꼴(163쪽)은 자못 유기적인 슬랜티드 디자인이다. 이 보조 글꼴은 엔딩 크레디트와 고득점 화면에 쓰였다. 가는 획과 사각 디테일은 일관성이 떨어지기는 해도 게임의 시초인 시리즈를 넌지시 내비친다. 보조 스타일로는 파격적이지만 기능적인 선택이다.

99

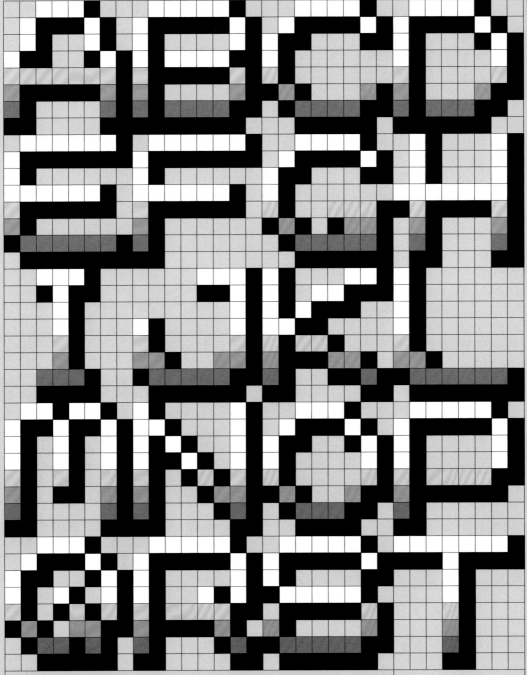

러블리 팝 마작합시다 비스코/1996

야시시한 〈러블리 팝 마작합시다〉는 일본
오락실에서 인기였다. 플레이어가 각 레벨을
완수하고 나면 여자 나체를 볼 수 있었다. 성인물
성격의 게임이지만 높은 난도와 사회상이 연령
장벽 역할을 해 음란성 마작 게임이면서도

청소년용 게임과 한 오락실에 공존하는 것이
가능했다. 글꼴 하나는 참 예쁜 게임이다.
전반적으로 둥그스름하고 가느다란 산스체로,
U에서 특히 두드러지듯 장난기 있는 글자가 몇몇
있다.

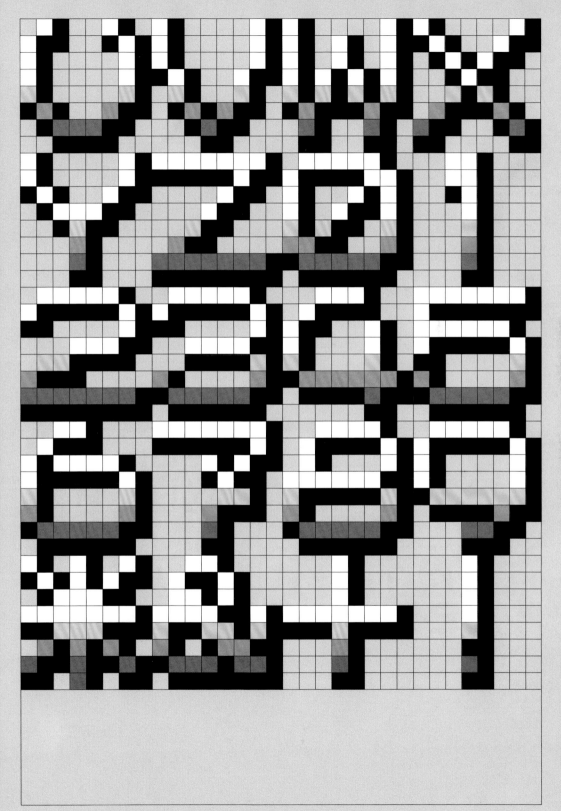

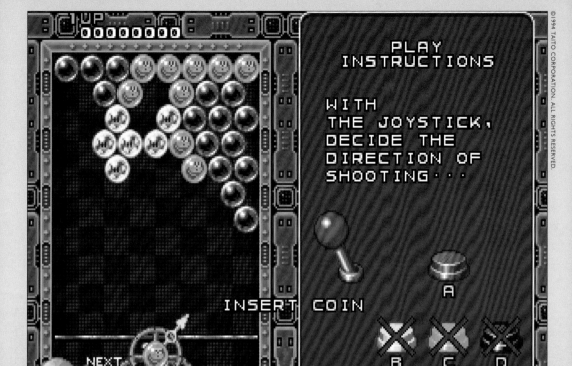

퍼즐 보블 타이토/1994

〈버블 보블〉(타이토, 1986)의 퍼즐 외전으로, 미국에서는 〈버스트어무브〉로 통한다. 인기 게임이라서 클론작이 여러 차례 만들어졌다. 글꼴은 원래 일본 한정으로 나온 〈퀴즈

인생극장〉(타이토, 1992)용으로 디자인된 것이다. 가는 뼈대와 윤곽선, 앤티에일리어싱이 전부지만 이 무난한 디자인에서 결점을 찾기는 어렵다.

ABCDEFGHIJKLM
NOPQRSTUVWXYZ
0123456789

갤럭시 파이트: 유니버설 워리어즈 선소프트/1995

우주에서 펼쳐지는 2D 격투 게임이다. 네오지오 기반 격투 게임에는 보통 공격 버튼이 네 개 있었으나 이 게임은 도발적인 애니메이션에 하나를 희생했다. 큰 폰트로는 노바레세의 스톱 글꼴과 아메리칸타입파운더스가 1968년에 낸 글꼴 OCR-A를 쓰고, 기본 8×8 폰트는 〈퀴즈 쇼〉(18쪽, 44–45쪽)의 복제판이다. 위의 작은 글꼴은 맵 선택 화면에 사용되었다. OCR-A를 상당히 충실하게 차용했으나 사선 획 각도가 제각각이다.

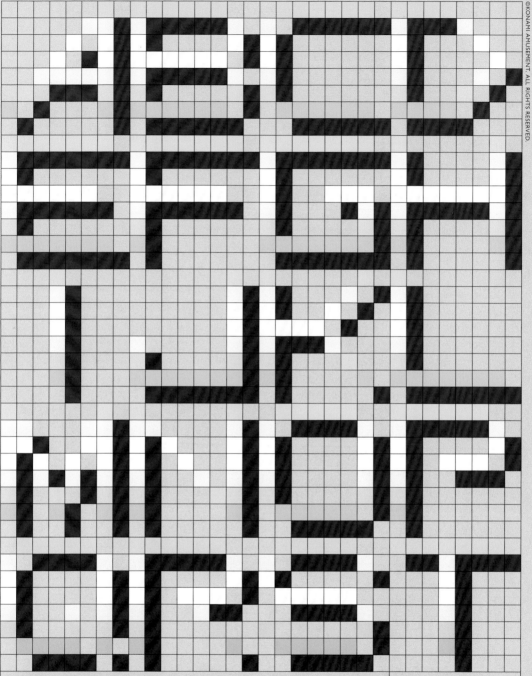

그라디우스 4: 부활 코나미/1998

1998년 코나미는 일본어로 부활을 뜻하는
〈후카츠〉라는 제목의 게임을 제작했다. 글꼴은
처음의 〈그라디우스〉(86쪽)를 다시 끌어와
〈그라디우스 3〉(90쪽)에서 보이는 약한

둥글기를 더한 형태다. 안타깝게도 G, J와 숫자가
여전히 네모나다 보니 이 글꼴은 셋 중 일관성이
가장 떨어진다.

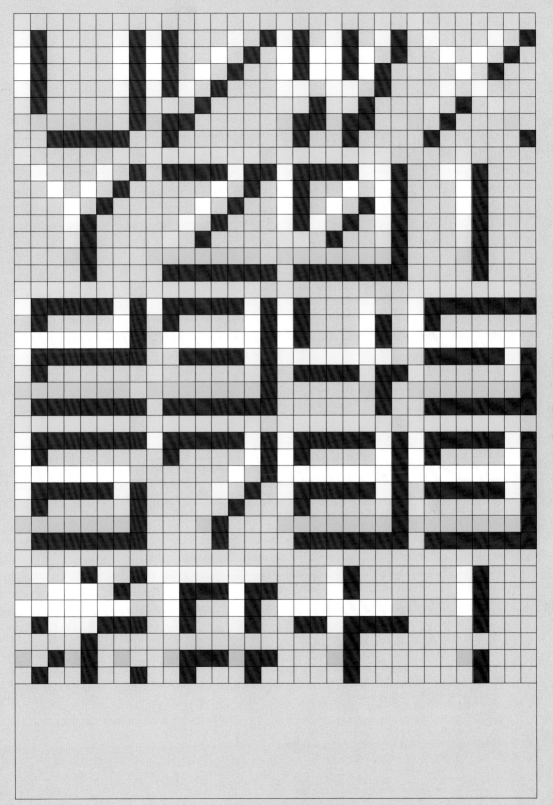

04

세리프체

©1981 EXIDY. ALL RIGHTS RESERVED. ©1982 KKI. ALL RIGHTS RESERVED. ©1983 BALLY MIDWAY. ALL RIGHTS RESERVED.

A B C D E F G H I J K L M
N O P Q R S T U V W X Y Z
0 1 2 3 4 5 6 7 8 9

마우스 트랩 엑시디/1981

〈마우스 트랩〉은 〈팩맨〉(24쪽)의
클론작으로, 쥐와 강아지와 고양이가 나온다.
〈커머션〉(110쪽)과 달리 완전한 문자세트로

오락실에 등장한 두 번째 세리프체다. I의 이중
세리프는 흥미롭고, 형태에서 짐작되는 것만큼
주의를 분산시키지는 않는다.

A B C D E F G H I J K L M
N O P Q R S T U V W X Y Z
0 1 2 3 4 5 6 7 8 9

트리플 펀치 KKI/1982

닌텐도의 마리오를 닮은 수염 난 목수가
고릴라들에게 쫓기는 〈트리플 펀치〉…. 설정은
〈동키콩〉에서 직접적으로 영향받은 듯해도

게임플레이는 독창적이다. 글꼴은 초기 로만
폰트지만 세리프에 일관성이 없고 디자인이
조악하다.

A B C D E F G H I J K L M
N O P Q R S T U V W X Y Z
0 1 2 3 4 5 6 7 8 9

스파이 헌터 밸리미드웨이/1983

제임스 본드의 자동차에서 아이디어를 얻은
〈스파이 헌터〉는 라이선스 게임이 될 예정이었다.
글꼴은 로만이지만, 오른쪽으로 살짝 기운 것을
보면 디자이너가 액션을 조금 더 원한 듯하다.

글자마다 오점이 있다시피 하니 영화 시리즈와
자락을 맞댄 프랜차이즈치고 타이포그래피가
탄탄하지는 않았다.

108

04 세리프체

엑스리온 자레코/1983

우주 슈팅 게임으로, 조작의 관성이 현실적이지만 이 요소가 콘솔 포트로 이식되지는 않았다. 이 세리프체는 자레코가 같은 해에 출시한 〈카멜레온〉에서 왔다. 이미 빽빽한 디자인에

세리프를 더하기란 만만찮은 도전이었겠으나 디자이너들은 세리프를 뜯어내기만 넣는 방법으로 이 문제를 피해갔다. E와 F에서 어떤 세리프를 남기냐는 문제에서는 이례적인 결정이 났다.

원더 플래닛 데이터이스트/1987

기묘한 게임을 자랑으로 여겼던 개발사의 종 스크롤 큣뎀업으로, 그런 성향은 이 희한한 디자인에서도 고스란히 드러난다. 이 장르에 검정 세리프체가 적합해 보이지는 않는데, 디자이너가 글꼴 쿠퍼 블랙Cooper Black(오즈월드 브루스 쿠퍼,

1922)에서 영감이라도 받은 것일까? M, N, W 같은 글자의 둔탁한 변형과 Q를 O와 구분하는 외마디 픽셀이 디자인의 백미다. H, U, V는 다른 문자와 조화를 이루려면 더 굵어야 한다.

헤비웨이트 챔프 세가/1987

〈펀치아웃!!〉(닌텐도, 1987)의 뻔뻔한 클론작처럼 보이는 이 게임은 사실 1976년에 처음 출시된 세가의 원조 〈헤비웨이트 챔프〉를 리메이크한 것이다. 나중 버전은 동작 제어 방식이 독특했고 오락기가 회전식이었다. 여기서 세가가 어떤

미감을 내려던 것인지는 확실하지 않지만, 보기에는 (로고에 쓰인 것처럼) 기울기가 살짝 들어간 쿠퍼 블랙에 녹슨 철 질감을 더한 모양새다. 네 가지 색을 사용한 것이 복합적이면서도 효율적이다.

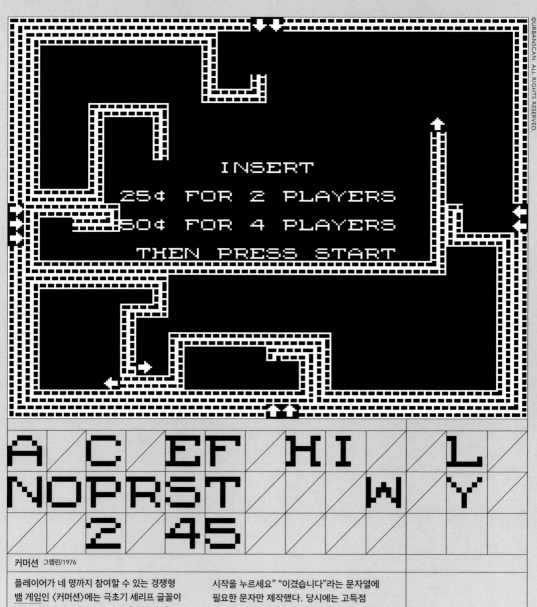

커머션 그렘린/1976

플레이어가 네 명까지 참여할 수 있는 경쟁형 뱀 게임인 〈커머션〉에는 극초기 세리프 글꼴이 들어 있다. 비록 세리프는 일부에만 들어갔고 문자세트도 불완전하지만 말이다. 그렘린은 "2명이 플레이하려면 25센트를 넣으세요" "4명이 플레이하려면 50센트를 넣으세요" "이제 시작을 누르세요" "이겼습니다"라는 문자열에 필요한 문자만 제작했다. 당시에는 고득점 개념이 없었으므로 알파벳을 전부 지원하는 것은 불필요했으며 오히려 메모리 공간을 잡아먹었다. 8×8에 디테일을 추가하기란 어려운 일이라 이 범주의 글꼴은 대체로 가늘게 생겼다.

©URBANSCAN. ALL RIGHTS RESERVED.

KREDIT:
002

SPIELER: 1
24050

TOP ZAHL :
20000

Welche Staatsangehoerigkeit hat der Rennfahrer Alan Jones ?

richtige Antwort gibt 1750 Punkte

A. Die australische

B. Die neuseelaendische

C. Die englische

```
ABCDEFGHIJKLM
NOPQRSTUVWXYZ
abcdefghijklm
nopqrstuvwxyz
0123456789ÄÖß
```

퀴즈마스터 뢰번슈필아우토마텐/1985

비디오게임은 집과 오락실이라는 환경을 벗어나도 술집과 여관, 잡화점에서 퀴즈 머신 형태로 찾아볼 수 있었다. 재통일 이전 서독에서 나온 이 게임은 뢰번슈필아우토마텐Löwen Spielautomaten이 제작했는데 이 회사는 여전히 비디오게임 업계에서 성업 중이다. 세리프 글꼴이 잘 구현되었고 일본 개발자들이 자주 헤맸던 소문자 계통에서 특히 그렇다.

팡 미첼/1989

플레이어가 통통 튀는 공을 쏘는 액션 퍼즐
게임 〈팡〉은 쉽게 이해하고 플레이할 수 있는
게임으로, 후속작 세 편이 따라 나왔다. 글꼴도
잘 만들어졌다. 나는 Q가 제일 마음에 드는데

O 안에서 부러져 호를 이룬 듯 보이면서도 빼꼼
삐져나온 테일 때문이다. 원래 의도는 이렇지
않았을 성싶지만 (왜곡된) 해석도 이런 글꼴을
분석하는 재미다.

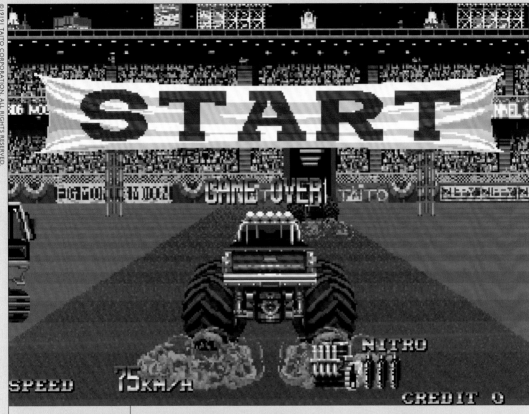

더블 액슬 타이토/1991

〈더블 액슬〉 글꼴은 〈퀴즈 쇼〉 글꼴(18쪽, 44–45쪽)을 대략적으로 본따 세리프를 추가한 것이다. 이런 메탈릭 그러데이션 스타일은 반짝이는 금속에 비친 푸른 하늘과 흙빛 경치를 반영해 미국색이 뚜렷하다. 몬스터트럭(험지 주행이나 경기, 묘기용으로 바퀴를 거대하게 개조한 트럭.—옮긴이) 레이싱 게임에 안성맞춤이다.

블루 호크 두용실업/1993

〈블루 호크〉는 한국 개발사 두용실업이 만든 가장 현실적인 게임일 듯하다. 글꼴은 원래 캡콤 Capcom이 1987년 〈블랙 타이거〉용으로 제작했다가 추후 자사 게임 다수에 넣은 것이다. 소문자는 1년 후 〈레드 스톰〉에서 추가되었고 가장 인기 있는 버전은 〈파이널 파이트〉(1989)에, 이후 〈스트리트 파이터 2〉(1991)에 또 등장했다. 〈블루 호크〉 글꼴은 C, G, H, R이라는 예외를 빼면 캡콤 폰트와 글자의 바탕 꼴이 거의 동일하다.

닌자 가이덴 테크모/1988

이 유명 닌자 시리즈는 플레이어가 검보다 주먹을 더 쓰는 코옵 격투 게임으로 출발했으나 이후로는 시리즈 연대표에서 버려져 있었다. 초기의 타이포그래피는 더 정확하게 보이도록 위아래를 눌러 평체 느낌이 살짝 나는 로만이었다. 괜찮은 디자인이지만 세리프가 있다 없다 해서 A는 넓고 R은 좁은 등 가로 비례에 조금 문제가 있다. 독특한 글꼴은 아니지만 나쁜 글꼴도 아니다.

유구 석세스/세가/1990

〈유구〉는 일본 남서부 해안에 있는 제도에서 이름을 따왔다. 다만 게임 자체는 섬 생활과 무관하게 플레이어가 카드를 배열하는 퍼즐 게임이다. 글꼴은 일부만 세리프체긴 해도 세리프와 비크를 최대한 많이 넣으려 했다. J와 숫자에까지 넣었을 정도니 말이다. M과 W에는 디테일을 근사하게 눌러 담았다. 소문자에서는 베이스라인을 옮겨 디센더 공간을 냈다.

USAAF 무스탕 NMK/1990

NMK가 개발한 제2차 세계대전 배경 횡 스크롤 슈팅 게임으로, 플레이어는 USAAF P-51 머스탱 전투기를 조종해 스페인에서부터 독일군과 일본군을 대적한다. 전체적으로 훌륭한 글꼴은

아니지만, G 내부의 중간톤 픽셀로 크로스바를 스템에 붙이는 동시에 답답함까지 덜어낸 것은 그야말로 천재적이다.

플레이 걸스 HOT-B/1992

〈알카노이드〉(타이토, 1986)의 포르노 버전인 이 게임은 굵은 스템을 특이하게 배치한 세리프 글꼴을 사용한다. 뒤집힌 Z는 실수로 치부할 수도 있겠으나 내게는 의도치 않은 기발함으로 보인다.

철자는 S로 쓰지만 발음은 Z거나 그 반대인 낱말이 수두룩하기 때문이다. 어떤 글자를 써야 할지 모를 때 S처럼 생긴 이 Z가 의외로 유용할 수 있다. 독일어의 ß(에스체트) 대용도 된다.

호혈사 일족 아틀러스/1993

꽤 표준적인 격투 게임인데, 시리즈 후반작에 일부 예외는 있지만 캐릭터들이 죄다 친척 관계란 점이 남다르다. 〈호혈사 일족〉은 노란 볼드 슬래브세리프체를 쓰는 비디오게임의 전통을 따랐으나 후속작에서는 변화를 줬다. 시리즈

전체적으로는 끝까지 성숙에 이르지 못한 슬래브 디자인들이 흥미로운 가족을 이룬다. 여기 글자의 바탕 꼴은 괜찮지만 수동 보정이 들어가지 않은 그림자 레이어는 플레이 도중 깜박거린다.

원더 플래닛
데이터이스트/1987

플레이 걸스
HOT-B/1992

클락스 아타리게임스/1989

색색 블록을 배열하는 퍼즐 게임으로,
〈컬럼스〉(188쪽)와 비슷하다. 〈클락스〉는
레귤러 글꼴과 더불어 이탤릭체와 볼드체를 모두
보유한 몇 안 되는 아케이드 게임이다. 이탤릭

산스체는 로만 세리프체와 전통적으로 붙는 짝은
아니지만 제 기능을 한다. 볼드체는 2픽셀을
꽉 채우는 두께가 아니라서 세미볼드에 가까운
느낌이다. J와 T는 배치가 기묘하다.

04 세리프체

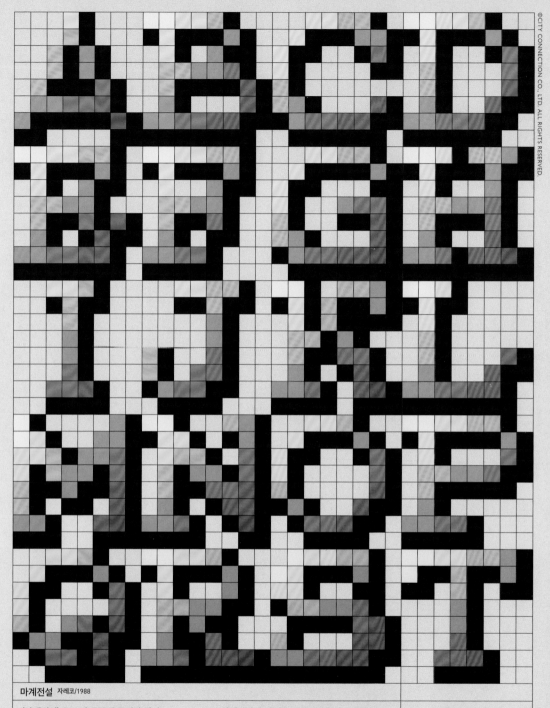

마계전설 자레코/1988

〈마계전설〉은 수작 글꼴이 들어간 망작
게임이다. 난이도가 불분명했고 시간제한은
가차 없었으며 상점은 쓰레기투성이였던
데다 형편없는 그래픽과 침울한 음악까지
더해져 곡소리가 났다. 그러나 이 로만 글꼴은

그러데이션이 다채롭고 세미슬랜티드 숫자까지
있어 게임의 최고 장점임은 물론이고 시중에 나온
로만 비디오게임 글자 중에서도 최고로 꼽히는
사례다.

초시공요새 마크로스 2 반프레스토/1993

플레이어가 TV 애니메이션 시리즈 《마크로스》
(마이니치방송, 1982−1983)의 캐릭터와 똑같이
전투기에서 휴머노이드 로봇으로 변신할 수 있는 횡
스크롤 슈팅 게임이다. 위 글꼴은 첫 게임에 쓰인
것으로, 여기서는 B, C, D, E, F 문자에 중간톤

색이 더해졌다. 앤티에일리어싱에 중간톤 색상을
사용한 것이 효과가 좋고 M과 N의 잉크트랩이
특히 눈에 띈다. 다만 Q는 상당히 지저분한
디자인이다.

검보 민코퍼레이션/1994

민코퍼레이션은 한국의 성인용 퍼즐 게임
개발사다. 〈검보〉 글꼴은 이 회사의 게임
여섯 종에 모두 등장하는데 캡콤의 〈캡틴
코만도〉(1991)에서 가져온 것이다. 소문자 높이가

부자연스럽지만 캡콤은 이후 나온 자사 게임에서
이를 개선했다. 이 버전 글꼴에서는 라벤더색과
시안의 그러데이션이 어두운 배경에 대비되어 눈에
콕 박힌다.

04 세리프체

골든 액스: 더 듀얼 세가/1994

〈골든 액스〉는 인기 있는 판타지 진행형 격투 게임 시리즈였다. 시리즈의 게임 대부분은 스크롤 방식 진행형 격투 게임이었지만 이 한 작품만은 검으로 싸우는 대전 모드를 선보였다. 그래픽이 훌륭하며, 스워시가 뻗었고 스템 중간에 뿔이 돋은 세리프 글꼴도 마찬가지다. 유일하게 걸리는 요소는 앤티에일리어싱용 중간톤 색상으로 들어간 회색 픽셀이다.

호혈사 외전 최강전설 아틀러스/케이브/1995

슬래브 로만 폰트에 어렴풋이 기반을 둔 글꼴이다. 그러나 디자이너가 재미있고 색다른 글꼴을 만들고자 이 전통적인 스타일을 요리조리 만졌다는 것은 분명해 보인다. 천진함의 발로든 기본을 무시한 것이든 디자이너의 선택들은 좌우지간 글꼴에 득이 되어 이를 돋보이게 한다. 가령 Q는 타원 획의 굵기를 희생할 만큼 거대한 테일이 있어 흉하면서도 굉장하다.

123

호혈사 일족
아틀러스/1993

04 세리프체

헤브즈 게이트
아틀러스/라쿠진/1996

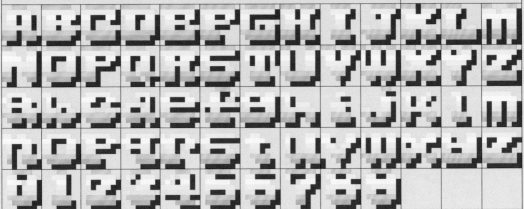

호혈사 외전 최강전설 아틀러스/케이브/1995

〈호혈사 일족〉 프랜차이즈에는 사랑스러운 구석이 있다. 개발사는 뚱뚱하고 익살스러운 슬래브 글꼴을 만들려고 세 차례 시도했지만 폰트의 스타일과 판독성은 끝내 제대로 개선되지 않았다.

결과물은 고유하기는 해도 특출나지는 않은 글꼴 뭉치로, 세 종 모두 실용성을 보면 나쁜 폰트로 치부해 마땅하다. 그런데도 외면하기 힘든 어떤 매력이 있다.

04 세리프체

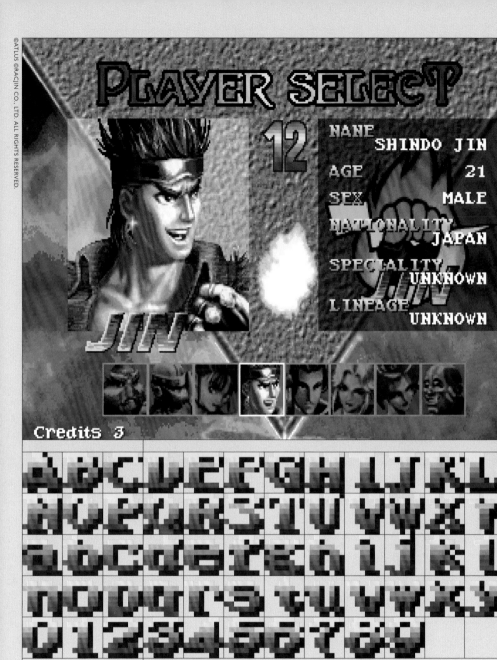

PLAYER SELECT

12

NAME	SHINDO JIN
AGE	21
SEX	MALE
NATIONALITY	JAPAN
SPECIALITY	UNKNOWN
LINEAGE	UNKNOWN

Credits 3

헤븐즈 게이트 아틀러스/라쿠진/1996

지금은 대체로 잊힌 3D 격투 게임이다. 호소력 있는 색 선택이 이 세리프 글꼴에 도움이 된다. 그러나 글자의 꼴은 바람직한 수준과는 거리가 한참 멀며 그림자 사용도 효과적이지 않다. B, E, S에 상부를 짧게 쓴 것은 흥미로운 아이디어지만 숫자에 더 자신감 있게 적용되었다. 소문자 상부에는 비스듬한 세리프가 들어갔으나 읽기 불편한 p와 q는 자르기가 과하면 판독성이 떨어지는 문자가 나올 수 있음을 증명해 보이고 있다.

05

MICR체

MICR체

자기 잉크 문자 판독기(MICR)는 1950년대 미국에서 발명된
인쇄술이다. 자성 산화철을 함유한 잉크와 기계적인 느낌이 강한
숫자 글꼴을 사용해 문자가 사람의 눈과 자기 스캐너 모두에
읽히게 한다.

MICR체는 숫자를 기계로 처리해 은행 업무 속도를 높일 목적으로 만들어져 은행 수표를 비롯해 이와 성격이 비슷한 문서에 사용되었다. 이 별난 숫자 디자인은 그래픽 디자이너와 글꼴 디자이너의 눈길을 끌었다. 이들에게는 금융 편의성 이상의 의미가 있는 디자인이었다.

웨스트민스터Westminster라 불린 글꼴은 이런 미감을 뽐낸 초기 사례였다. 1964년경 런던에서 활동하던 디자이너 리오 매그스는 잡지에 들어갈 기사 제목을 미래적인 양식으로 그려달라는 요청을 받았다. 매그스는 MICR 글꼴을 영감으로 활용했고 이후에는 문자세트를 확장해 최대 규모의 사진식자 용지 제조사였던 레트라세트에 상품화를 제안했다.

레트라세트가 디자인을 거절하자 매그스는 이를 포토스크립트에 가져갔고, 이 디자인은 여기서 웨스트민스터로 출시되었다. 5년 후 레트라세트는 웨스트민스터에 대응해 데이터 70 Data 70 (밥 뉴먼, 1970)을 내놓았고 이 디자인은 인기를 끌었다. 다른 사례도 있었는데, 제미니Gemini (디자이너 미상, 1965년경)는 배급사에 따라 오토메이션Automation, 제미니 컴퓨터Gemini Computer, 소닉Sonic으로도 불렸고, 무어 컴퓨터Moore Computer (데이비드 무어, 1968), 오빗-BOrbit-B (스탠 비건드, 1972)라는 디자인도 있었다.

MICR체를 별도 범주로 두는 글자 분류 체계는 없다. 그러나 비디오게임에서는 MICR체 기반 픽셀 글꼴의 개수만 생각해도 단독 부문이 필요하다. 과학,

미래, 우주, 외계인, 기계 천지인 게임에 MICR체는 완벽하게 어울렸다. 슈팅 게임에 가장 많이 쓰였지만 간혹 축구나 마작 같은 예상 밖의 맥락에도 등장했다.

MICR 글꼴은 〈스트래터지 X〉(코나미, 132쪽), 〈터틀즈〉(코나미, 세가가 배급한 〈터핀〉으로도 알려짐, 132쪽), 〈스페이스 오딧세이〉(세가) 등으로 1981년 오락실에 모습을 드러내기 시작했다. 디자인의 네모난 성질은 픽셀 그리드에 고분고분하게 맞아떨어졌고 정통적이지 않은 스템 굵기 배치를 고수하느라 무리하는 느낌도 없었다. 새로 나온 디자인은 거의 모두가 데이터 70에 바탕을 뒀던 것으로 보인다. 아마 인기 때문이었을 것이다.

이 글꼴은 일본 개발자들의 창의력을 자극했고 독특한 디자인은 계속 솟아났다. 일본 디자이너들이 일본 문자보다 라틴 글자를 다루면서 나오는 창의적 가능성으로 작업하기를 더 즐기는 것만 같았다.

MICR 스타일을 취한 중요하고도 독특한 사례는 남코의 〈제비우스〉(1982, 48쪽)에서도 볼 수 있다. 어밀리아Amelia *와 섞인 형태다.

MICR체는 1990년대 말에 이르러 맥이 끊기다시피 했고 전통을 이어간 게임은 소수에 그쳤다. 업계는 다음으로 나아가 은은함이라는 기술을 익혔고 '이게 미래다!'라고 광고하는 엉뚱발랄한 디테일에 더는 기대지 않았다. 그러나 기계적인 인상의 글꼴을 찾는 입맛이 완전히 사라지는 일은 결코 없어서 현대 게임에서도 딘DIN, 유로스틸Eurostile,

뱅크 고딕Bank Gothic을 비롯해 비슷한 사각형 디자인 글꼴을 흔히 볼 수 있다. 지금이야 우리 입맛이 변해 웨스트민스터와 데이터 70을 복고풍으로 여기지만, 한때 미래를 상징하는 글꼴이었던 이 선배들을 존중하는 마음을 잊어서는 안 될 것이다.

* 1967년에 출시된 글꼴로, 스탠 데이비스가 디자인했고 VGC가 배포했으며 MICR 범주에 어렴풋이 바탕을 두었다. 비틀스의 《옐로 서브머린》(1968) 앨범 커버에 사용되어 유명해졌다.

MICR

1234567890

웨스트민스터

ABCDEFGHIJKLMN
OPQRSTUVWXYZ
abcdefghijklmn
opqrstuvwxyz
1234567890

데이터 70

ABCDEFGHJKLMN
OPQRSTUVWXYZ
abcdefghijklmn
opqrstuvwxyz
1234567890

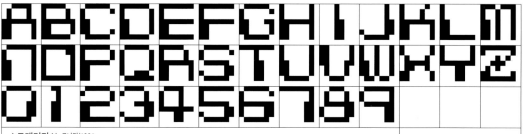

스트래터지 X 코나미/1981

이 탱크 기반 슈팅 게임은 MICR 디자인을
비디오게임 타이포그래피에 가져온 초기 사례
중 하나다. 〈터틀즈〉(132쪽)와 비교하면 둥근
모서리가 들어간 이쪽이 더 완전한 문자세트라서

〈스트래터지 X〉가 나중의 디자인을 썼으리라
짐작하게 된다. 둥근 모서리 덕에 폰트의 판독성이
높아졌으니 원본 스타일의 네모진 성질을 이탈해
효과를 본 셈이다.

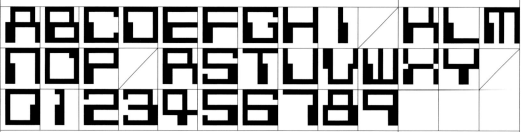

터틀즈 코나미/1981

이름은 비슷하지만 〈터틀즈〉는 〈틴에이지 뮤턴트
닌자 터틀즈〉(34쪽)와 아무런 관계가 없다.
이 미로 게임에는 가족을 구하려 건물로 몰래
숨어드는 거북이 등장한다. 코나미는 데이터 70을
달리 해석한 글꼴들을 넣어 1981년에 게임 두

종(다른 하나는 〈스트래터지 X〉다.)을 출시했는데
정확한 출시일은 추적할 수 없었다. 〈스트래터지
X〉보다 불완전한 문자세트와 덜 다듬어진
디자인으로 판단하건대 적어도 일본에서만큼은
이쪽이 데이터 70을 차용한 최초 사례로 보인다.

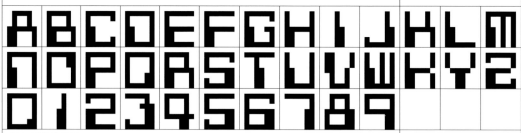

트론 밸리미드웨이/1982

《트론》(부에나비스타디스트리뷰션)이 1982년
영화관 스크린에 등장하면서 많은 비디오게임
디자이너가 영감을 받았고 밸리미드웨이 역시
예외가 아니었다. 영화에서 MICR 글꼴이

쓰이지는 않았지만, 데이터 70을 완벽에 가깝게
차용했으면서도 Q, 0, 3에서 살짝 이탈한 부분도
보여주는 이 글꼴은 제집을 찾은 양 게임에
편안하게 어울렸다.

05 MICR체

서기 2083 미드코인/1983

《스타워즈》(20세기폭스)의 타이 전투기를 연상시키는 적기를 우주왕복선으로 격추하는 양방향 횡 스크롤 슈팅 게임이다. 폰트 제작자로는 몇몇 후보를 생각해 볼 수 있는데, 미드코인Midcoin에서 다양한 역할을 맡았던 프로그래머 알베르토 트로이아노나 마우리치오 테소로네 혹은 그래픽과 사운드 담당 아티스트 툴리오 테소로네 등이 있다. 글꼴은 데이터 70을 자유롭게 차용한 것으로, 일부 불일치하는 곳도 보인다.

그로브다 남코/1984

남코는 〈그로브다〉에서 볼드 MICR 글꼴을 만드는 도전에 뛰어들었고 그 결과물은 고개를 끄덕일 만하다. 데이터 70은 대문자의 굵기 배분 덕에 웨스트민스터보다 볼드체를 만들기에 적합하다.

4와 9를 구별하기 어렵다는 점은 MICR 양식에서 되풀이되는 문제지만 〈그로브다〉는 문제의 문자 중 하나에 기울기를 추가해 이를 피할 수 있었다.

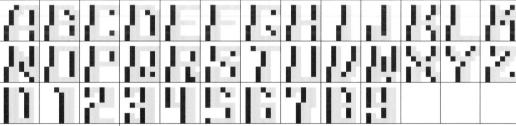

스페이스 포지션 나스코/세가/1986

미래적인 레이싱 게임으로, 플레이어는 비행할 수 있지만 그러면 연료를 잃는다. 연료는 생명치인데 충돌해도 일부를 잃는다. 기울어진 데이터 70은 '미래'와 '속도'라는 콘셉트를 하나의 글꼴에 완벽하게 결합한다. 디자이너는 굵은 스템을 매번 각 문자 내부에 배치하는 대신 밖으로 뺐다. 단순하면서도 기발하게 이탤릭체를 만드는 묘수다.

뮤턴트 나이트 UPL/카와쿠스/1987

플레이어 캐릭터에 머리 대신 커다란 눈알 하나가 달린 런앤건 게임이다. 이번 데이터 70 차용 사례는 중간 굵기를 도입해 디자인이 덜 삐걱댄다. 이전 버전을 영리하게 개선했지만 이후 게임들에서는 거의 사용되지 않았다. 개발사 UPL은 볼드하고 대비가 강한 산세체를 선호한 듯하니 이 글꼴은 너무 무난하다고 느꼈을 수도 있겠다.

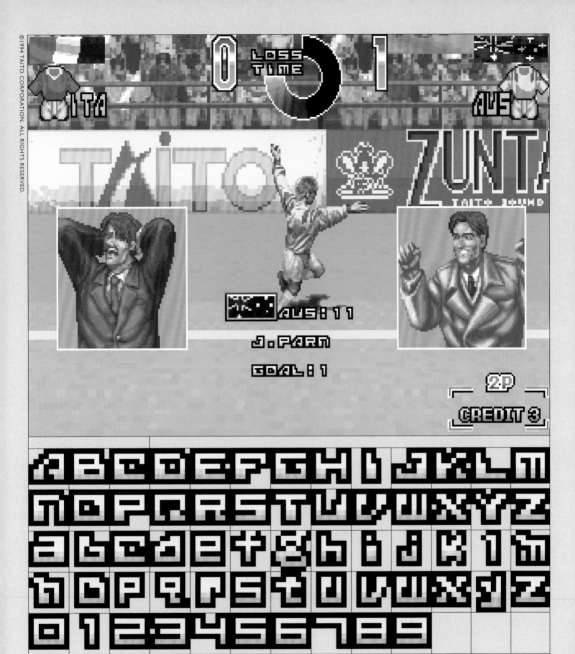

타이토 파워 골 타이토/1994

〈해트 트릭 히어로〉 프랜차이즈의 네 번째이자 마지막 게임이다. 시리즈의 전작인 〈타이토 컵 파이널〉은 그러데이션을 다르게 넣은 〈레이 포스〉 글꼴(142–143쪽)을 플레이어 이름에 사용했다.

이 게임에는 어떤 기존 MICR 글꼴도 참고하지 않은 새로운 소문자가 추가되었다. 전통적인 글꼴 디자인을 벗어났으며 b, n, q 같은 예사로운 글자마저 놀라우리만치 독창적이다.

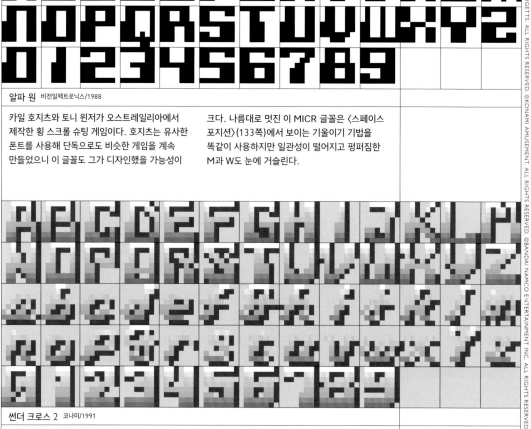

알파 원 비전일렉트로닉스/1988

카일 호지츠와 토니 윈저가 오스트레일리아에서
제작한 횡 스크롤 슈팅 게임이다. 호지츠는 유사한
폰트를 사용해 단독으로도 비슷한 게임을 계속
만들었으니 이 글꼴도 그가 디자인했을 가능성이

크다. 나름대로 멋진 이 MICR 글꼴은 〈스페이스
포지션〉(133쪽)에서 보이는 기울이기 기법을
똑같이 사용하지만 일관성이 떨어지고 펑퍼짐한
M과 W도 눈에 거슬린다.

썬더 크로스 2 코나미/1991

〈썬더 크로스〉의 이 후속작은 시시하고 어찌
보면 무의미한 줄거리로 흘러간다. 전작의 적이
되살아나 플레이어가 이들을 다시 한번 무찔러야
한다는 내용이니 말이다. 데이터 70 느낌을 풍기는
대문자와 숫자는 첫 게임에서 재활용되었으나

소문자는 새로 생겼다. 디자이너가 이렇게 필기체
같은 이탤릭 글꼴을 만든 이유는 불분명하다. 실험
중 뜻밖에 재기를 발휘했는지도 모르겠다. 다만
게임에 이 소문자는 전혀 나오지 않는다.

스틸 건너 2 남코/1991

마운트에 설치한 광선총을 쓰는 SF 슈팅 게임이다.
첫 번째 〈스틸 건너〉 게임은 남코 타이틀 대다수가
그랬듯 〈팩맨〉 글꼴(24쪽)을 사용했지만
이 후속작은 고유한 자체 폰트를 사용했다.

〈제비우스〉(48쪽)에서 보이는 것과 같은 진성
남코 스타일이며 굵기 배분이 파격적이다. T의
오른쪽 위 모서리가 반대 모서리보다 심히 묵직한
것이 한 예다.

F-1 그랑프리 2 비디오시스템/1992

비디오시스템Video System Co.의 〈F-1 그랑프리〉
게임은 일본에서 포뮬러 원의 인기가 정상을
찍었을 때 나왔다. 게임에는 환상적인 주제곡은
물론 전설적인 아이르통 세나를 포함한 실제

드라이버와 팀도 등장한다. 레이싱카 사양을
표시하는 데 쓰인 이 글꼴은 MICR을 자유롭게
차용했고 숫자와 소문자가 특히 그렇다. M과 N은
개선이 필요하다.

제드 블레이드 NMK/1994

1990년대 디스코 스타일의 타이틀 화면이 나오는
횡 스크롤 슈팅 게임으로, 데이터 70의 두꺼운
스템을 흥미롭게 취했는데 회색조 부분이 0.5픽셀

역할을 한다. 전체적으로 데이터 70을 매우
충실하게 차용했다. 한 가지 문제에 얼마나 다양한
해결책을 찾을 수 있는지가 여기서 드러난다.

스페이스 포지션
나스코/세가/1986

스틸 건너 2
남코/1991

아웃폭시즈 남코/1994

〈아웃폭시즈〉에 쓰인 일곱 글꼴 중 세 종이
MICR 기반이다. 위와 옆면에 실린 이 글꼴은
그중 가장 두드러진 글꼴이다. 윤곽선으로 흐림
효과가 생겨서 화질 낮은 브라운관이나 VHS
테이프(1976년 출시된 가정용 비디오테이프로,
재생할수록 화질이 떨어졌다.—옮긴이) 영상처럼

보인다. 게임에 쓰인 다른 MICR 디자인 하나는
윤곽선 없이 단색을 사용하고, 다른 하나는
"GAME OVER" 문구에만 쓰이긴 하지만
인터레이스 주사선 무늬가 들어갔으며 소문자가
같이 있다. MICR 기반이 아닌 사례를 보려면
98쪽을 참조하라.

05 MICR체

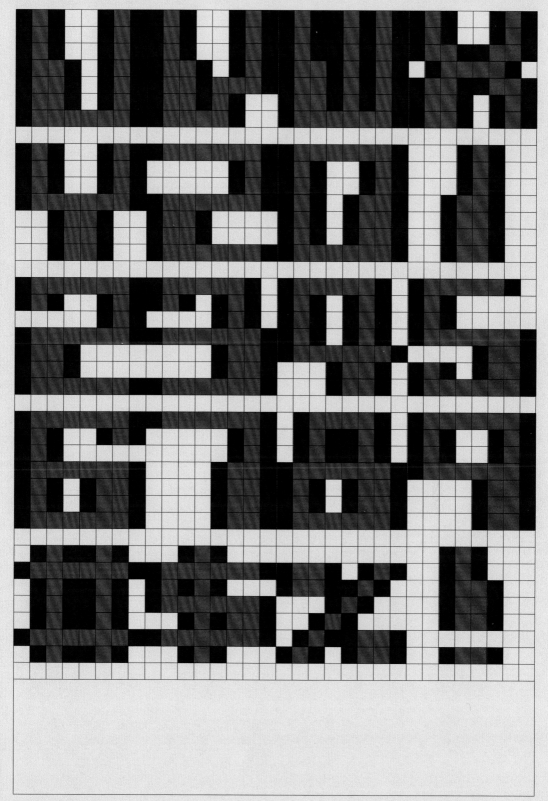

레이 포스 타이토/1993

〈레이 포스〉 글꼴은 걸작이다. 데이터 70의
잘빠진 차용물로, 번갈아 나오는 색상 팔레트가
인터레이스 효과를 냈다. 〈레이 포스〉는 브라운관
스크린을 세로로 사용해 인터레이스 주사선이
세로로도 움직였다. 동작 상태로 보여야 할
필요성이 이만큼 강한 글꼴은 없다. 정지 상태로
표현되어서는 맛이 제대로 살지 않으니 말이다.
놀라운 기술적 성취다.

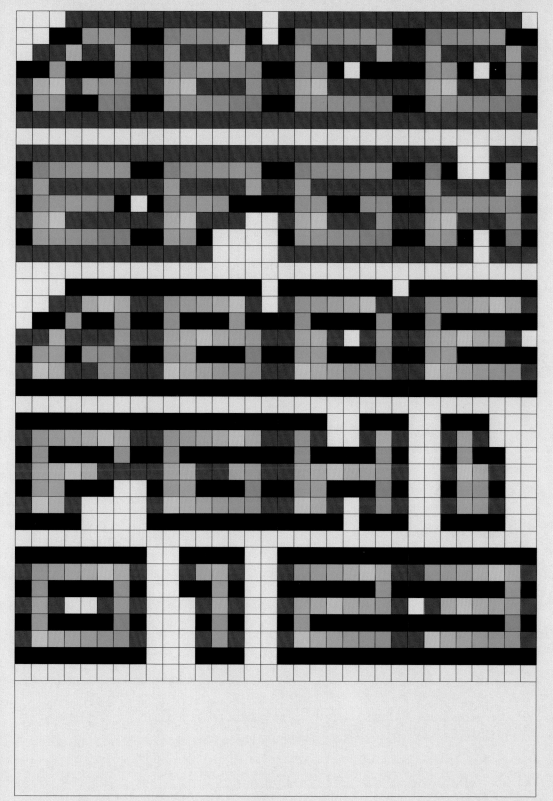

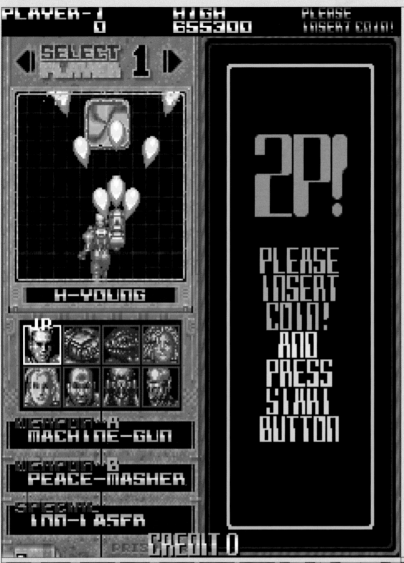

피그제이드 토아플랜/1992

수감 중인 전사 여덟 명이 다른 차원에서 온
침략자와 맞서 싸우기로 하면 사면해 준다는
약속을 받는다. 〈피그제이드〉 글꼴은 고정너비
볼드 디자인에 MICR을 어떻게 차용하면 되는지를
확실하게 보여주는 사례다. M과 W가 데이터 70
원본에서 이탈한 것이 눈에 띈다. I와 1의 구분은
효과적이지만 Q와 0은 차이를 분별하기 어렵다.

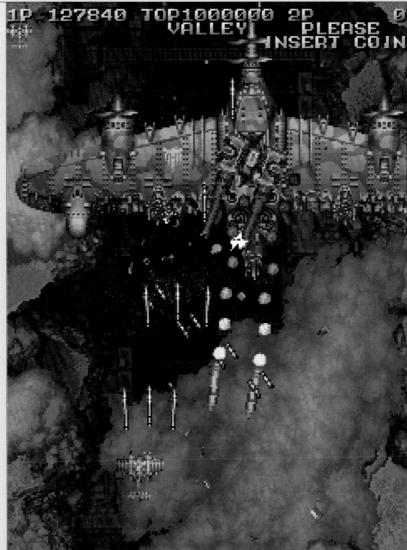

배틀 가레가—타입 2 라이징/에이팅/1996

〈배틀 가레가〉는 난이도 조정과 정교한 픽셀 아트, 사운드트랙 덕분에 이제 고전 게임 대접을 받는다. 대문자에는 〈퀴즈 쇼〉(18쪽, 44−45쪽)와 MICR 양식이 혼재한다. 비약적인 굵기 변화가 강조

기능을 쏠쏠하게 수행한다. 정신적 후속작인 〈암드 폴리스 배트라이더〉(에이팅, 1998)는 그러데이션만 층층이 진행되고 나머지는 똑같은 글꼴을 사용한다.

제드 블레이드
NMK/1994

배틀 가레가
라이징/에이팅/1996

06

슬랜티드체

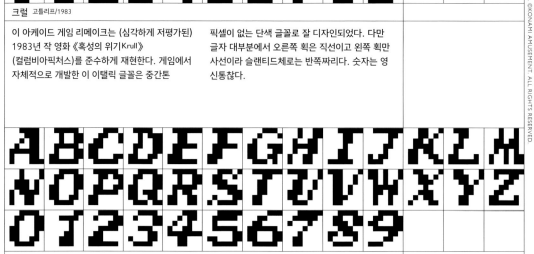

크럴 고틀리프/1983

이 아케이드 게임 리메이크는 (심각하게 저평가된) 1983년 작 영화 《혹성의 위기Krull》 (컬럼비아픽처스)를 준수하게 재현한다. 게임에서 자체적으로 개발한 이 이탤릭 글꼴은 중간톤 픽셀이 없는 단색 글꼴로 잘 디자인되었다. 다만 글자 대부분에서 오른쪽 획은 직선이고 왼쪽 획만 사선이라 슬랜티드체로는 반쪽짜리다. 숫자는 영 신통찮다.

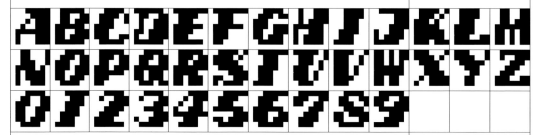

타임 파일럿 '84 코나미/1984

1982년 작 SF 슈팅 게임 〈타임 파일럿〉의 후속작으로, 그래픽이 더 세밀했고 〈퀴즈 쇼〉 글꼴(18쪽, 44–45쪽)의 〈팩맨〉(24쪽) 변형을 사용했던 첫 게임과 달리 자체 글꼴을 갖췄다. 단색 이탤릭체를 성공적으로 만든 초기 사례이며 꼭대기 획을 늘려 간격을 메우고 디자인에 개성을 더했다. 〈콘트라〉(코나미, 1987)에도 사용된 글꼴이다.

코나미 GT 코나미/1985

1인칭 운전 게임이다. 글꼴은 〈타임 파일럿 '84〉에 쓰인 것(150쪽)의 볼드체 버전이다. 단색으로 볼드 이탤릭체를 잘 만드는 것부터가 가능은 할지언정 버거운 과제였는데 스템 너비까지 4픽셀로 한 것은 너무 과했다. 글꼴 디자이너는 이 난관을 감당하지 못했고 그 결과 조악하고 일관성 없는 글자 모음이 나왔다.

06 슬랜티드체

블랙 팬서 코나미/1987

플레이어가 로봇 팬서를 조작하는 횡 스크롤
진행형 격투 게임이다. 게임에 쓰인 글꼴은 색상
디테일이 모두 돌출부에 적용된 점이 색다르며
그래서 어쩐지 실사 같은 효과가 난다. 안타깝게도

글자의 바탕 꼴은 다듬어지지 않아 솔직히
끔찍하다. 이 글꼴의 창의성은 대체로 그러데이션
효과에서 빛을 발한다. 왼쪽으로 빠지는 Q의
테일은 기울기를 더한다.

배틀크라이 홈데이터/1991

여기에 실린 두 폰트는 모두 원래 음란성 마작
게임 제작에 주력하던 회사가 만든 범작 격투
게임에 나왔다. 아마도 두 번째 디자인의 초기
버전일 첫 번째 글꼴은 게임에 등장하지 않는

듯하다. 두 번째 글꼴은 스테이지를 마칠 때마다
결과 화면에 표시된다. 두 사례 모두 글자가
기울어졌다기보다는 흔들리는 쪽에 가까워
신기루를 보고 있는 느낌이다.

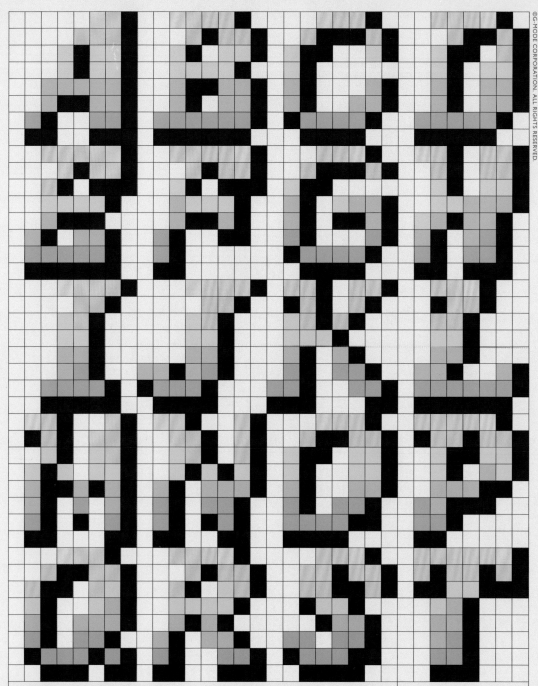

클리프행어: 에드워드 랜디 데이터이스트/1990

여러 액션 영화, 특히 《인디아나 존스》
(파라마운트픽처스)에서 영감을 받은 스팀펑크
횡 스크롤 게임이다. 트레저Treasure의 〈건스타
히어로즈〉(1993)와 〈가디언 히어로즈〉(1996)가
차례로 이 게임에서 영감을 얻었다. 기울어진

세미세리프 글꼴은 글자만 따지면 딱히 잘
그려졌다고 하기 어렵다. 굵기가 아쉬운 문자가
많고 기울기가 일관성 있게 적용된 것도 아니다.
하지만 이런 나쁜 요소들은 노랑, 초록, 보라라는
톡톡 튀는 색상 선택으로 보완된다.

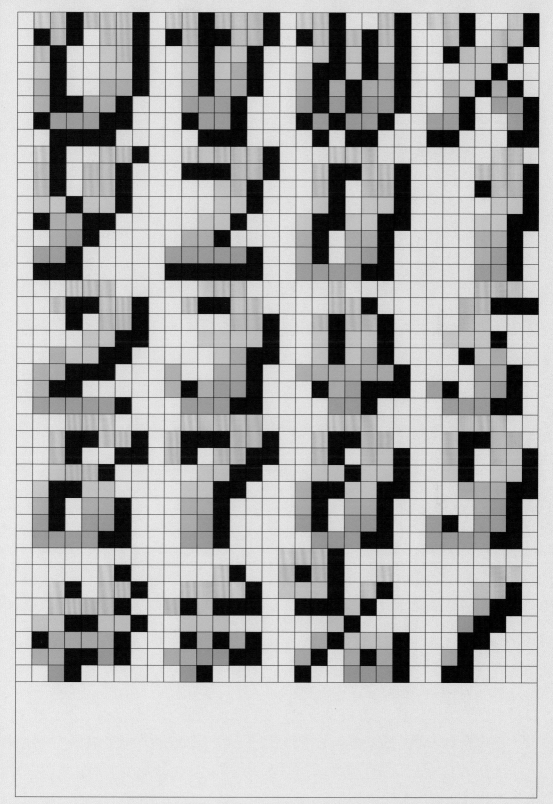

블랙 팬서
코나미/1987

사라만다 2
코나미/1996

마경전사 데이터이스트/1987

제한된 공간 안에서 슬랜티드체를 만들면서
글자마다 우툴두툴한 가장자리가 생기지 않게
하기란 어려운 일이다. 이 판타지 종 스크롤
슈팅 게임은 두 번째 색으로 앤티에일리어싱을
적용해 이 문제를 극복한다. 아래로 올수록 획이

전반적으로 굵어지는데, 이는 위아래 끄트머리에
들어간 색상들로 표현된다. (I의 오른쪽 위와 왼쪽
아래를 보라.) 단 두 가지 색으로 이 정도 섬세함에
도달했다는 데 진심으로 감탄하게 된다.

드리프트 아웃 비스코/1991

톱뷰 랠리 게임 〈드리프트 아웃〉에 쓰인 이 글꼴은 탁월하게 구현되었다. 글꼴의 은근한 개성은 K, M, N, U, V, W 같은 글자의 오른쪽 위 모서리를 도려낸 데서 생긴다. 기울임 각을 유지하고자 잘랐을 수도 있지만 말이다. 그림자는 약간의 수동 보정을 더해 오른쪽 아래로 1×1만큼 이동해 있으나 I에서 볼 수 있듯 이 규칙을 늘 따르는 것은 아니다.

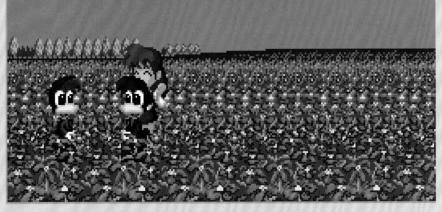

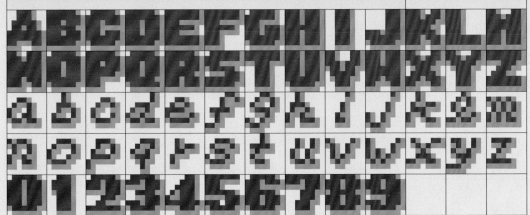

다이너마이트 덕스 세가/1988

마리오와 소닉, 크래쉬 밴디쿳의 그늘에는 잊힌
마스코트가 숱하다. 〈다이너마이트 덕스〉도
그중 하나로, 제작자는 〈스페이스 해리어〉
〈애프터 버너〉〈아웃 런〉(30쪽, 62쪽, 219쪽)도
디자인한 바로 그 게임 디자이너 스즈키 유다. 엔딩
크레디트에 쓰인 폰트의 대문자는 역시 스즈키가

앞서 디자인한 게임인 〈애프터 버너〉(62쪽)에서
가져온 듯하다. 소문자는 산뜻하게 픽셀화한
필기체로, 가냘픈 외관이지만 그림자 레이어를
넣어 힘을 보탰다. g는 디센더가 있는 다른
글자들에 비해 다소 늘어져 있다.

NAME-Carl·F.
 Graystone
CLASS-Knight
SEX-Male
ALIGNMENT-Lawful
 Good
AGE-26
HEIGHT-77in
WEIGHT-195lb
HAIR-Gold
EYES-Brown
BLOODTYPE-A
STAR-Aries
WEAPON-Morning Star

다크 씰 데이터이스트/1990

세리프체 디자인이 산세체 디자인에 비해 그렇듯 슬랜티드 폰트는 수직 폰트보다 가로 공간을 더 많이 잡아먹는다. 두 요소가 모두 들어간 글꼴은 그래서 희귀하다. 르네상스 시대의 책에서 수직

대문자를 이탤릭 소문자와 섞어 쓰는 경우는 봤을지 몰라도 〈다크 씰〉처럼 반대로 된 경우는 본 적 없을 것이다. 글자 형태는 잘 잡혀 있지만 스타일 조합이 이상해 보인다.

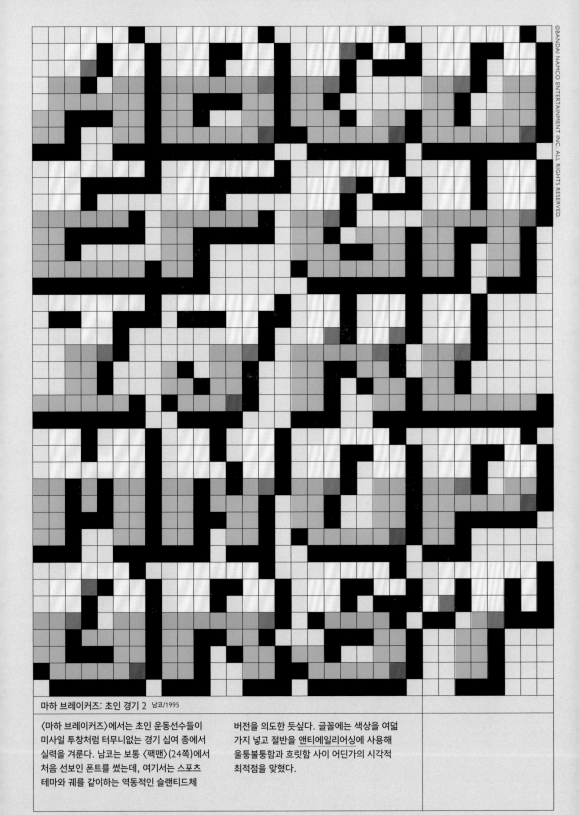

마하 브레이커즈: 초인 경기 2 남코/1995

〈마하 브레이커즈〉에서는 초인 운동선수들이
미사일 투창처럼 터무니없는 경기 십여 종에서
실력을 겨룬다. 남코는 보통 〈팩맨〉(24쪽)에서
처음 선보인 폰트를 썼는데, 여기서는 스포츠
테마와 궤를 같이하는 역동적인 슬랜티드체

버전을 의도한 듯싶다. 글꼴에는 색상을 여덟
가지 넣고 절반을 앤티에일리어싱에 사용해
울퉁불퉁함과 흐릿함 사이 어딘가의 시각적
최적점을 맞췄다.

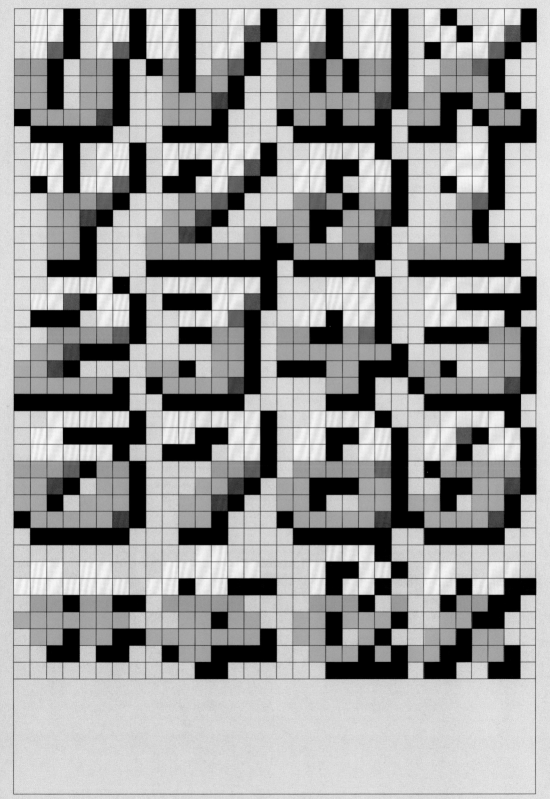

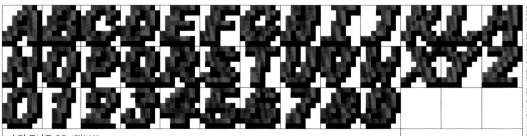

슈퍼 모나코 GP 세가/1989

이 레이싱 게임에 등장하는 경주로는 모나코 서킷을 정확히 묘사했다기보다는 일본의 스즈카 서킷에 모나코 지리를 더한 것에 가깝다. 다소 튀는 타이포그래피는 게임에 맞게 양식화하고 엠보싱

효과를 살짝 가미한 슬랜티드 산세리프를 쓴다. D와 H 같은 일부 글자는 폭이 너무 좁은데 기울임 각이 더 부드러웠으면 나았을 듯하다.

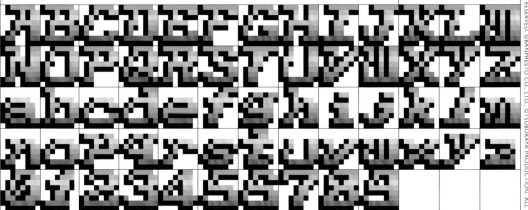

라이딩 파이트 타이토아메리카/1992

타이토는 〈로드 래쉬〉(일렉트로닉아츠Electronic Arts, 1991)의 호버보드 버전 클론작에 들어갈 글꼴을 디자인하며 이탤릭과 세리프와 볼드 양식을 결합하는 험난한 과제에 덤벼드는 시도를 했다. 안타깝지만 일관성 없는 스템 굵기와 지저분한

소문자 디자인을 보면 글꼴이 성공을 거뒀다고 하기는 어렵다. 그래도 들어가는 획을 길게 빼고 수평 그러데이션을 사용해 속도감만은 강하게 전달한다.

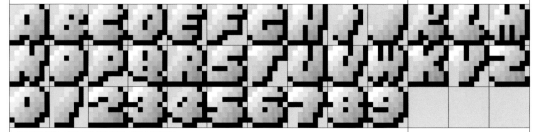

울트라 투혼 전설 반프레스토/쓰부라야프로덕션/1993

〈울트라 투혼 전설〉의 영감이 된 TV 프랜차이즈 《울트라맨》(쓰부라야프로덕션)은 대체로 일본에 한정되어 있었다. 이 진행형 격투 게임에는 익살맞은 변신체 울트라맨이 등장하고, 폭신해 보이는 글꼴이 TV 시리즈의 진지한 분위기와

대조를 이룬다. 최종 폰트는 구현에서 살짝 애를 먹었지만 전체적으로 잘 만들어졌다. 16×16 버전은 비슷한 디자인이지만 바로 선 형태고 질감이 다르다.

울트라 X 웨폰 반프레스토/쓰부라야프로덕션/1995

TV 시리즈 《울트라맨》을 바탕으로 하는 종 스크롤 슈팅 게임이다. 플레이어는 전투기를 조종해야 하고 이따금 울트라 히어로들에게 도움을 받는다. 게임에는 실사 3D 소스가 사용되었고 앤티에일리어싱이 적용되었다. 황동 느낌이

나는 이 글꼴은 컴퓨터로 렌더링하고 수작업으로 마무리한 듯 보인다. 색을 잘 써서 슬랜티드 글자 제작의 어려움을 극복한 이 글꼴은 오락실에 등장한 이탤릭 글꼴 가운데 기술 측면에서 손에 꼽을 만큼 인상적이다.

사라만다 2 코나미/1996

타이포그래피에서 수직 대문자와 이탤릭 소문자는 전통적인 조합으로 여겨진다. 〈다이너마이트 덕스〉(158쪽)와 〈썬더 크로스 2〉(136쪽)가 이런 사례다. 그러나 여기 보이는 〈사라만다 2〉의 기본 글꼴(보조 글꼴은 99쪽을 참조하라.)은 이탤릭 대문자와 수직 소문자로 이뤄져 이 양식을

뒤집는다. 소문자는 기존 게임의 디자인을 재활용했다. 세리프가 있는 대문자는 〈타임 파일럿 '84〉(150쪽)와 〈콘트라〉(코나미, 1987)에 쓰인 대문자를 연상시키며 효과도 좋다. 폰트 안에서는 V와 구별되지만 비교 대상이 없으면 알아보는 데 헷갈리는 Y는 빼고.

타임 파일럿 '84
코나미/1984

배틀크라이
홈데이터/1991

하차 메차 파이터 NMK/1991

이 동물 테마 횡 스크롤 슛뎀업에서는 캐릭터
애니메이션을 향한 개발사의 집착이 고스란히
드러난다. 타이포그래피를 보면 로고에 쓰인
16×16 폰트와 위에 실린 8×8 폰트 모두 색이
다양하게 들어간 이탤릭 글꼴이다. 소문자 문자

높이에 정렬 문제가 조금 있기는 해도 일관성
있고 귀여운 글꼴이다. 라일락색에서 노란색과
흰색으로 이어지는 그러데이션은 게임의 여러
테마를 반영한다. 일본어 문자세트는 다음 면에
실었다.

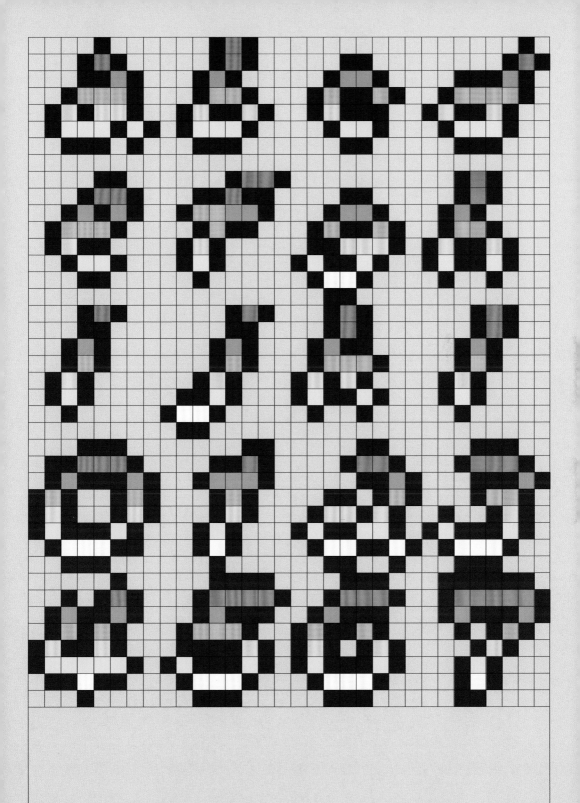

하차 메차 파이터 NMK/1991

MASTERBOY de BRONCE

JUNIOR

EMPOLLON
*SCORE: 51100
*NOTA : 5.40

SENIOR

SOLITARIO
*SCORE: 54000
*NOTA : 5.40

MASTER

DONATELLO
*SCORE: 65100
*NOTA : 5.50

GRUPO

DOBLES
*SCORE: 89900
*NOTA : 5.70

ABCDEFGHIJKLM
NOPQRSTUVWXYZ
0123456789

마스터 보이 가엘코/1991

퀴즈 게임으로 보면 〈마스터 보이〉에는 특기할 점이 없다. 그러나 글꼴은 무척 흥미롭다. 저게 가능한가 싶은 각도로 글자가 기울어져 있고 그 결과 디자인 공간이 8×8픽셀보다 넓게 느껴진다. 왼쪽 위의 획이 글꼴에 속도감을 주는데 단순히 공간을 메우려고 추가된 것일지도 모르겠다. M과 W의 디테일을 타협 없이 전부 욱여넣으면서도 문자를 이만큼 기울였다는 것은 성과가 아닐 수 없다.

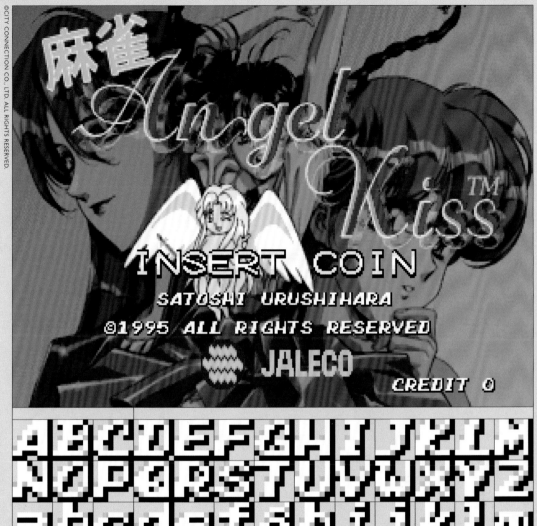

마작 엔젤 키스 자레코/1995

이 음란성 마작 게임의 이탤릭 글꼴은 그런대로 괜찮고 앤티에일리어싱도 효과적이다. 다만 기울임을 한쪽에만 적용할 때 어쩔 수 없이 따라오는 난점이 글꼴 디자인에서 여실히 드러난다. 따로 보정하지 않으면 문자가

삼각형으로 보일 수 있다는 문제 말이다. 엑스하이트는 원래 5픽셀이었으나 디자이너가 p와 q를 1픽셀 높게 그린 뒤로 이 규칙을 잊어버린 듯하다.

별난 문자들

매체의 특수한 요구에 따라 아케이드 게임 글꼴은 극도로 한정된 포맷 안에서 많은 것을 이뤄야 했다. 아티스트들은 타이포그래피에 주어진 8×8 캔버스의 옹색함에 굴하지 않고 정교하고 복잡한 추가 '글리프' 문자를 만들어냈다. 다수는 비디오게임 세계 밖에서는 볼 수 없는 것이다.

텍스트가 많은 퀴즈 게임이 아니고서야 비디오게임에는 보통 글자와 숫자, 기본적인 문장부호 이상이 필요하지 않다. 알파벳 세트마저도 미완일 때가 있는데, 개발사 측에서 특정 글자들이 게임에 등장하지 않는다는 것을 알고 메모리를 아끼려 했기 때문이다. 아스키코드*가 일반화된 이후에 개발자들은 필요하다고 판단하면 어떤 문자든 추가했다. 일본어 가나, 악센트가 붙은 라틴 글자, 트럼프 카드 기호, 플레이어를 나타낼 로마 숫자 I과 II 등이 해당했다.

저작권 기호는 타이틀 화면에 빈번하게 사용되었지만 초창기 게임에는 음원 저작권 기호 ⓟ가 더 자주 쓰였는데, 초창기 저작권법이 비디오게임을 보호하지 않았기 때문에 음원으로 게임 제품의 저작권을 취득하려던 시도였던 듯하다. @ 기호는 비디오게임에서 대체로 쓸모가 없었으므로 결국 아스키코드에서 이 기호의 자리는 ⓒ가 채우게 되었다.

억음 악센트(`)는 두 가지 용도로 아스키코드에 포함되었다. 말 그대로 악센트(à)로 쓰거나 둥근 따옴표가 없던 시절 여는 따옴표로 쓰는 것이었다. 일본의 게임 개발자들도 필시 이를 여는 따옴표로 생각한 듯하다. 이 기호를 옆으로 반전해 닫는 따옴표로 사용하는 폰트가 많기 때문이다.**

아케이드 게임 폰트에만 자주 등장하고 다른 곳에서는 보이지 않는 별난 문자가 두 개 있는데 바로 RUB와 END다. 자연스러운 영어로 옮기자면 순위표 입력 화면의 삭제 버튼과 확인 버튼이다. 문자

삭제가 RUB가 된 이유에 대한 내 추측은 일본 개발자들이 지우개를 의미하는 영국 단어 rubber의 앞 세 글자를 사용했다는 것이다. 다른 선택지로는 백스페이스를 뜻하는 BS(backspace), 되돌리기를 뜻하는 RV(reverse), 삭제를 뜻하는 DEL, DL(delete) 혹은 왼쪽 화살표가 있었다. END 기호도 간혹 ED나 OK 아니면 용지 이송 기호(타자기에서 한 줄을 입력하고 종이를 다시 오른쪽 끝으로 되돌리는 행위에서 유래한 것으로, 커서를 앞으로 되돌린다는 의미.—옮긴이)로 나왔다.

RUB와 END의 매력은 세 글자를 8×8픽셀에 욱여넣었다는 것이다. 〈큐 브릭〉(코나미, 1989)에서는 이 캔버스에 EXIT까지도 어찌어찌 맞춰 넣었다. 이런 글리프에는 END를 리거처 형태로 만드는 방법부터 베이스라인을 옮기거나 글자마다 다른 색상을 넣는 등 가지각색의 묘수가 쓰였다.

* 1963년 미국표준협회에서 만든 표준 정보 교환용 코드로, American Standard Code for Information Interchange의 약어다. 눈에 보이는 문자 93개와 줄바꿈 문자처럼 보이지 않는 제어 문자들이 있다. 문자는 다음과 같다. !"$%&'()×+,-./0123456789:;<=>?@AB CDEFGHIJKLMNOPQRSTUVWXYZ[\]^_ `abcdefghijklmnopqrstuvwxyz{|}

** 오늘날 사람들은 여전히 `를 따옴표나 아포스트로피로 사용하며, 영어 자판 배열에 버젓이 들어 있는 것을 보면 이 기호는 이런 이중 목적을 수행하도록 의도된 것이 분명하다. 이제 둥근 따옴표는 별도의 유니코드 문자 ' ' " "로 쓸 수 있다.

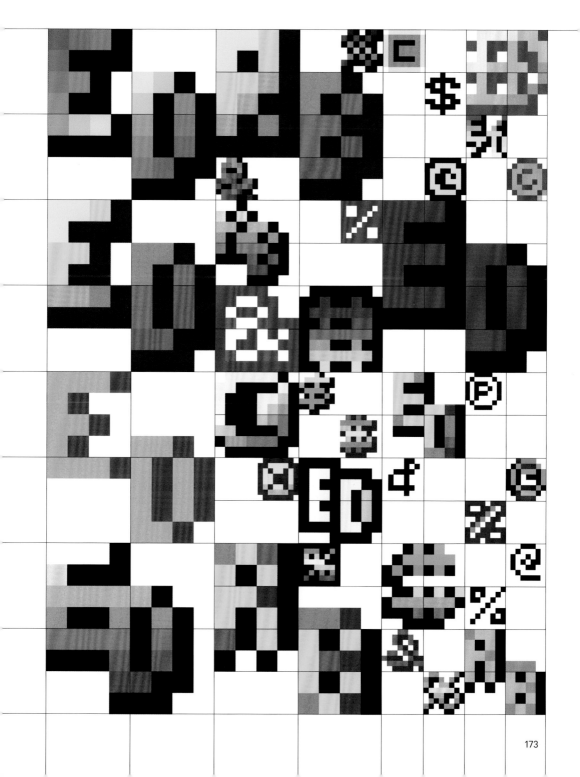

07

손글씨&레터링체

벤처 엑시디/1981

플레이어가 빨간 스마일리 캐릭터를 조작해 보물을 모으는 어드벤처 게임이다. 이색적이게도 중세풍 글자인 롬바르디아Lombardia 대문자를 사용한다. 〈매리너〉(178쪽)에 쓰인 이탤릭 글꼴과 더불어

1981년 작 중에서 창의적이기로 둘째가라면 서러울 글꼴이다. 손글씨 성격이 강한 롬바르디아 대문자의 느낌을 잘 살렸고 디자이너가 픽셀 하나하나마다 복잡한 디테일을 가득 응축해 냈다.

기기괴계 타이토/1986

일본 괴담에 바탕을 둔 슈팅 게임이다. 서구권 개발자들은 종종 '완탕' 폰트(동양풍을 억지스럽게 연출한 글꼴)를 만들어냈지만 일본 개발자들은 그렇게 어설프지 않았다. 닌자나 사무라이 게임

속 폰트는 획이 붓으로 그린 듯 날래고 힘차기로 알려져 있지만 이 글꼴은 서서히 뒤틀리는 선으로 쓰여 기괴한 분위기를 자아낸다.

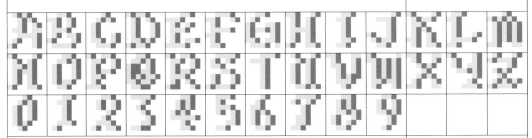

캡틴 실버 데이터이스트/1987

해적 테마의 횡 스크롤 액션 게임이다. 〈캡틴 실버〉는 게임 역사에서 손꼽히는 최약체 플레이어 캐릭터로 유명하다. 어디든 한 번만 닿아도 목숨이 날아가는 수준이었다. 폰트는 해적 지도에 기대할

법한, 휘갈겨 쓴 육필이 빛바랜 외관을 성공적으로 구현했다. 꿀렁이는 글자 뭉치 사이에서 대칭형 X가 꼿꼿이 서 있다.

사이킥 5 자레코/1987

초능력이 있는 다섯 캐릭터가 등장하는 2D
플랫폼 게임으로, 진정한 숨은 보석이다. 글꼴은
하느작거리는 아르누보 스타일로 제작되어

초자연적 테마에 힘을 보탠다. 고붓한 디테일을
적용하는 데 규칙이나 일관성이랄 것이 없고,
해상도가 더 높은 포맷으로 변환되지는 않는다.

아라비안 파이트 세가/1992

최대 네 명까지 플레이할 수 있는 진행형 격투
게임으로, 멋진 디테일이 가득했다. 마찬가지로
아랍 테마의 4인용 진행형 격투 게임인
데다 출시된 해도 같은 타이토의 〈아라비안

매직〉(192쪽)과는 결국 경쟁이 붙었다. 위의
글꼴은 손글씨에서 영감을 받았는데, 여러 글자의
왼쪽 위와 오른쪽 아래 획 그리고 P, 3, c의 강한
사선 움직임에서 그 영향을 볼 수 있다.

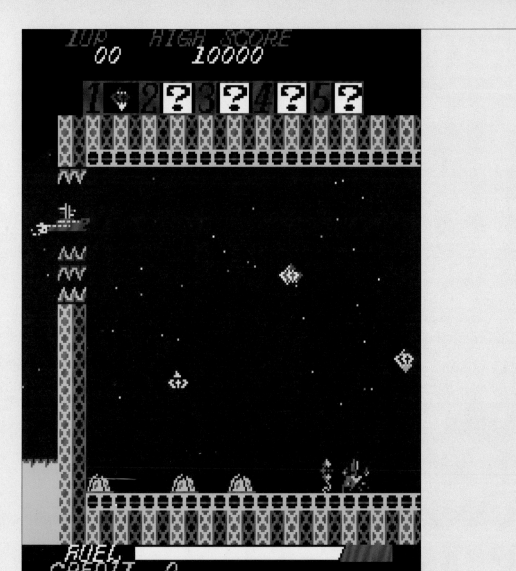

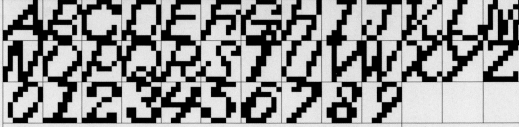

매리너 아메닙/1981

수중에서 펼쳐지는 횡 스크롤 슈팅 게임으로, 플레이어의 잠수함이 금세 박살 나는 무시무시한 어트랙트 모드가 악명 높았다. 게임의 진정한 가치는 오락실 역사상 최초로 8×8 이탤릭체를 썼다는 데 있다. 안타깝게도 글꼴이 상당히 거칠어 각 글자가 다음 글자와 부딪히며 스템 굵기도 제각각이다. 단색 디자인인데 욕심이 과했다.

스카이 폭스 자레코/일본물산 미국법인/1987

〈스카이 폭스〉에서 플레이어는 우주 전투기를 조종해 이따금 거대 뱀을 타고 나타나는 쇼걸을 쏜다. 적 캐릭터를 왜 그렇게 골랐냐는 비판을 받았음은 말할 필요도 없다. 예쁜 라운드핸드Roundhand 스크립트체가 이 게임의 글꼴로는 영 아깝다. 진한 회색 픽셀을 가는 획으로 영리하게 썼고 기울기를 다양하게 해 타일 하나하나를 잘 활용했다.

카멜 트라이 타이토/1989

손으로 쓴 스타일의 이 재미있는 글꼴은 게임 튜토리얼 화면에 등장한다. 1989년부터 2000년까지 북미 아케이드 게임 시장에서는 "승자는 마약을 하지 않습니다"라는 마약 퇴치 슬로건을 어트랙트 모드에 의무로 넣어야 했다. 이

FBI의 마약 경고 화면은 1990년대 미국 아케이드 게임에서 빠지지 않는 요소가 되었다. 위의 폰트와 특유의 뭉툭한 다른 산세체가 이 게임의 두 가지 핵심 타이포그래피 도구다.

쉐도우 댄서 세가/1989

〈시노비〉(184쪽)의 후속작으로, 원작 게임과 유사한데 닌자 개가 추가되었다. 기존 폰트에 일본 스타일이 들어갔던 것에 반해 이 버전은 서구 손글씨 요소가 디자인에 녹아 있다. 글꼴에서 붓이 아닌 경성 펜촉으로 쓴 느낌이 나고 획 방향은

챈서리Chancery 이탤릭체와 똑같이 오른쪽 위를 향하며 문자 비례는 전통적이다. 음영과 색상 선택은 〈시노비〉 글꼴보다 은근하고 3D 같은 효과를 낸다.

닌자 키즈 타이토/1990

〈닌자 키즈〉의 플레이어는 미국 거리에서 칼, 사슬낫, 수리검을 든 닌자 인형을 조작해 악마 숭배 인형을 공격한다. 기울어진 글꼴은 이탤릭체에 열정을 품었던 타이토 개발자의 작품인 듯하다. 일본 개발자들이 종종 소문자 q에 유독

세심하게 주의를 기울이는 것이 흥미로운데, 학교에서 배운 획법과 관련이 있는지도 모르겠다. 게임의 다른 영역에는 레트라세트의 퀵실버Quicksilver(1976)를 16×16로 훌륭하게 차용한 사례도 나온다.

07 손글씨&레터링체

심슨 가족 코나미/1991

1990년대의 코나미는 헛발질하는 법이 없었고 프랜차이즈 진행형 격투 게임에서는 더더욱 그랬다. 이 게임의 글꼴은 좌우로 기울어진 글자를 자유롭게 활용해 TV 프로그램 크레디트의 레터링을 완벽하게 포착했다. 과장된 기울임 효과 덕분에 I와 J처럼 너비가 좁은 글자도 자간 문제를 덜고 타일 내에 잘 자리 잡았다.

워리어 블레이드: 라스탄 사가 에피소드 3 타이토/1991

〈라스탄 사가〉 시리즈는 기하학적 산세리프가 희한하게 매력적이지만 테마와는 안 맞았던 전작 〈나스타〉, 일명 〈라스탄 사가 2〉(250쪽)에 이어 이 게임으로 마침내 어울리는 글꼴을 얻었다. 획이 다소 거친 이 힘찬 이탤릭 대문자는 게임 분위기에 조화롭게 들어맞았다. 비슷한 시기에 타이토가 출시한 다른 게임들의 글꼴과도 유사성이 두드러진다. 〈풀리룰라〉(189쪽)의 D, Z, 9 같은 글자는 특히 그렇다. 같은 사람이 디자인했을 가능성도 있다.

아스테릭스 코나미/1992

코나미가 프랜차이즈 기반으로 제작한 또 다른 훌륭한 진행형 격투 게임이다. 폰트는 만화 레터링의 개성을 잘 잡아냈고 I에 얹힌 점이 화룡점정이다. 〈아스테릭스〉가 인기를 끈 적이 없는 미국이나 일본 독자에게는 그다지 중요해 보이지 않을 작은 디테일이지만 시리즈에서는 상징적인 타이포그래피 요소다.

벤처
엑시디/1981

시노비
세가/1987

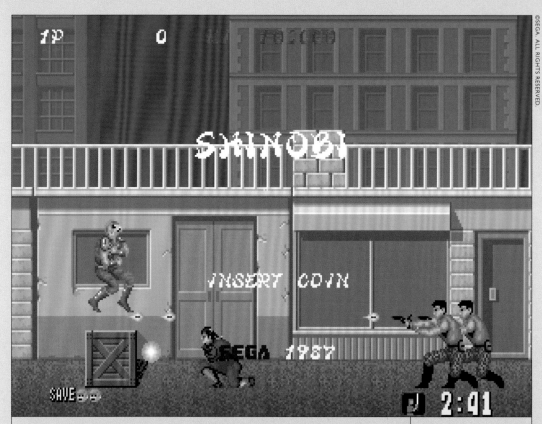

시노비 세가/1987

일본 엔터테인먼트 업계에서 닌자는 만화 캐릭터였기에 1987년 이전 오락실 닌자 게임은 모두 깜찍한 마스코트와 깜찍한 타이포그래피를 선보였다. 1980년대에 시작된 미국 내 닌자 열풍 속에서 닌자는 신비로운 현대 영웅으로 재탄생했고

일본은 이 아이디어를 재전유했다. 하부가 묵직한 이 멋진 글꼴은 미국 닌자 영화의 붓글씨 양식을 반영해 단색만 사용하고 각 타일의 8픽셀 높이를 꽉 채운다.

NATURALLY, THOSE IN POWER
REFUSED.
AND ALL THE TOWNS OPPOSING
THE KING WERE DESTROYED
BY THE KING'S MAGIC.

SOME PEOPLE ENGAGED THE KING
IN MAN-TO-MAN COMBAT TO SAVE
THEIR TOWNS.
BUT ALL CHALLENGERS PERISHED
IN A SEA OF BLOOD BEFORE THIS
SWORDSMAN KING, WHO CLAIMED
TO BE THE STRONGEST MAN ALIVE.

ABCDEFGHI KLM
NOPQRSTUVWXY
456789

블랜디아 아류메/1992

타이토에서 나온 〈황금성〉(243쪽)의 후속작으로, 격투 게임 유행이 막 시작되던 무렵에 제작되었다. 주 글꼴은 〈뎁스차지〉(19쪽) 타이포그래피에서 갈라져 나온 윤곽선 있는 산세체였다. 위에 실린 글꼴은 스토리와 고득점 화면에 표시되었으며 필수 문자만 있다. 디자인이 무척 훌륭한데 미완이라 아쉽다. 문장부호에는 파란색 그림자가 들어갔다. 꼭 필요한 강조는 아니지만 산뜻한 효과다.

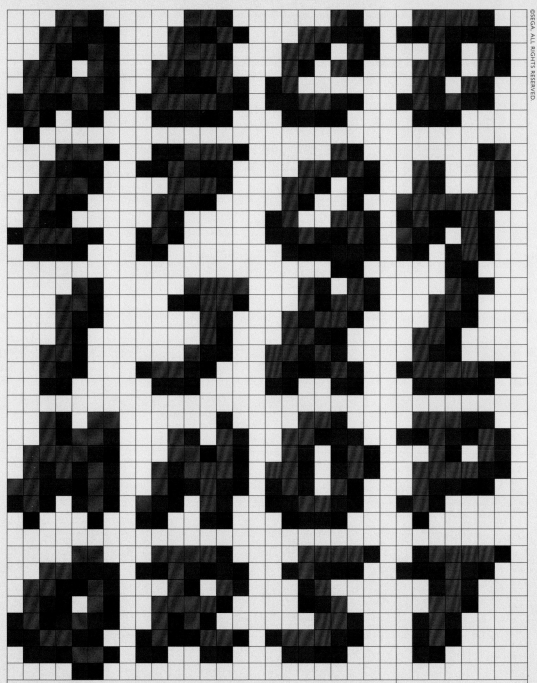

레이저 고스트 세가/1990

만화 같은 배경에서 플레이어가 유령을
공격하는 광선총 슈팅 게임이다. 글꼴에는
미스트랄Mistral(1953)과 속Choc(1955) 글꼴로

유명한 로제 엑스코퐁류의 무심한 육필 느낌이
있다. 인상적인 작품이고, 세 가지 색상이 잘
활용되어 붓 질감이 난다.

07 손글씨&레터링체

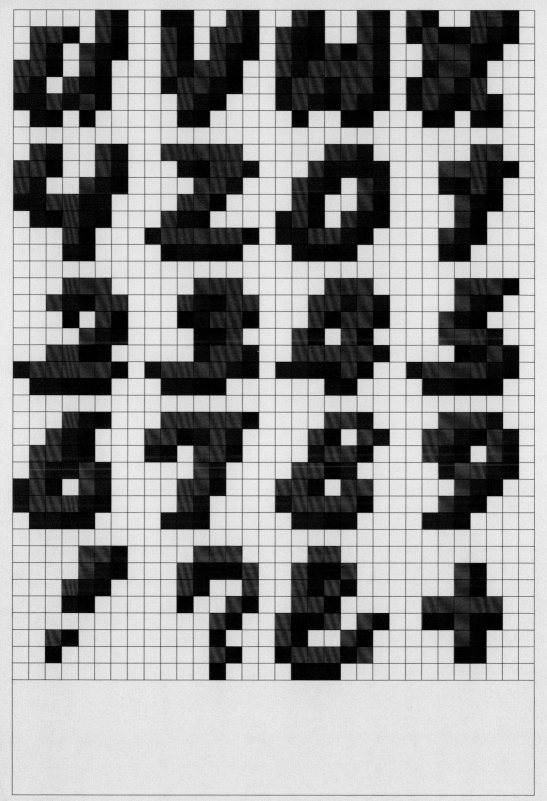

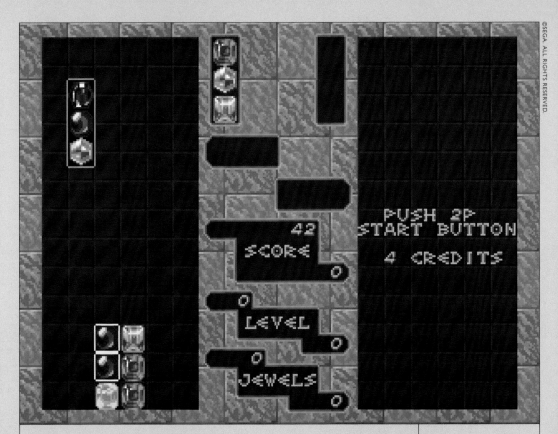

컬럼스 세가/1990

세가에서 나온 유명한 세 줄 맞추기 게임으로, 레터링 양식 디테일에 세심하게 주의를 기울여 고대 그리스 테마를 전달한다. 가령 글자 O는 가운데에 픽셀 하나를 넣어서 원 안에 바 혹은 점이 있는 그리스 문자 세타를 흉내 냈다. 고대 그리스에서 E와 P 같은 글자는 보통 삼각형 비례로 적거나 돌에 새겼는데 그 특징이 여기서 정확히 재현되었다.

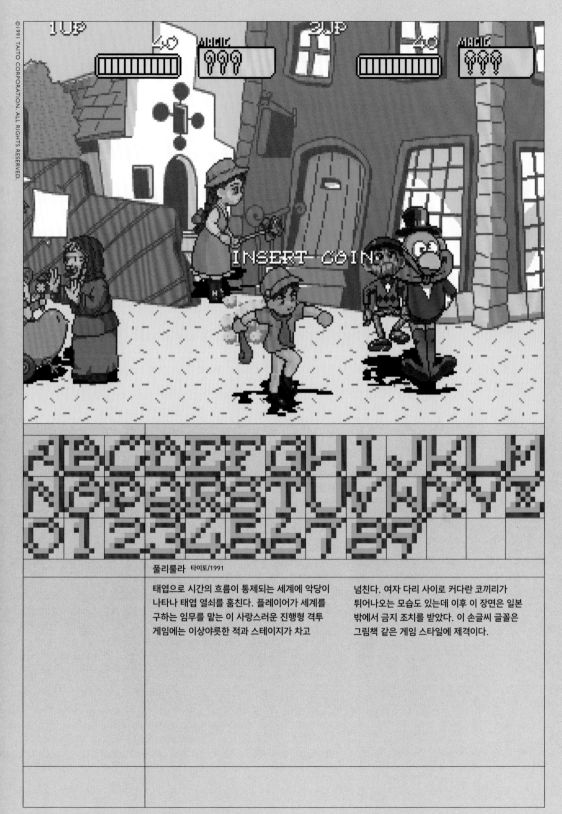

풀리룰라 타이토/1991

태엽으로 시간의 흐름이 통제되는 세계에 악당이
나타나 태엽 열쇠를 훔친다. 플레이어가 세계를
구하는 임무를 맡는 이 사랑스러운 진행형 격투
게임에는 이상야릇한 적과 스테이지가 차고

넘친다. 여자 다리 사이로 커다란 코끼리가
튀어나오는 모습도 있는데 이후 이 장면은 일본
밖에서 금지 조치를 받았다. 이 손글씨 글꼴은
그림책 같은 게임 스타일에 제격이다.

몬스터 월드 TCH/1994

스페인 개발사 TCH가 제작한 〈팡〉(112쪽)의
클론작이다. 이 글꼴의 디자이너는 〈마계촌〉
(캡콤, 1985)에서 영향을 진하게 받았다.
대문자 높이 정렬 규칙을 엄격하게 지켜 K, L,

N 같은 일부 글자가 다른 글자보다 작아 보인다.
그래도 눈에 보이는 높이 차이가 폰트에는 좋게
작용한다.

07 손글씨&레터링체

아라비안 매직　타이토재팬/1992

이런 중동풍 진행형 격투 게임에서 디자이너는 아랍어 글꼴의 요소를 본떠 라틴알파벳으로 변환하고 싶은 충동을 느꼈을 수도 있다. 그러나 곧이곧대로 차용한 결과는 많은 경우 처참하다.

대신에 이 글꼴은 아랍 문자의 시각적 패턴을 훨씬 느슨하게 취해 더 판독성 높고 효과적인 폰트가 되었다. 슬랜티드체 소문자보다는 대문자가 더 그럴싸해 보인다.

메타몰픽 포스　코나미/1993

최대 네 명의 플레이어 캐릭터가 파워업 아이템을 모아 괴수로 변신할 수 있는 횡 스크롤 진행형 격투 게임이다. 예쁜 아르누보 폰트는 글꼴 아르놀트

뵈클린Arnold Böcklin에 바탕을 둔 듯 보이는데 영리하게 차용한 부분이 많다.

마법 대작전　라이징/1993

〈마법 대작전〉은 양질의 슈팅 게임으로 이름난 일본 개발사 라이징Raizing의 첫 게임이다. 스팀펑크 분위기의 아트 방향성이 독특하고 다채로우며 글꼴 디자인에는 중세 손글씨와

아르누보가 혼재한다. 개발자들이 실현하려던 미감이 무엇이었는지 정확히 말하기는 어렵지만 그런 점도 8×8 포맷의 모호성 때문에 용납된다.

라이트 브링어 타이토/1993

8×8픽셀 그리드라는 테두리 안에서 <u>언시얼체</u> 폰트를 디자인할 수 있으리라고 누가 생각이나 했을까? 바로 타이토가 그런 생각을 했고, 자사 게임 〈라이트 브링어〉에서 빅터 해머의 아메리칸 언시얼American Uncial(1943)을 그럴듯하게 차용했다. 안타깝게도 U와 W를 제외하면 대문자에는 해머가 만든 글꼴의 흔적이 없다. 하지만 소문자가 매력적이다. 디센더가 있는 글자들이 베이스라인 위로 올라가 있다는 점만 빼면 언시얼체의 특징을 훌륭하게 포착해 냈다.

퀘이크 토너먼트 아케이드 레이저트론/이드소프트웨어/1998

〈퀘이크〉 아케이드판을 탑재한 오락기 프로토타입은 약소하게 딱 스무 대 제작되었다. 글꼴은 예리하면서도 살짝 녹슨 듯한 메탈릭 디자인이며 획 대비가 게임의 생체 기계 테마와 어울린다. Q는 〈퀘이크〉 로고를 본뜬 것인데, 게임을 해본 타이포그래퍼라면 잊을 수 없는 디테일이다. 작은대문자는 모양새가 자연스럽고 자신의 큰 짝꿍을 충실하게 따른다.

갈스 패닉 2 카네코/1993

1970년대와 1980년대의 출판물은 흔히
레트라세트라고 알려진 건식 전사 레터링으로
혁명을 겪었다. 사탕 같은 분홍빛 질감이 들어간
이 롬바르디아풍 대문자 세트는 당시의 도색

잡지를 닮았다. 너비가 좁은 N과 R을 제외하면
과거의 모본을 아주 잘 담아냈다. 아라비아
숫자의 과거 모본은 없지만 여기에 실린 숫자들은
모양새가 그렇게 나쁘지 않다.

심슨 가족
코나미/1991

라이트 브링어
타이토/1993

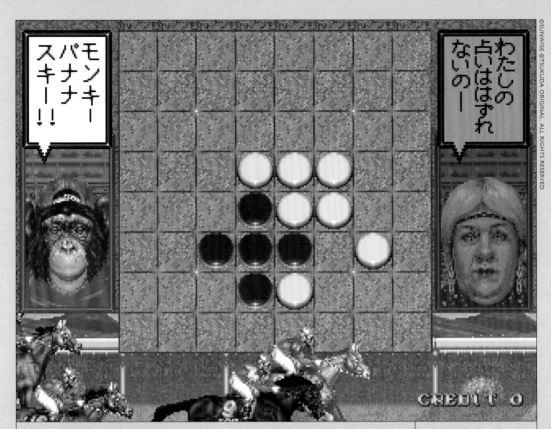

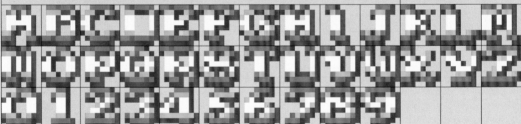

오델로 더비 선와이즈/1995

〈오델로 더비〉는 두 가지 게임을 하나로
묶어놓았다. 다소 우스꽝스럽게도 플레이어는 말로
하는 보드게임 오델로(리버시)의 전자오락 버전을
하면서 동시에 화면 하단에서 경주하는 말을 볼

수 있다. 이상야릇하고 고불고불한 이 글꼴은
알아보기 쉬운 디자인이고 여기에도 잘 맞지만
공포 게임이었으면 한층 더 자연스럽게 어우러졌을
듯하다. 숫자 1과 4는 다른 것만큼 불쾌하지 않다.

드림 월드 세미콤/2000

한국에서 나온 플랫폼 게임으로, 〈로드
런너〉(브로더번드 Brøderbund, 1983)와 비슷하다.
보통 공포 게임에서 볼 수 있는 이런 레터링 양식은
아련하고 몽환적인 〈드림 월드〉의 분위기에 잘
맞는다. 글자는 전반적으로 중앙보다 오른쪽으로

불룩하게 밀려 있고, 색이 복잡하게 들어갔지만
읽기 어려울 정도는 아니다. I와 1이 제대로 중앙에
정렬되지 않아 자간 문제가 생긴다거나 L이 너무
짧다거나 하는 약간의 흠은 있다.

08

수평 스트레스체

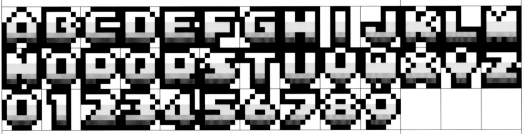

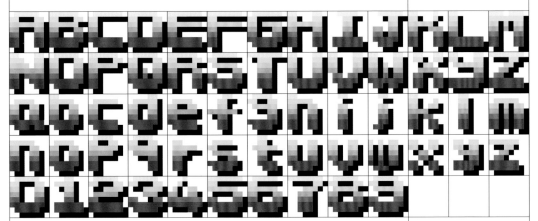

에이전트 슈퍼 본드 시그너트론USA/1985

사이키델릭한 미로 슈팅 게임으로, 〈엘리베이터 액션〉(타이토, 1983)과 비슷하다고 광고했지만 실은 아주 달랐다. 수평 스트레스 글자는 위아래에 굵기를 더해 만들 수 있는데 이 글꼴은 그 구조를

해부해 보이는 사례다. 굵기가 꼭 2픽셀도 아닌 세리프를 쓰는 듯 보이는 심히 이상한 폰트다. 선택한 색상들은 게임에 어울리기는 해도 너무 선명하다.

헤비 메탈 세가/1985

폰트에 윤곽선을 넣는 세가의 집착은 1985년에 시작되어 오래도록 유지되었다. 윤곽선이 글꼴 둘레로 2픽셀을 차지하니 작업 공간은 최대 6×6으로 줄어든다. 이 탱크 전투 게임에는

옹골차고 하부가 묵직한 산세체가 폭발적인 색상 팔레트로 들어갔다. 하지만 O와 Q를 달랑 픽셀 하나로 구분한 것은 다소 궁색하다.

원더 보이 이스케이프/세가/1986

〈어드벤처 아일랜드〉로도 알려진 이 횡 스크롤 액션 게임에는 스케이트보드를 타는 원시인이 등장한다. 글꼴은 하부가 묵직하고 상부가 하부보다 짧은 산세체다. 엑스라인을 넘어가는

소문자 g, p, q는 다른 부분이 다 예쁜 디자인에서 다소 미흡한 부분이다. 세리프 길이가 다른 I, 가운뎃손가락 디테일이 있는 Q, 네모 다섯 개로 이뤄진 x는 기묘하고도 매력적이다.

ABCDEFGHIJKLM
NOPQRSTUVWXYZ
0123456789

호핑 마피 남코/1986

플레이어가 스카이콩콩을 탄 생쥐 경찰을 조작해 고양이를 쫓는 퍼즐 액션 게임이다. 남코가 게임에 선택한 글꼴 스타일은 수평 스트레스가 적용된 로만으로, 통칭 웨스턴Western이라고 불린다. 시중의 모든 웨스턴 글꼴 중에서도 이탈한 부분이나 색색으로 꼼수 쓴 곳 없이 디자인 원칙에 특히 충실하다.

ABCDEFGHIJKLM
NOPQRSTUVWXYZ
0123456789

패싱 샷 세가/1988

탁자형 오락기에 프로그래밍되어 최대 네 명이 동시에 복식 플레이를 할 수 있는 테니스 게임이다. 사용된 글꼴은 개발사의 〈헤비 메탈〉 폰트(202쪽)를 대대적으로 수정해 새롭게 해석한 것이다. 숫자의 수평 스트레스를 강조한 것이 효과가 좋다.

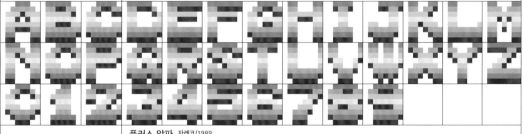

플러스 알파 자레코/1989

조종석에 여자 만화 캐릭터가 앉은 퉁퉁한 항공기를 플레이어가 조작하는 종 스크롤 슛뎀업이다. 〈플러스 알파〉는 게임플레이가 상대적으로 쉬워 인기가 좋았고 가볍게 게임을 즐기는 사람들을 끌어모았다. 글꼴은 플레이하는 동안 시종일관 번쩍였지만 이름을 입력하는 화면에서는 그렇지 않았다. 이 예시는 그 화면을 바탕으로 재현했다. 하부가 묵직한 디자인에 문자 디테일이 압축되어 있고 비대칭으로 은근한 운동감이 더해졌다.

샤이엔
엑시디/1984

호핑 마피
남코/1986

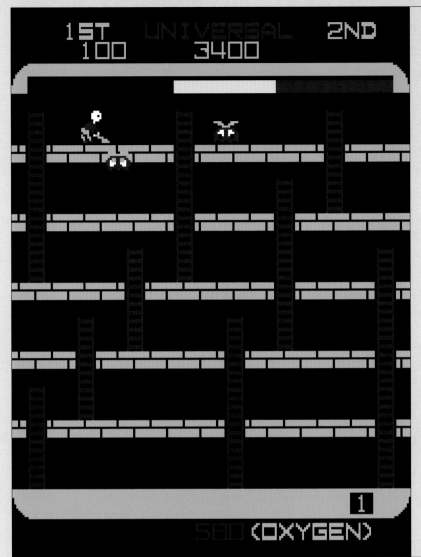

스페이스 패닉 유니버설/1980

〈동키콩〉보다도 일찍 출시되어 플랫폼 게임의 원조로 여겨지는 단일 화면 플랫폼 게임이다. 글꼴 가로획은 모두 2픽셀 두께로, 높이가 8픽셀을 다 차지하기에 선택할 수 있는 스타일이다. 사선은 여전히 가는데, 획 굵기 규칙을 완고하게 적용한 결과일 듯싶다. 숫자 디자인에서는 다른 접근법을 취했지만 곡선을 사용하는 방식에 일관성이 없다.

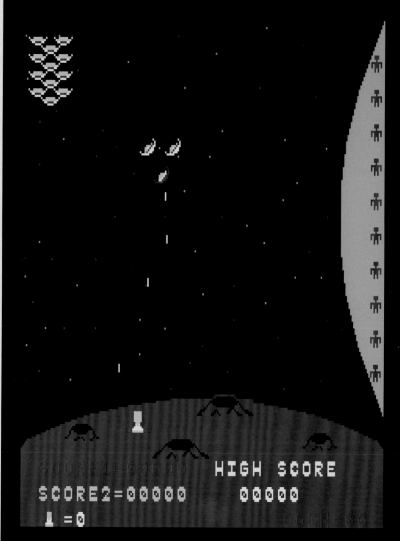

스트라토복스 선전자/1980

일본에서 이 게임을 부른 이명은
〈스피크&레스큐〉였다. 당시에는 상당히 신기한
요소였던 음성합성을 선보였기 때문이다. 수평
스트레스 글꼴의 데뷔가 1980년이었으니
〈스트라토복스〉 글꼴이 그 최초였을 수도 있겠다.

게임에 글자 스물여섯 자가 모두 나오지는 않지만
스타일 특이하기로는 당대에 손꼽혔을 깜찍한
폰트다. 수평 굵기를 조금 더 일관되게 만들 수도
있었겠지만 말이다.

샤이엔 엑시디/1984

서부풍 광선총 슈팅 게임으로, 세로획이 아닌
가로획을 강조한 로만 스타일을 적절히 사용한다.
돌출된 C, G, J의 추가 픽셀에서 볼 수 있듯
세리프에 보통보다 장식이 많이 들어갔다.
엑시디가 앞서 낸 세리프 글꼴인 〈마우스

트랩〉(108쪽)과 마찬가지로 I에 추가 세리프가
있다. O는 보통의 로만처럼 세로획을 강조한
Q보다 작아 보이며, 글자들의 중간 바 높이 역시
오락가락한다. 그러나 흔히 간과되는 디테일을
여럿 챙겨 넣은 공을 인정할 만한 글꼴이다.

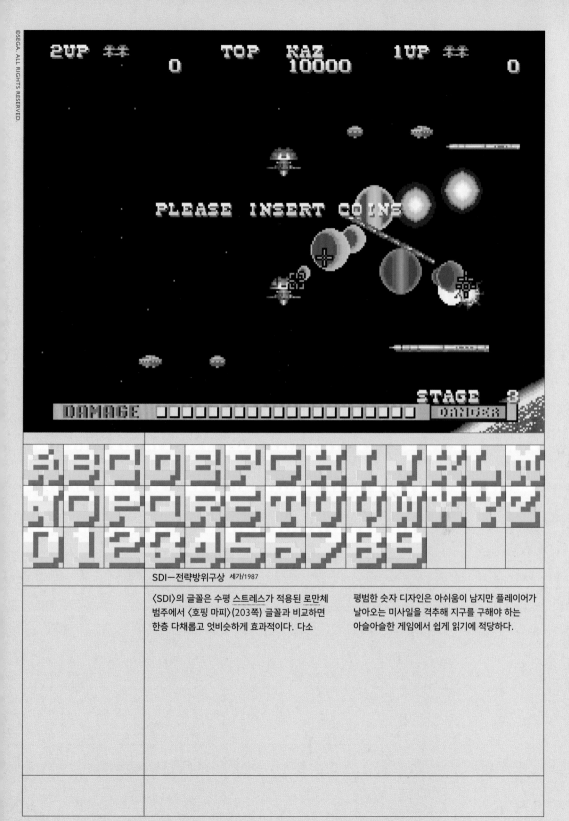

SDI—전략방위구상 세가/1987

〈SDI〉의 글꼴은 수평 스트레스가 적용된 로만체 범주에서 〈호핑 마피〉(203쪽) 글꼴과 비교하면 한층 다채롭고 엇비슷하게 효과적이다. 다소

평범한 숫자 디자인은 아쉬움이 남지만 플레이어가 날아오는 미사일을 격추해 지구를 구해야 하는 아슬아슬한 게임에서 쉽게 읽기에 적당하다.

리썰 엔포서스 2: 건 파이터즈 코나미/1994

이런 서부풍 게임이 웨스턴 폰트를 쓰는 게 뻔한
듯해도 오락실에 있는 사례는 두 가지뿐이다.
엑시디의 〈샤이엔〉(208쪽)이 나머지 하나다.
A만 빼면 수평 스트레스는 차이가 없이 판판한
2픽셀이 아니라 회색조를 활용한 1.5픽셀로 되어

있다. 숫자는 판독성이 일관성보다 우선시되었다.
소문자에는 다른 글자에서 남은 부스러기가 간간이
있는데 게임에 소문자는 나오지 않는다. 그저
구색만 맞춘 것일 수도 있겠다.

패닉 봄버 에이팅/허드슨/1994

〈봄버맨〉(허드슨소프트 Hudson Soft, 1983)
테마가 들어간 〈컬럼스〉클론작이다.
〈뿌요뿌요〉(컴파일 Complie, 1991)처럼 숨 가쁜
게임플레이로 개발되었고 비주얼과 음악도
비슷하게 익살스러웠다. 글꼴 역시 훌륭하게

디자인되었으며 굵기가 기분 좋은 대비를 이룬다.
소문자에는 일관된 베이스라인이 없고 g가 밀려
올라가 있으나 어센더 높이가 1픽셀밖에 안 되어서
그렇게 눈에 띄지는 않는다.

버블 심포니 타이토/1994

극도로 볼드한 이 디자인에서는 판독성이 그다지 고려되지 않았고 B가 그렇듯 속공간도 거침없이 희생되었다. 크게 쓰기에는 좋았겠지만 화면에서 가장 작은 타이포그래피 요소로는 아니었다. 이 디자인은 사용되지 않았고 그게 현명한 판단이었다.

찰리 닌자 미첼/1995

끝내 출시되지 않은 런앤건 게임이다. 대체로 하부가 묵직한 산스체지만 간간이 세리프체(F, I, J)나 스텐실체(A, H, h)로 빠지기도 한다. 소문자 사이의 간격은 각종 세로 스템과 가뿐하게 압축된 디센더로 그럴싸하게 채워졌다.

댄스 댄스 레볼루션 3rd 믹스 코나미/1999

엑스코퐁의 글꼴 앤티크 올리브(1962–1966)를 향한 존경을 담아, 상부를 묵직하게 만든 탁월한 디자인이다. 글자의 바탕 꼴과 그림자, 그리고 각 문자의 왼쪽 위에 있는 하이라이트 픽셀에 열세 가지 색을 사용해 글꼴에 약한 그러데이션이 있다. 그 결과 글자에서 젤리와 과일 느낌이 난다.

211

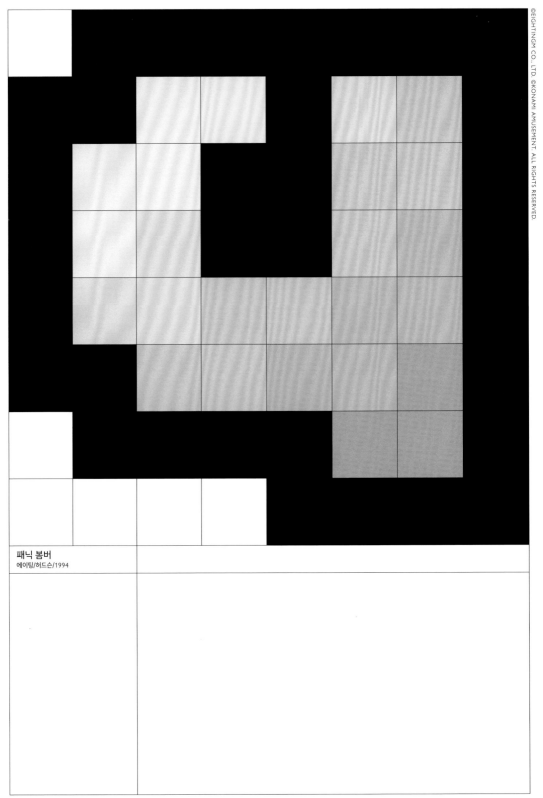

패닉 봄버
에이팅/허드슨/1994

08 수평 스트레스체

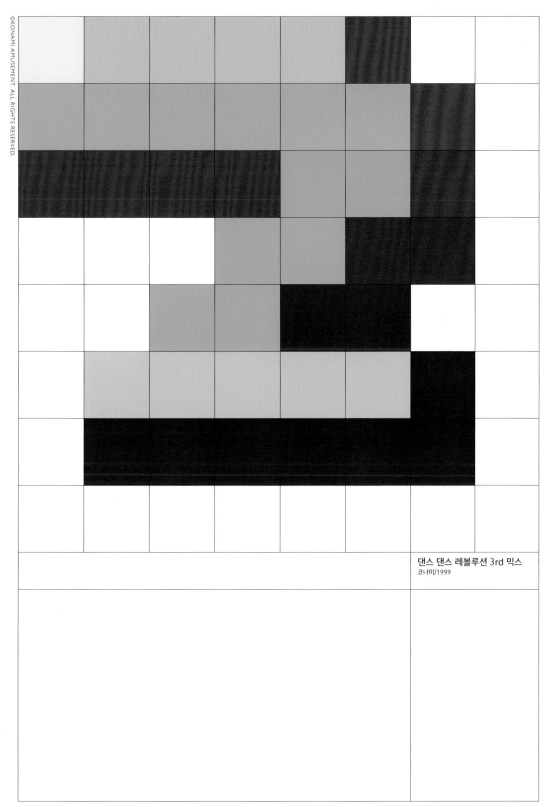

댄스 댄스 레볼루션 3rd 믹스
코나미/1999

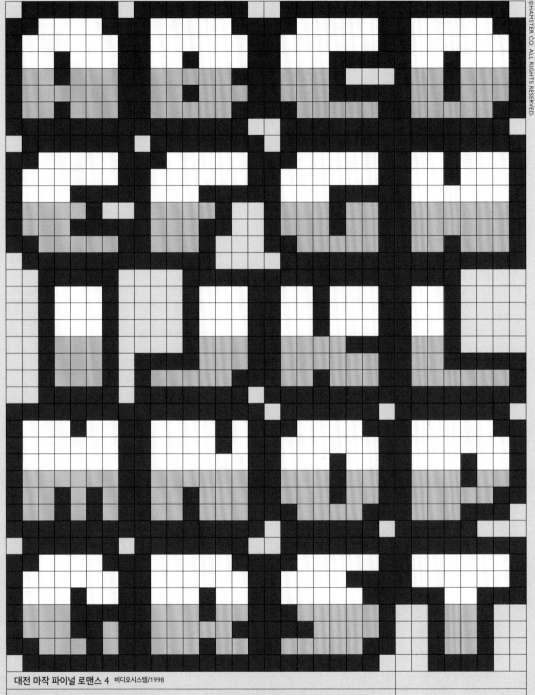

대전 마작 파이널 로맨스 4 비디오시스템/1998

아기자기하고 상부가 묵직하며 윤곽선이 있는
산스체로 주어진 공간을 훌륭하게 활용한다.
스텐실체인 소문자는 대문자나 숫자와 같은
양식이 아니다. 1990년대 후반에는 온라인에서
아케이드 게임을 플레이하는 것이 흔해져서

플레이어가 마침내 일본 내 다른 지역에 있는
실제 사람과 대전하며 음란성 마작을 즐길
수 있게 되었다. 이 게임은 시리즈의 네 번째
발표작이고 유사 게임이 다수 존재한다.

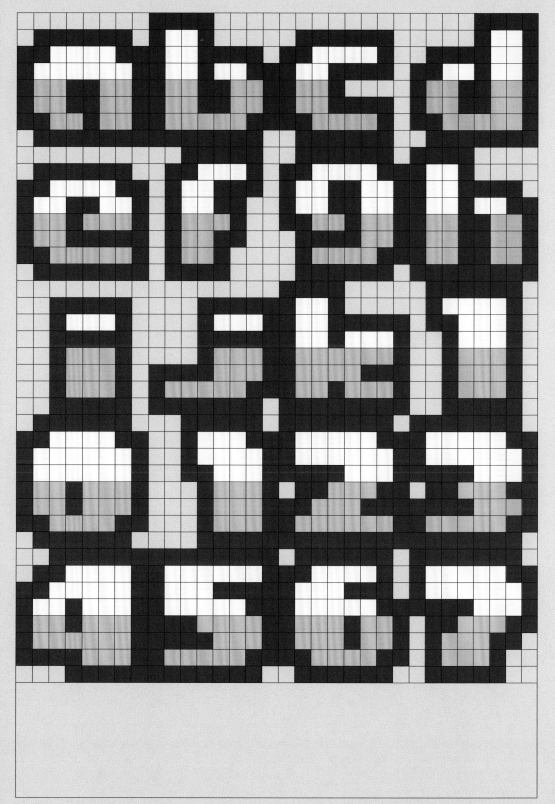

A.B. 캅 세가/1990

게임 플레이어가 미래적인 모습의 경찰을
조작해 지면에서 떠다니는 오토바이를
타고 범죄자들을 소탕한다. 전투가 추가된
〈행온〉(세가, 1985), 법 집행관이 나오는 〈로드
래쉬〉(일렉트로닉아츠, 1991)라 보면 된다. 각

문자 상하부에 대비되는 색상의 띠가 들어간 이
두툼한 산스체는 화면을 장식하는 역할을 한다.
볼드 산스체에 가깝고 수평 스트레스 효과는
자연스럽게 따라온 것이다.

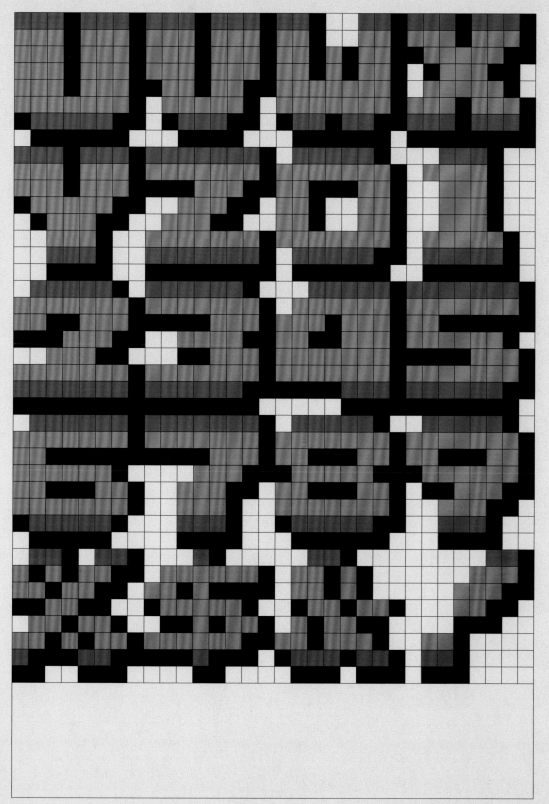

게임의 모든 문자

8×8 폰트는 아케이드 게임에서 볼 수 있는 타이포그래피의 작은 하위 부문을 이룰 따름이고, 이 범주로만 따져도 비례너비나 벡터 기반 폰트 등은 이 책에서 엄연히 빠져 있다. 책에서 다룬 게임에도 보통 8×8 폰트가 하나씩만 들어간 것이 아니라 다른 보조 폰트나 레터링 양식이 있다. 여기서 게임 두 종을 분석하며 그 안의 레터링을 낱낱이 살펴보자.

블러케이드
그렘린/1976

초기 아케이드 게임에는 메모리 공간 한 톨도 귀했기 때문에 순위표가 없었다. 이 초창기 뱀 게임의 그래픽 데이터는 워낙 간소해 텍스트 부분은 폰트라고 할 수도 없다. 문자 하나로 된 "GAME OVER"와 0부터 9까지의 숫자, 이게 전부다. 나머지 그래픽 데이터는 타이포그래피용이 아니다. 속이 찬 화살표와 윤곽선 화살표는 두 플레이어를 구분하는 데 쓰인다. 벽돌은 플레이 영역의 외곽선과 뱀의 이동 경로를 나타내는 용도고, 망점 블록은 깜박이면서 플레이어가 장애물과 부딪혀 죽은 곳을 표시한다.

1. 플레이어 1과 플레이어 2의 머리.
2. 라운드와 승리 횟수를 세는 숫자.
3. 사전에 짜놓은 "GAME OVER" 워드마크. 게임에는 단어가 위아래로 쌓인 형태로 나온다.
4. 스테이지 벽체와 플레이어의 이동 경로.
5. 플레이어가 충돌한 지점에서 깜박이는 칸.

아웃 런
세가/1986

〈아웃 런〉은 1986년 게임 중 외관으로는
최고 수준이었다. 플레이어는 페라리
테스타로사를 몰고 오락기 헤드레스트의
스피커 장치에서 재생되는 멋진
사운드트랙을 들으며 유럽의 각종 풍경을
누빈다. 게임을 제작한 사람은 스즈키
유로, 전년에 〈스페이스 해리어〉를
만들었다. 이 8×8 글꼴은 원래 〈스페이스
해리어〉(30쪽)용으로 만들어진 것인데
여기서는 V가 수정되었다. 회색, 녹색,
분홍색 팔레트로 나오며 글꼴의 자그마한
버전도 있지만 게임에는 쓰이지 않은
듯하다.

 8×16 폰트는 이름을 입력할 때와
순위표에 쓰이고 노란색/검은색, 레몬색/
파란색, 레몬색/검은색, 빨간색/검은색
팔레트로 나온다. 다른 8×16 숫자 폰트
하나는 속도계에 쓰인다. 이어서 타이틀
로고와 "INSERT COINS!" 같은 이런저런
그래픽 자산이 있다. 맞춤 레터링으로
만들어졌고 다른 문자들은 더 개발되지
않았다.

 게임의 출신은 미사용 그래픽 자산에서
똑똑히 드러난다. '©SEGA 1985' 그리고
〈스페이스 해리어〉에서 새 스테이지를
알릴 때 쓴 것과 같은 멋지고 뭉툭한
16×16 폰트가 코드 속에 도사리고 있다.
해리어(〈스페이스 해리어〉의 플레이어
캐릭터) 아이콘도 들어 있다.

6. 타이틀 로고.
7. 〈스페이스 해리어〉에서 남은 그래픽 자산.
8. 〈아웃 런〉의 헤드업 디스플레이 요소.
9. 속도계 폰트와 노래 선택용 음표.
10. 사용되지 않은 듯한 그래픽 자산.
11. 플레이어가 제시간에 체크포인트에
 도달하면 나온다.
12. 어트랙트 모드에 나오는 "INSERT
 COINS!" 메시지.
13. 오른쪽 아래에 있는 스테이지 표시.

게임의 모든 문자

14

15

220

16

17

14. 노래 선택 화면과 고득점 화면, 잔여
 플레이 시간 표시에 쓰인 8×16픽셀 글꼴.
15. 원래 〈스페이스 해리어〉용으로
 디자인되었던 8×8픽셀 글꼴. 색이 엷은
 것은 쓰이지 않고 남은 부분이다.
16. 〈스페이스 해리어〉에서 스테이지 이름을
 표시한 16×16픽셀 글꼴.
17. 〈아웃 런〉용으로 만들어진 듯한데 게임에
 사용되지는 않은 4×4픽셀 폰트. 제일 작은
 아케이드 게임 폰트일 가능성도 다분하다.

09

스텐실체

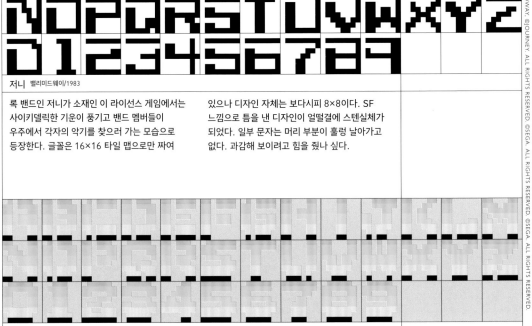

저니 밸리미드웨이/1983

록 밴드인 저니가 소재인 이 라이선스 게임에서는
사이키델릭한 기운이 풍기고 밴드 멤버들이
우주에서 각자의 악기를 찾으러 가는 모습으로
등장한다. 글꼴은 16×16 타일 맵으로만 짜여

있으나 디자인 자체는 보다시피 8×8이다. SF
느낌으로 틈을 낸 디자인이 얼떨결에 스텐실체가
되었다. 일부 문자는 머리 부분이 훌렁 날아가고
없다. 과감해 보이려고 힘을 줬나 싶다.

블릿 세가/1987

톱뷰 트윈 스틱 슈팅 게임이다. 안타깝게도 실물
기판은 수요가 극도로 높아서 요즘은 구경하기
어렵다. 〈블릿〉의 8×8 글꼴은 스텐실 산세로,
맨 아랫줄에만 그림자가 들어갔다. 그림자는

검은색이 아니라 흰색이어야 했는데 실수한
것처럼 보이기도 한다. 좋은 스텐실체지만 틈을 더
철저하게 낼 수도 있었을 것이다.

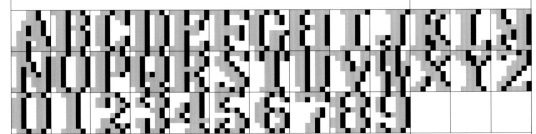

썬더 블레이드 세가/1987

창의력 넘치는 유사 3D 효과가 들어간 헬리콥터
슈팅 게임이다. 2015년 닌텐도 3DS 버전으로
나오면서 비로소 정확하게 이식되었다. 테마를
적절히 살린 이 글꼴은 글자높이로 8픽셀을 꽉
채우는데 이는 디자인에 도움보다는 방해가 되는

요소로 보인다. 디테일에는 정교함이 부족하다.
E와 F의 크로스바는 모두 2픽셀 굵기지만 달라
보이고, P에는 오른쪽 베이스라인 세리프가 빠져
있다. Z 문자에는 2픽셀이 더 필요하다.

이미지 파이트 아이렘/1988

아이렘의 종 스크롤 슈팅 게임 〈이미지 파이트〉는
플레이어의 격추율이 기준에 못 미치면 진입하게
되는 무척 어려운 벌칙 스테이지로 유명하다.
글꼴에서는 대문자의 네모진 디자인과 45도 사선
같은 SF 게임의 공통적인 특징들이 보이지만

소문자는 구색 맞추기용이었던 것 같다. 스템
굵기는 1픽셀부터 3픽셀까지 상당한 차이를
보인다. 사실 이 차이는 지나친 정도지만 특히 I가
그렇듯 자간 문제를 줄이는 데 도움이 된다.

에이스 어택커 세가/1988

톱뷰 배구 게임으로, 일본에서만 출시되었다.
게임의 기본 글꼴도 그럭저럭 흥미로운
세미세리프체지만 이 보조 스텐실 폰트에는 상대가
안 된다. 이 폰트는 사은품처럼 고득점 화면에만
사용되었다. 요제프 알베르스가 1926년에 낸

폰트 푸투라 블랙Futura Black에 두 가지 분홍색을
더한 것과 다름없는 글꼴이다. W는 세트의 다른
문자들에 비해 너무 복잡하다. 숫자까지 스텐실
스타일이었으면 더 좋았을 것이다.

라인 오브 파이어 세가/1989

1980년대 후반에 이르자 세가는 스텐실 글꼴을
더 수월하게 제작해 내게 되었고 이는 위에 실린
7픽셀 높이 산스체에서도 뚜렷하게 드러난다. 또
다른 군대 테마 광선총 게임인 〈컴뱃 호크〉(세가,

1987)와 비교하면 〈라인 오브 파이어〉의 글꼴
디자인은 한결 성숙하다. A는 크로스바 때문인지
왼쪽으로 기댄 모양새가 되어서 틈이 있다기보다는
기울기가 있는 것처럼 보인다.

에이스 어택커
세가/1988

선셋 라이더스
코나미/1991

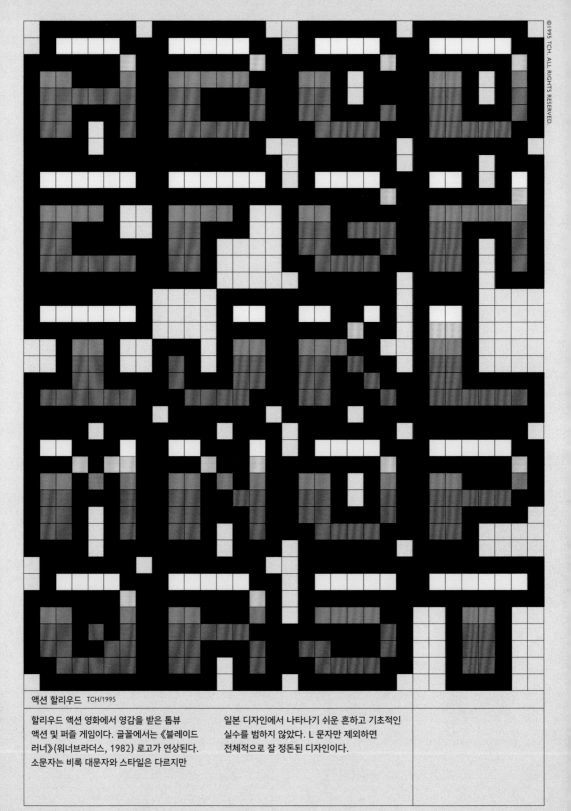

액션 할리우드 TCH/1995

할리우드 액션 영화에서 영감을 받은 톱뷰
액션 및 퍼즐 게임이다. 글꼴에서는 《블레이드
러너》(워너브라더스, 1982) 로고가 연상된다.
소문자는 비록 대문자와 스타일은 다르지만

일본 디자인에서 나타나기 쉬운 흔하고 기초적인
실수를 범하지 않았다. L 문자만 제외하면
전체적으로 잘 정돈된 디자인이다.

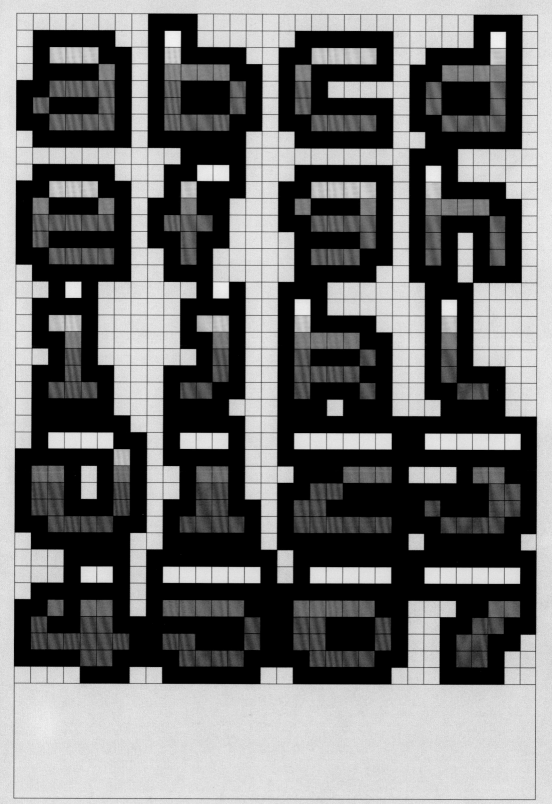

지아이 조
코나미/1992

케츠이
케이브/2002

BONUS TANKS GIVEN AT :

10,000 POINTS

SOUND DEMONSTRATION
- - - - - - - - - - - - - - - - - -

LOW AMMO SOUND :
LESS THAN 5 SHOTS LEFT

LOADING AMMO SOUND :
PINGS = NUMBER OF SHOTS LOADED

FIRING BLANKS SOUND :
PRESSING FIRE BUTTON-NO SHOTS

BOTTOM LINE = SHOTS LEFT

16 (AMMO : FULL LOAD

ABCDEFGHIJKLM
NOPQRSTUVWXYZ
0123456789

NATO 디펜스 퍼시픽노벨티/1982

〈NATO 디펜스〉에서 플레이어는 도시를 누비는 탱크를 조작해 미로 같은 도로를 눈에 보이는 족족 자근자근 밟아준다. 스텐실 글꼴은 거친 디자인이지만 게임에 잘 어울린다. 틈을 채우면 〈퀴즈 쇼〉(18쪽, 44–45쪽)에 쓰인 글꼴과 희미하게 닮아 보일 수도 있겠으나 둥글기와 획 두께, 자간의 일관성이 떨어진다. 아케이드 게임에 쓰인 최초의 스텐실 폰트라는 사실 이상으로 특기할 글꼴은 아니다.

돈 도코 돈 타이토/1989

〈퀴즈 쇼〉 글꼴(18쪽, 44–45쪽)에 얼추 바탕을 뒀으나 이쪽은 스텐실 양식이며 정사각형 비례에 디테일이 더 둥글다. 기계적이면서도 미래적인 외관이라 이렇게 깜찍한 게임에 기대할 법한 것은 아니다. 글꼴로서 제 몫은 하지만 SF 배경에 더 잘 맞았을 듯하다. 〈뉴질랜드 스토리〉(타이토, 1988)에 소문자가 있고 윤곽선이 완전히 들어간 형태로 처음 등장했는데, 당연하게도 그 폰트는 9픽셀 크기였고 16×16 그리드에 그린 것이었다.

빅 런 자레코/1989

다카르 랠리('죽음의 랠리'로도 불리는 오프로드
레이싱 대회.—옮긴이)를 선보인 최초의 레이싱
게임이다. 플레이어는 1986년 랠리 우승 차량인
포르셰 959를 몬다. 엄밀히 말하자면 랠리 게임에
꼭 스텐실 글꼴을 쓸 필요는 없다. 틈을 내기로 한
판단은 실용성보다는 스타일을 위한 것이었다.

에어 버스터 카네코/남코/1990

카네코가 개발하고 남코가 배급한 횡 스크롤
슈팅 게임이다. 미감과 게임플레이가 독특하지는
않으나 출시 당시에는 좋은 평을 받았다. 사용된
글꼴은 외따로 떨어진 속공간이 없도록 틈을
배치했다는 점에서 현실적인 스텐실체다. 다만
정확도는 조금 아쉽다. 실물 스텐실 도안을 써서
제작한 진짜 스텐실 폰트라면 내부 속공간의
안정감을 위해 V 같은 문자에도 틈을 넣었을
것이다.

건 딜러 두용실업/1990

타일 맞추기 퍼즐 게임으로, 플레이어는 헐벗은
여자를 보게 된다. 위 글꼴은 게임에 사용되지
않은 듯하지만 그래도 스텐실 효과가 그럴싸하다.
아쉽게도 그림자가 틈마다 끊어져서 글자의
판독성이 떨어진다. J가 왼쪽과 오른쪽 중 어디로
구부러지냐 하는 문제는 다른 문자 양식을 쓰며
자라온 사람에게는 진지한 의문 사항이다.
J가 뒤집힌 사례는 이것만이 아니다. 〈먼치
모빌〉(센추리Centuri Inc., 1983)을 보시라.

09 스텐실체

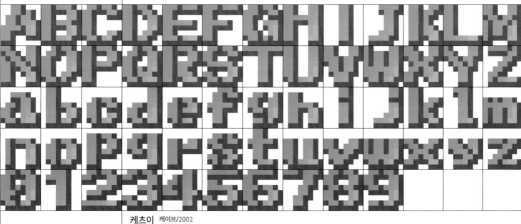

썬더 폭스 타이토재팬/1990

횡 스크롤 진행형 격투 게임으로, 반쯤 벗은
전사들이 등장한다. 이 스텐실 글꼴은 C, I, T,
U, X, Y만 볼드체인데 이미 복작거리는 세트에서
이 사실이 그렇게 눈에 띄지는 않는다. 중앙을

가로지르는 빗금이 있는 O도 강렬한 인상을
남긴다. 꼭대기 행에 적용된 그림자는 가끔만
자리를 지킨다.(B와 E를 비교해 보라.)

지아이 조 코나미/1992

프랜차이즈 슈팅 게임으로, 게임플레이는 일본에서
'가루카餓流禍'로도 알려진 지아이 조 테마 게임
〈약탈자〉(코나미, 1988)를 사실상 복제했다.
사용된 글꼴 역시 다른 그림자 형태와 0의

오른쪽 아래에 있는 픽셀, 그리고 약간의 추가
그러데이션을 빼면 원작 게임과 거의 동일하다.
스텐실의 틈을 그림자 효과로 메워 글꼴을 뭉쳐둔
좋은 사례다.

케츠이 케이브/2002

적을 쏘기보다도 어마어마한 수량으로 발사되는
총알을 피하는 데 방점이 찍힌 슈팅 게임이다.
〈케츠이〉에는 두 가지 글꼴이 있다. 두 종 모두

세로로 기울락 말락 하는데 보조 글꼴에 스텐실
양식이 더해졌다는 점이 주요한 차이다. 8×8
포맷에 맞춰 제작된 글꼴로는 끝물이었다.

선셋 라이더스 코나미/1991

코나미의 〈선셋 라이더스〉는 1990년대 초반
하나의 아이콘이었던 카우보이 테마 게임으로,
동시에 네 명까지 플레이할 수 있었다. 이 8×8
글꼴은 A가 등을 기댄 듯한 스텐실 세리프체이며
기본색 팔레트는 금색이다. 디자이너는 세리프를

만든 것은 물론이고 스텐실 효과와 그림자 효과,
하이라이트가 반짝이는 사선 그러데이션까지
더했다. 디자인에서 야심이 다소 과했던 것도 같다.
그 결과 글자의 바탕 꼴이 바람직하다고 할 만큼
고르지는 않다. (T를 보라.)

CITY SWEEPER 001

CLAUDE
CODE NAME:LIGHTNING SLASHER
EX-KARATE MASTER

HE USED TO BE A KARATE MASTER AND HAD WON FIRST PRIZE IN THE U.S. CHAMPIONSHIP BEFORE. ONE DAY WHILE HE WAS TRYING TO PROTECT HIS GIRLFRIEND,HE GOT INTO A FIGHT AND ACCIDENTAL-LY KILLED A MAN WITH HIS BARE HANDS.

BIRTH DAY···
····2011.1.6
HEIGHT··6'0"
WEIGHT·172lbs
BLOOD···RH+A

ABCDEFGHIJKLM
NOPQRSTUVWXYZ
abcdefghijklm
nopqrstuvwxyz
0123456789

언더커버 캅스 아이렘/1992

한 도시의 시장이 치솟는 범죄율에 대응해 동네 자경단원들을 고용하기 시작한다. 게임 타이틀은 이렇지만 누가 봐도 경찰은 아닌 사람들이다. 글꼴은 〈이미지 파이트〉(225쪽)와 완전히 같지는 않아도 거기서 여러 요소를 물려받았다. 다만 A, D, V처럼 각졌던 문자들은 부드러워졌고 세로 스템이 굵어졌다. 그 결과 이 버전에서는 조금 더 지상의 느낌이 나고 우주에 있을 법한 느낌이 약해졌다.

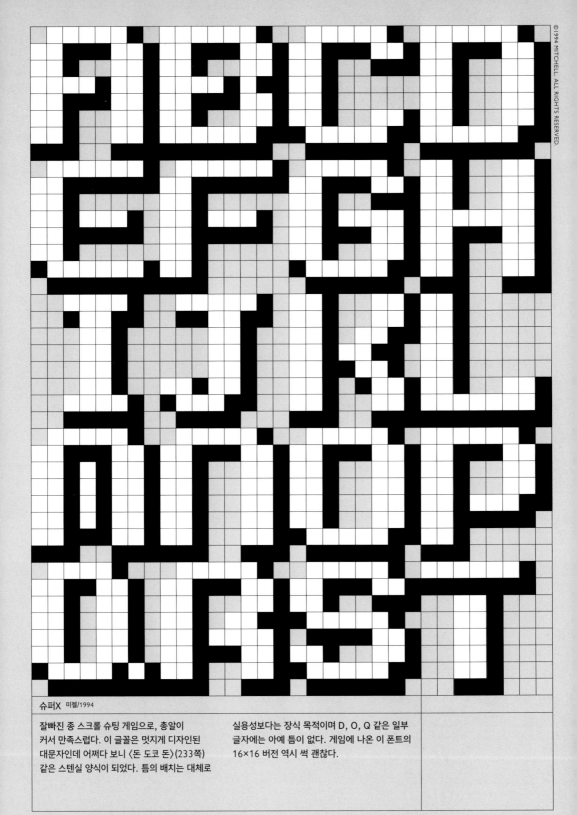

슈퍼X 미쳄/1994

잘빠진 종 스크롤 슈팅 게임으로, 총알이
커서 만족스럽다. 이 글꼴은 멋지게 디자인된
대문자인데 어쩌다 보니 〈돈 도코 돈〉(233쪽)
같은 스텐실 양식이 되었다. 틈의 배치는 대체로

실용성보다는 장식 목적이며 D, O, Q 같은 일부
글자에는 아예 틈이 없다. 게임에 나온 이 폰트의
16×16 버전 역시 썩 괜찮다.

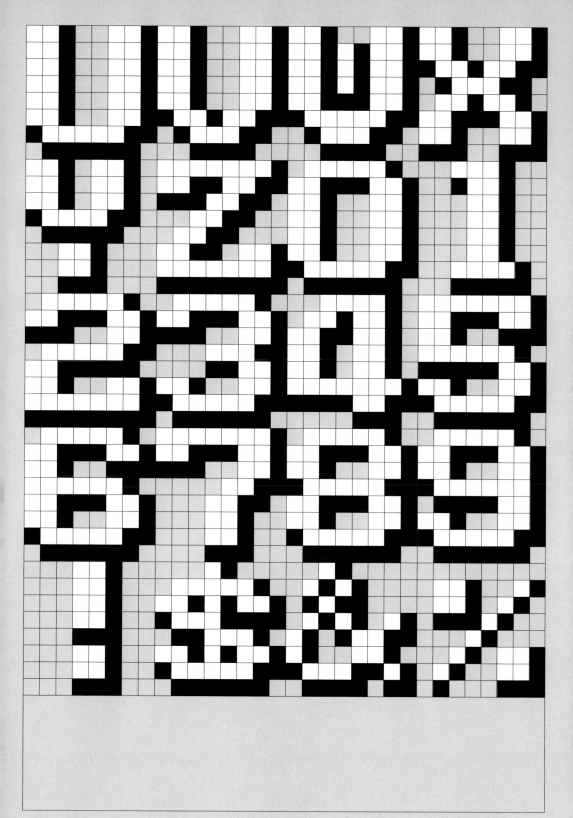

10

장식체

칼립소 스턴/1982

스턴Stern은 1982년에 판이한 글꼴을 두 종 제작했다. 첫 번째 글꼴은 플레이어가 바다 깊이 들어가 해양 생물을 쏘는 수중 보물찾기 게임 〈칼립소〉에 나왔다. 획 변조는 뭐라 설명하기 힘들고 글꼴의 일관성은 일관되게 떨어진다. 문자는 각 사각형 공간을 희한한 방식으로 채우며 게임에서 보이는 외관은 모리스 풀러 벤턴이 1910년에 낸 글꼴 호보Hobo와 크게 다르지 않다.

퓨처 스파이 세가/1984

드물게 등각 투영이 사용된 슈팅 게임이다. 글꼴에서는 스텐실, 날 선 상단, 사선이 강하고 획 대비가 희한한 숫자라는 세 가지 디자인 아이디어가 하나로 결합되었다. 따로 보면 괜찮은 아이디어들이지만 하나로 뭉쳤을 때는 좋은 효과가 나지 않아 글꼴에 집중도가 부족하다. 공교롭게도 뾰족한 가장자리, 특히 M의 가장자리에서는 마찬가지로 세가 게임인 〈마이클 잭슨의 문워커〉(35쪽) 폰트가 등장할 조짐이 보인다. 연관성을 도출하기에는 두 게임 사이의 6년이라는 간격이 너무 긴 듯도 하지만 말이다.

다윈 4078 데이터이스트/1986

표준적인 종 스크롤 슈팅 게임이고 타이포그래피도 얼핏 봐서는 표준적이지만 이런 인상도 플레이어가 "GAME OVER"와 이름 입력 화면을 맞닥뜨리기 전까지, 그러니까 이 이상야릇한 듀얼톤 글꼴이 등장하기 전까지다. 실물 스텐실로 이런 폰트를 만들려면 도안이 두 개 필요할 것이다. 콘셉트는 흥미롭지만 글꼴 획이 매우 띄엄띄엄한 데다 서로 부딪치는 아이디어를 너무 많이 끌어왔다.

황금성 타이토아메리카/1986

〈황금성〉의 플레이어는 무장한 검투사를 조작해 떼거리로 몰려드는 적을 때려눕히고 나아가려 애쓴다. 이 글꼴은 고득점을 입력하고 순위를 매기는 화면에 사용되었고, 게임의 나머지 영역에는 흰색만 있는 단색 버전이 사용되었다. 고르지 않은 하이라이트와 그림자는 노랑과 탁한 청록의 색조 대비와 더불어 날이 무디고 광도 안 나는 쇠칼을 연상시킨다.

블레이드 오브 스틸 코나미/1987

이 아이스하키 게임에서는 같은 해에 출시된 〈플락 어택〉(245쪽)과 마찬가지로 디지털시계가 글꼴의 모티프로 쓰였다. B와 8, S와 5가 모호해지는 일은 영리하게 피해 갔으나 전체적으로는 모티프에 너무 곧이곧대로 접근해 〈플락 어택〉 폰트만큼 성공적이지는 않다. 4와 7은 그리드를 너무 엄격하게 지키는 바람에 짧아 보인다.

세이부 컵 축구 세이부/1992

멋진 듀얼 스크린 축구 게임으로, 플레이어를 최대 네 명까지 지원한다. 게임에 나오는 8개국 목록은 실제 1992년 바르셀로나 올림픽과는 무관하다. 현실에서 출전 자격을 얻은 유럽 국가는 네 곳뿐이었는데 게임에는 6개국이 등장한다. (해외판 기준.—옮긴이) 타이포그래퍼들은 이 8픽셀 폰트를 유니케이스라고 부르는데, 제대로 된 단일형 문자 양식이라면 높이 정렬이 맞아야 한다. 그렇지 않으면 글자를 섞어놓은 것밖에 안 된다. 바로 이 사례처럼.

잃어버린 무덤 스턴/1982

〈잃어버린 무덤〉과 〈칼립소〉(242쪽)는 같은 해에
출시된 보물찾기 게임이다. 두 게임의 글꼴이
판이하면서도 희한하게 비슷한 것을 보면 같은
사람이 둘 다 디자인한 게 분명하다. 앞에 실린

〈칼립소〉 글꼴과 달리 〈잃어버린 무덤〉 글꼴은
굵직하면서도 비스듬한 가로획을 사용해 최소한
통일감을 주는 특징이나마 갖췄다.

플락 어택 코나미/1987

디자이너가 세분된 그리드를 사용할 수 있다고 하면 디지털시계 글꼴 제작은 그렇게 까다로운 작업이 아니다. 그런데 고작 8픽셀로 작업해야 한다면? 〈플락 어택〉은 이 타이포그래피적 난관을 가뿐히 처리한다. 이 게임의 글꼴 디자이너는 곧이곧대로 사고하는 디자이너라면 건드리지 않았을 모서리에 은은한 구별 요소를 만들었다. (B와 8, S와 5, O와 0을 보라.)

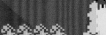

ABCDEFGHIJKLM
NOPQRSTUVWXYZ
0123456789

파이어비스트 (프로토타입) 아타리/1983

미출시 프로토타입 게임인데 글꼴이 매우 흥미롭다. 위에 실린 문자 다수는 두꺼운 스템에 손글씨 느낌의 장식을 잘 갖추고 있으나 일관성이 떨어진다. B만 해도 이 디테일이 빠져 있다.

물론 네모가 네 칸 뚫려 있으면 알아보기 어렵긴 할 것이다. 의욕은 넘치지만 당연하게도 읽기가 어렵고 여러 면에서 성공적이라 하기 힘든 글꼴이다.

ALTERED BEAST

RANK	SCORE	RD.	NAME
1ST	50000	1	HKR
2ND	40000	1	UCH
3RD	30000	1	SAT
4TH	20000	1	HAG
5TH	10000	1	HAS
6TH	5000	1	TOS
7TH	4000	1	TAK

INSERT COIN

©SEGA 1988

ABCDEFGHIJKLM
NOPQRRSTUVWXYZ
0123456789

수왕기 세가/1988

용과 늑대 인간이 나오는 횡 스크롤 진행형 격투 게임으로, 타이포그래피 쌍둥이인 〈에이스 어택커〉(225쪽)보다 훨씬 잘 알려져 있다. 〈수왕기〉는 예의 기본 글꼴을 동일하게 사용하고

고득점 화면에 나오는 이 보조 글꼴은 일부 변형하기는 했으나 글자의 바탕 꼴이 같다. 글자에는 좌우 그러데이션으로 울룩불룩한 질감이 생겼고 숫자에는 상하 그러데이션이 들어갔다.

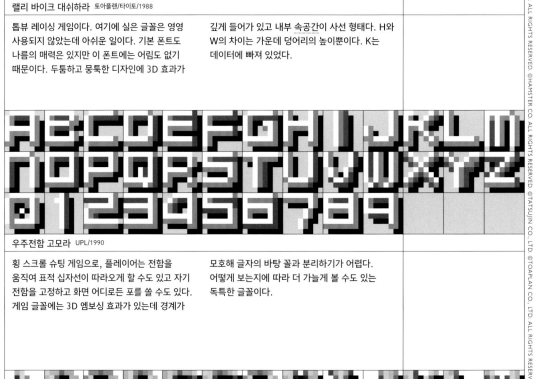

랠리 바이크 대쉬하라 토아플랜/타이토/1988

톱뷰 레이싱 게임이다. 여기에 실은 글꼴은 영영 사용되지 않았는데 아쉬운 일이다. 기본 폰트도 나름의 매력은 있지만 이 폰트에는 어림도 없기 때문이다. 두툼하고 뭉툭한 디자인에 3D 효과가 깊게 들어가 있고 내부 속공간이 사선 형태다. H와 W의 차이는 가운데 덩어리의 높이뿐이다. K는 데이터에 빠져 있었다.

우주전함 고모라 UPL/1990

횡 스크롤 슈팅 게임으로, 플레이어는 전함을 움직여 표적 십자선이 따라오게 할 수도 있고 자기 전함을 고정하고 화면 어디로든 포를 쏠 수도 있다. 게임 글꼴에는 3D 엠보싱 효과가 있는데 경계가 모호해 글자의 바탕 꼴과 분리하기가 어렵다. 어떻게 보는지에 따라 더 가늘게 볼 수도 있는 독특한 글꼴이다.

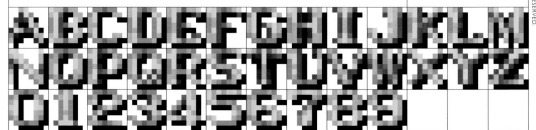

곡스 토아플랜/1991

〈알카노이드〉의 클론작으로, 플레이어는 전진과 후진이 모두 가능했는데 이 장르에서 흔치 않은 기능이었다. 글꼴 질감이 감탄스러울 정도로 세밀하게 표현되었고, 세로 스템은 중간에 진한 픽셀이 들어간 덕에 헤르만 차프가 1955년에 내놓은 옵티마Optima 글꼴처럼 우묵해 보인다. 스템 굵기에서 일관성을 더 지킬 수도 있었을 것이다.

10 장식체

가디언스 오브 더 후드 아타리게임스/1992

이 진행형 격투 게임의 플레이어는 조직폭력배가 골칫거리인 동네에서 자경단원이 된다. 주 글꼴은 〈퀴즈 쇼〉(18쪽, 44–45쪽) 글꼴의 〈마블 매드니스〉(27쪽) 버전이지만 캐릭터 소개에

사용된 또 다른 폰트인 이 글꼴은 금속에 글자를 눌러 찍은 것처럼 생겼다. 배경과 분리할 수 없는 드문 글꼴이다.

라이엇 NMK/1992

머릿수만으로 상대를 무력화하는 군단과 싸우는 말도 안 되게 어려운 게임이다. 이 글꼴은 마찬가지로 가는 로만인 주 글꼴에 딸린 보조

역할이고 고득점 화면에 등장한다. 공책에 쓰인 모습으로 표시되기 때문에 글꼴의 배경색과 밑줄도 디자인에 포함된다.

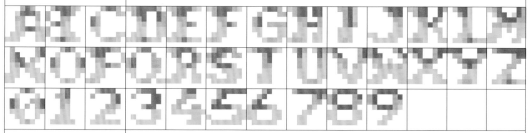

리버스 마이크로하드/1995

이탈리아 개발사 마이크로하드Microhard가 제작한 술집 퀴즈 머신 게임이다. 이 회사의 아케이드 게임이 전부 그렇듯 여기에도 야한 내용이 있다. 이 글꼴은 마이크로하드의 다른 게임에도 쓰이지만

여기서 B는 뒤집혀 들어갔다. 중간이 휘어진 글꼴로도 자간 문제가 생기지 않으나(C, D, E, F를 보라.) 글자가 이따금 충돌한다. 채색의 의도는 확실치 않지만 보기에 멋지긴 하다.

나스타 타이토재팬/1988

과할 정도로 단순화된 기하학적 글꼴로,
아이디어가 충만하다. 그러나 일관성이 떨어져 더
다듬었으면 좋았을 만한 부분도 많다. L과 O 같은
글자는 너무 가늘고 R, 4, 6, 9는 내부에 속공간이
없다. 영화 《코난 더 바바리안》(유니버설픽처스,

1982) 속 아널드 슈워제네거를 닮은 원시인으로
플레이하는 판타지 진행형 격투 게임용으로
디자인되었다. 이런 실험은 성공 사례만큼이나,
어쩌면 그 이상으로 흥미롭다.

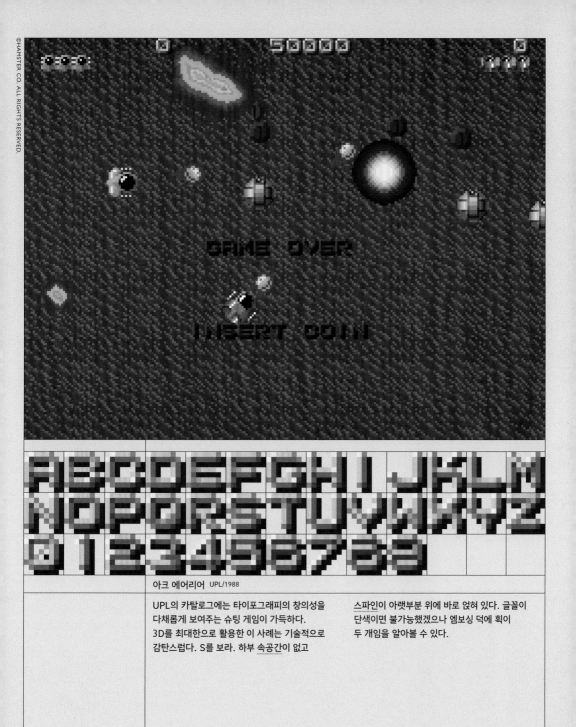

아크 에어리어 UPL/1988

UPL의 카탈로그에는 타이포그래피의 창의성을
다채롭게 보여주는 슈팅 게임이 가득하다.
3D를 최대한으로 활용한 이 사례는 기술적으로
감탄스럽다. S를 보라. 하부 속공간이 없고

스파인이 아랫부분 위에 바로 얹혀 있다. 글꼴이
단색이면 불가능했겠으나 엠보싱 덕에 획이
두 개임을 알아볼 수 있다.

다케다 신겐 자레코/1988

다케다 신겐은 대중적으로 유명한 일본 봉건시대
영주로, 무공으로 명성이 자자했다. 이 진행형
격투 게임의 주인공이기도 하다. 그래픽 수준은
높지 않으나 글꼴이 돋보인다. 그럭저럭 기본은

하는 글꼴 아래로 메탈릭한 돌출부가 번쩍이는데
높이가 이랬다저랬다 해서 글자가 앞으로 기운
것도 같고 글꼴 기둥이 비스듬하게 잘린 것도
같다.

SCORE × 1
0001268
FUEL
MAIN TANK
SPEED
RESERVE
BOOST
1

Extra Fuel Awarded

Insert 1 COIN START
Copyright © 1990 Atari Games

히드라 아타리게임스/1990

브리그널의 리뷰는 〈애프터 버너〉(62쪽)의 로고나 〈파이널 파이트〉의 16×16 폰트로 나오는 등 한동안 게임에 쓰이고 있었지만, 이를 8×8 폰트로 쓴 것은 〈히드라〉가 처음이었으며 원안에 충실하기로도 이 사례가 셋 중 제일일 것이다. 원안 F와 H에서 아래로 삐져나오던 획까지 보일 정도니 말이다. 소문자가 아주 훌륭하게 재현되었고 숫자 4는 성공적인 새 버전이다.

퍼즐리 메트로/반프레스토/1995

낚시 테마 블록 퍼즐 게임이다. 사용된 글꼴은 모두 알록달록하고 포동포동하며 어쩐지 식욕을 자극하는 모양새다. 두 가지 색으로 된 윤곽선 안에는 중간톤 색상들이 사용되어 멋진 효과를 내는데, 덕분에 M과 Q처럼 획끼리 겹치는 것도 가능하다. 글자의 바탕 꼴 디자인이 탄탄하거나 일관된 것은 아니지만 복잡한 채색이 아쉬움을 만회하고도 남는다.

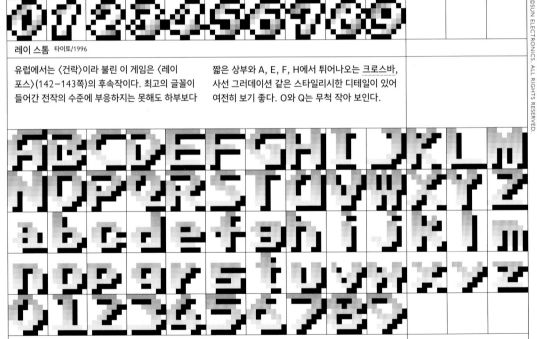

버블 메모리즈: 더 스토리 오브 버블 보블 3 타이토/1995

외계에서 온 듯한 모양새에 베르베르어(북아프리카에서 쓰이는 여러 언어의 총칭.—옮긴이)의 티피나그 문자와 희미한 유사성을 보이는 이 글꼴은 게임에는 사용되지 않은 듯하다. 단순한 추상 기호 뭉치는 아니고,

각 글리프는 원래의 라틴알파벳 글꼴과 관련이 있다. 가령 E는 90도 돌아갔고 M은 글자를 복사해 위에 붙인 모양이며 T는 위아래가 뒤집혀 있다. 해독할 수는 있지만 디자인을 이미 잘 알고 있을 때나 가능한 이야기일 것이다.

레이 스톰 타이토/1996

유럽에서는 〈건락〉이라 불린 이 게임은 〈레이 포스〉(142–143쪽)의 후속작이다. 최고의 글꼴이 들어간 전작의 수준에 부응하지는 못해도 하부보다

짧은 상부와 A, E, F, H에서 튀어나오는 크로스바, 사선 그러데이션 같은 스타일리시한 디테일이 있어 여전히 보기 좋다. O와 Q는 무척 작아 보인다.

와쿠와쿠 7 선소프트/1996

네오지오 시스템용으로 나온 익살스러운 격투 게임이다. 글꼴은 브리그널의 리뷰에서 강하게 영향을 받았으나 그보다 각지고 소문자는 닮은 구석이 전혀 없다. 원안에 대한 충실성을 따지면

아타리 〈히드라〉(254쪽)의 손을 들어주겠지만 고전 글꼴을 양식화해 차용한 것으로는 이쪽이 한 수 위다.

배틀 바크레이드 에이팅/1999

〈배틀〉종 스크롤 슈팅 게임 시리즈의 세 번째이자
마지막 발표작이다. 전작에서는 MICR 영향을
받은 글꼴이 사용되었다. 이 게임용으로 개발자가

디자인한 양식화된 산세체에서는 대문자 왼쪽
위를 비스듬히 도려내고 뿔을 낸 것이 눈에 띈다.

파이어 호크 ESD/2001

화면비는 가로로 길지만 화면 이동은 종 스크롤인
이 슈팅 게임은 이 한국 개발사의 마지막 게임이다.
2001년 작이라기에는 비주얼이 오래된 느낌이고
사운드도 바람직한 수준과는 거리가 많이 멀다.

이 볼드한 글꼴은 모서리가 사선으로 잘렸고
그러데이션에 디더링이 적용되었는데, 그 효과로
거친 질감이 생겨 참으로 독특한 픽셀 글꼴이
되었다.

나이트 레이드 타쿠미/2001

〈플락 어택〉(245쪽)과 같은 장르를 살펴볼 때
가장 비슷한 글꼴은 역시 종 스크롤 슈팅 게임인
〈나이트 레이드〉의 글꼴이다. 기본적으로는 레귤러
산세체로, 중심선을 강조하고 그림자를 조각냈다.

간단하면서도 실속 있게 원하는 효과를 내는
방법이다. 중심선에 별도로 은은한 그러데이션이
들어갔다.

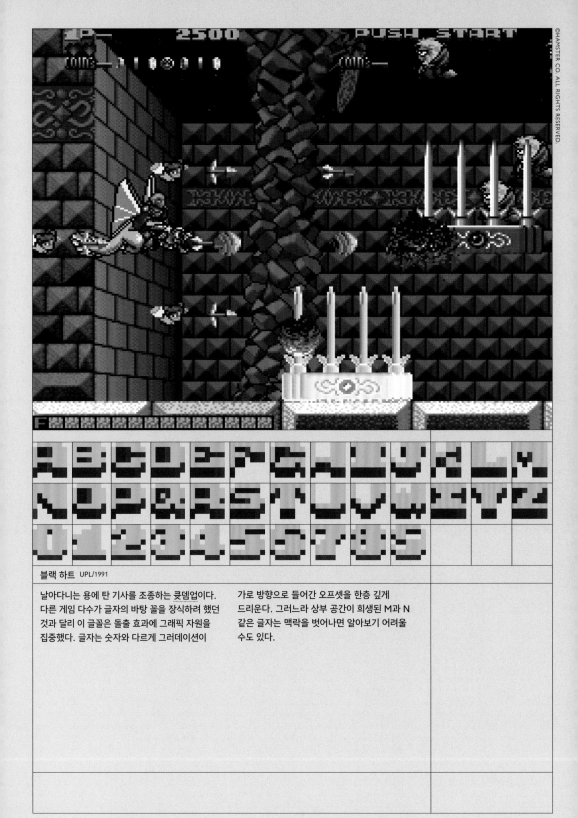

블랙 하트 UPL/1991

날아다니는 용에 탄 기사를 조종하는 슛뎀업이다. 다른 게임 다수가 글자의 바탕 꼴을 장식하려 했던 것과 달리 이 글꼴은 돌출 효과에 그래픽 자원을 집중했다. 글자는 숫자와 다르게 그러데이션이

가로 방향으로 들어간 오프셋을 한층 깊게 드리운다. 그러느라 상부 공간이 희생된 M과 N 같은 글자는 맥락을 벗어나면 알아보기 어려울 수도 있다.

프라이멀 레이지 아타리게임스/1994

《쥬라기 공원》(유니버설픽처스, 1993) 이후에 나온 격투 게임으로, 디지털 스톱모션 공룡이 되어 플레이한다. 글꼴은 도드라지게 새긴 듯한 산세리프체이며 글꼴 노일란트Neuland와 리소스Lithos를 많이 닮았다. 《쥬라기 공원》 로고에 노일란트가 사용된 것에서 영향을 받았을 수도 있겠다. 게임 배경과 캐릭터처럼 글꼴도 실사 같은 스타일이라 최소한 디자인 초기 단계에서라도 CGI가 사용되었으리라 짐작할 수 있다.

황금성
타이토아메리카/1986

나스타
타이토재팬/1988

아크 에어리어
UPL/1988

블랙 하트
UPL/1991

한 포맷의 끝

8×8 고정너비 포맷이 정점을 찍은 1990년대 후반에는 노련함이 돋보이는 픽셀 작품이 수두룩했다. 이때 한편에서는 더 큼직하고 비례너비를 적용한 폰트가 선호되면서 이런 게임 글꼴이 모습을 비치는 일이 줄고 있었다. 더 큰 픽셀 포맷이 새로운 것은 아니었고 사례는 1977년이라는 이른 시기부터도 찾을 수 있다. 모두 아타리 작품인 〈드래그 레이스〉와 〈슈퍼 버그〉에는 16×16 포맷의 초창기 폰트가 쓰였다. 미드웨이 역시 1970년대에 자체 8×12 폰트를 여러 차례 사용했다. 그래픽 성능이 발전하면서 게임은 더 복잡해졌고 스크린에 더 많은 개별 요소를 넣을 공간이 필요했다. 표준 텍스트 크기는 1980년대 초에 우선 줄어들고 약 20년 동안 8×8픽셀로 고정되어 있었다. 하지만 스크린 해상도가 차차 높아지자 8픽셀 폰트는 물리적인 크기가 작아져 다시 한번 더 큰 포맷에 자리를 내줬다. 게다가 더 높은 해상도로 나아가려면 그래픽 자산의 가변성을 높이는 것은 필수였다. 실사 같은 게임과 3D 게임이 부상하면서 픽셀을 한 땀 한 땀 애정으로 매만진 아트워크는 점차 격에 안 맞는 것으로 보였다.

픽셀 밀도가 높아지고 조판 엔진이 발달하면서 8×8 고정너비 포맷의 단순성은 버려졌다. 글자 디자인은 더 이상 게임 개발자의 일이 아니었고, 새 글꼴을 맨땅에서부터 제작하기보다 기존 글꼴을 채택하는 일이 흔해졌다. Xbox 360과 플레이스테이션 3이 출시된 2000년대 중반에는 고해상 픽셀 세트보다 벡터 포맷의 일반 폰트를 사용하는 편이 더 효율적이었다.

그렇다고 비디오게임 타이포그래피가 이제 지루해진 것은 아니다. 오늘날 개발자들은 창의력을 다른 방식으로 쓴다. 한 예로 〈콜린 맥레이: 더트 2〉(코드마스터스Codemasters, 2009)와 〈톰 클랜시의 스플린터 셀: 컨빅션〉(유비소프트Ubisoft, 2010)에서는 플레이어 환경에 텍스트를 성공적으로 통합해 냈다. 자체 글꼴 제작과 더불어 라이선싱 계약도 하는 등 게임 업계와 글자 업계 사이에 상업적 교류도 늘었다.

타이포그래피의 새로운 자유에는 열악한 사용자 경험이라는 더 심각한 위험이 딸려 왔다. 가령 Xbox 360과 플레이스테이션 3은 HD 그래픽 세대의 초기 콘솔이어서 픽셀이 물리적으로 한층 더 작았다. 이런 콘솔의 초창기 게임에서는 텍스트를 거의 읽을 수가 없었다. 개발자들이 판독성의 한계를 빨리 인지하지 못했기 때문이다. 개발자들을 두둔하자면, 이들은 오락기의 표준 스크린 크기에 맞춰 작업하는 데 익숙했다가 갑자기 변수 많은 가정용 스크린 크기에 적응해야 하는 처지가 된 것이었다. 디지털 디스플레이는 물리적 크기 정보를 포함하지 않으므로 무엇이 되었든 원래 의도한 물리적 크기 그대로 다른 스크린에 일관되게 복제하기란 불가능하다.[*]

특정 기기에 맞춰 개발하는 경우에는 개발사도 제작해야 하는 폰트 크기를 안다. 휴대 전용 기기라면 간단하겠지만 닌텐도 스위치 같은 하이브리드 콘솔이면 기기 자체의 스크린 크기가 6.2인치라 해도 TV용으로도 설계된 만큼 고민이 더 필요하다. 개발사가 휴대 모드에 맞춰 텍스트 크기를 최적화했으리라 기대할지도 모르겠으나 아쉽게도 꼭 그렇지만은 않다.[**] 게임 업계는 지금까지 주요 소비자 집단이 대체로 어렸기에 여기서 접근성은 상대적으로 새로운 화두다. 폰트 크기 옵션이 있는 게임은 늘어나고는 있으나 아직 소수다.

픽셀 글꼴이 죽음을 맞은 또 하나의 원인은 자간의 '일본스러움'이다. 라틴 타이포그래피에서 고정너비 메트릭은 프로그래밍이나 각본 집필처럼 특수한 요구가 없는 한 아쉬움이 남는 타협안이다.[***] 스크린 타이포그래피는 엔지니어가 다루기에 더 쉽고 효율적이라는 단순한 이유에서 초기 타자기와 마찬가지로 대개 고정너비가 기본이었다. 하지만 더 바람직한 쪽은 언제나 비례너비였고, 아타리와

미드웨이 같은 회사는 이것에 맞는 레이아웃 시스템을 게임에 빠르게 구축했다. 8×8 고정너비 포맷은 일본 개발사들이 군림한 덕에 부자연스러우리만치 오랜 수명을 누렸다. 일본의 문자 체계는 고정너비가 기본이었기에 개발사들은 라틴알파벳의 비례너비 성격을 거의 고려하지 않았다. 이제는 이런 부분이 알려져 일본 게임에서도 고정너비 폰트가 예전만큼 흔히 보이지는 않는다.

* CSS에서는 밀리미터 같은 소위 절대단위로 아이템 크기를 지정할 수 있다. 이러면 임의의 기기에서도 아이템을 정확히 표현할 수 있을 것 같지만 막상 실제로 해보면 그렇게 안정적이지 않다. 2013년 글꼴 디자이너 닉 셔먼은 모두를 대상으로 어떤 기기에서든 좋으니 웹페이지에 1달러 지폐를 실제 크기로 구현해 보라는 과제를 트위터에 올렸다. 이 과제는 아직 풀리지 않았다. http://bit.ly/billchallenge

** 〈둠〉(이드소프트웨어, 2016)과 〈울펜슈타인 2: 더 뉴 콜로서스〉(머신게임스MachineGames, 2018)는 모두 가정용 콘솔에서 닌텐도 스위치로 이식되었으나 이식을 담당한 업체가 인터페이스를 그에 맞춰 조정하지 않았다.

*** 각본을 집필할 때는 레터 용지나 A4 용지에 12포인트 쿠리어Courier를 사용하는 것이 통상적인 타이포그래피 규칙이다. 이 포맷으로 집필하면 한 매가 영상의 1분과 같다고 한다. 실제 쓰임은 각양각색이다. 가령 타란티노의 각본이면 영상 1분이 여러 장에 걸쳐 이어지는 게 예삿일이다.

오마가리
토시

맺음말

스크린 타이포그래피는 이제 벡터 기반 폰트 포맷으로 옮겨 갔고,
일부 이례적인 경우를 제외하면 게임에서 저해상 픽셀 폰트라는
포맷을 사용할 필요가 없어졌다. 이런 폰트를 사용한다면 보통
심미성이나 디지털 고고학을 위한 선택이다.

지난 10년 사이 전 세계가 이모티콘을 사용하게 된 데 힘입어
몸집 큰 테크 자이언트들은 자체 컬러 폰트 포맷을 고안했다.
애플의 픽셀 기반 sbix, 마이크로소프트의 COLR/CPAL,
파이어폭스와 어도비의 SVG 같은 포맷이 그 예다. 모두 장단점이
있고 존재를 설명하는 저마다의 이유도 있다. 그간 픽셀 글꼴은
지원이 부족한 것이 문제였으나 이 점이 급속도로 개선되고 있으니
어떤 포맷으로든 컬러 픽셀 폰트를 제작하고 사람들이 그 폰트를
사용하기를 기대할 수 있는 날도 머지않았다.

이 책에서는 폰트 스크린숏을 실제 SVG 느낌의 오픈타입 폰트로
변환해 주는 프로그램인 글립스Glyphs.app용 파이썬 스크립트로
SVG 포맷을 사용했다. HTML 페이지는 파이어폭스용으로
구축했고, 책은 드디어 컬러 폰트를 지원하는 인디자인 CC 2018로
조판했다. 유색 비트맵을 폰트로 사용할 때의 이점은 아무리 말해도
부족하다. 이런 응용 프로그램이 없었다면 이 책을 제작하기는 훨씬
고됐을 것이다. 어쩌면 불가능했을지도 모르겠다.

〈레이 포스〉(142–143쪽) 글꼴 같은 폰트에는 SVG
애니메이션을 임베딩할 수 있는데, 그러면 스크린에서 보이는 것과
정확히 일치하는 외관이 나온다. 안타깝게도 인디자인은 SVG
애니메이션을 지원하지 않는다. 영상을 인쇄하는 방법을 알아낸
사람은 아직 아무도 없으니!

우리는 최근 몇 년 사이 레트로 미감이 귀환하는 현상을 봐왔다.
픽셀 폰트가 빈번하게 사용되는 인디 게임 신에서는 특히 그랬다.
이런 게임은 대부분이 현대적인 아키텍처에서 제작되지, 예의
제한된 환경에서 디자인되지는 않기에 시각적인 힌트만 얻어간다.
새로운 게임에 쓰이는 폰트는 옛 디자인을 곧이곧대로 차용한

결과물도 아니다. 옛 디자인이 쓰인다면 대개 〈퀴즈 쇼〉나 그 변형이다. 〈삽질 기사〉에 쓰인 폰트는 남코의 〈팩맨〉 변형을 일부 수정한 것으로 보인다. 개발자들은 오락실 시대의 절정기에 만들어진 휘황찬란한 컬러 폰트 다발에 아랑곳하지 않고 흑백 디자인을 제일 자주 쓰는 듯하다.

이제 저해상 디스플레이 기술은 사용되지 않고 8×8픽셀 내장 폰트도 필요하지 않지만, 이렇게 엄격하게 제한된 캔버스에서 이토록 놀라운 표현이 가능함을 보여준 주역은 정교한 글꼴 디자인에 대체로 문외한이었던 아티스트들이었다.

짧았으나 풍성했던 '아웃사이더의 타이포그래피' 움직임에서 경험 많은 글꼴 디자이너도 많은 것을 배울 수 있으리라 생각한다. 창작물을 배태한 기술은 오래전에 명을 다했을지 몰라도, 이 글꼴들은 남는 동전을 내놓고 "START"를 누르도록 플레이어를 처음 유혹하던 그 시절과 다를 바 없이 짜릿하고 엉뚱하고 과감하다.

게임 찾아보기

볼드체로 표시한 페이지 번호는 해당
게임의 글꼴 그림이 실린 페이지를
나타냅니다.

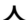

용어 해설

아케이드 게임

32X: 16비트 게임기를 32비트 게임기로 바꿔준 세가 게임기의 확장 기기.

네오지오Neo-Geo: SNK에서 1990년에 출시한 아케이드 시스템 기판과 가정용 게임기.

메가드라이브: 세가에서 1980년대 후반에 출시한 가정용 게임기.

모델 1 기판: 아케이드 게임 구동을 위한 전용 회로 하드웨어를 흔히 기판이라 한다. 모델 1 기판은 3D 표현이 가능한 세가의 첫 기판이었다.

뱀 게임: 뱀처럼 생긴 기다란 선을 화면 가장자리나 장애물 혹은 자기 몸에 닿지 않도록 상하좌우로 조작하는 게임.

코옵co-op: 둘 이상의 플레이어가 협동하는 방식.

퀴즈 머신quiz machine: 동전을 넣고 플레이하는 퀴즈 게임 오락기를 영국에서 이르던 말.

큣뎀업cute 'em up: 슛뎀업shoot 'em up이라고도 하는 슈팅 게임의 하위 장르로, 우주선과 외계인 같은 요소를 귀여운 동물이나 요정 등의 아기자기한 캐릭터가 대신한다.

키카드: 게임에서 어떤 공간으로 들어가는 데 필요한 열쇠 아이템.

튜브 슈팅 게임: 원통 내부를 통과하는 느낌의 3D 슈팅 게임.

타이포그래피

2층 구조two-storey form: 글자의 획으로 둘러싸인 공간인 속공간이 두 개인 구조.

디센더descender: 라틴알파벳 소문자 g, j, p, q, y에서 베이스라인 아래로 내려가는 획.

로만roman: 라틴알파벳 글꼴의 기본적인 형태. 손글씨의 영향을 받은 이탤릭과 구분되는 형태로, 기울임이 없는 세리프체.

루프loop: 라틴알파벳 소문자 g의 하단에 있는 고리 모양의 획.

리거처ligature: 라틴알파벳에서 두 개 이상의 글자를 합쳐 하나로 만든 글자.

바bar: 라틴알파벳에서 가로로 이어지는 수평한 획.

베이스라인baseline: 라틴알파벳 대문자의 밑변을 가로지르는 가상의 선.

비크beak: 라틴알파벳에서 글자를 구성하는 획 중 세리프로 끝나지 않은 부리 모양의 형태.

속공간counter: 글자의 획으로 둘러싸인 공간.

스워시swash: 라틴알파벳에서 세리프 등에 더해진 장식적인 곡선.

스템stem: 수직선이나 대각선 형태로서 라틴알파벳 글자를 구성하는 주된 획.

스트레스stress: O와 같은 라틴알파벳 글꼴에서 나타나는 획 굵기의 변화 지점. 끝이 넓은 펜으로 쓴 글씨에서 보이는 획의 강약을 글꼴에 적용하며 생긴 것으로, 획이 곡선이고 좌우가 대칭인 글자에서는 스트레스가 대칭으로 나타난다.

스파인spine: 라틴알파벳 대문자와 소문자 S에서 주가 되는 곡선 획.

슬래브세리프체slab serif: 라틴알파벳에서 주요 획의 굵기만큼 굵고 각진 세리프.

앤티에일리어싱anti-aliasing: 저해상도 모니터에서 곡선이나 대각선을 표현할 때 발생하는 계단 현상(에일리어싱)을 해결하기 위해 사용하는 기법.

어센더ascender: 라틴알파벳 소문자 b, d, h, k, l 등에서 엑스라인 위로 올라가는 획.

언시얼체Uncials: 서기 4세기경부터 9세기경까지 사용된 라틴알파벳 손글씨체.

엑스라인x-line: 라틴알파벳 소문자의 머리를 가로지르는 가상의 윗선.

엑스하이트x-height: 라틴알파벳 소문자의 높이.

잉크트랩ink trap: 작은 크기로 인쇄된 글자가 뭉개져 보이는 것을 방지하기 위한 장치.

작은대문자small capitals: 라틴알파벳에서 하나의 확장된 폰트를 이루는 구성 요소이며, 소문자 크기의 대문자.

크로스바crossbar: 스템 사이에 걸치거나 스템을 반으로 가르는 가로획. 라틴알파벳 대문자 A와 H, 소문자 f와 t 등에서 찾을 수 있다.

테일tail: 라틴알파벳 대문자 Q의 작은 획, R의 하단 대각선 획.

감사말

디자인의 길을 걷도록 격려해 주신 부모님께. 그리고 함께 자라며 비디오게임에 대한 추억을 한가득 쌓은 형제들과 친구들에게.

키게임스의 전 직원으로서 귀한 역사적 통찰을 나눠준 오언 루빈, 선견지명을 발휘해 누구보다 일찍 온라인 컬렉션을 만들고 내 컬렉션을 만드는 것도 도와준 NFG, 비디오게임 그래픽을 멋지게 다룬 352호를 발간한 잡지 《아이디어》와 전 편집장 무로가 기요노리, 이미지 출처를 밝히는 데 기술적 도움을 준 조니 최, 〈퀴즈 쇼〉에 주목하도록 나를 일깨우고 역사적 참고 자료를 제공해 준 제이미 햄셔, 내게 동기부여가 된 추억과 관심을 나눠준 디자이너 친구들에게 큰 감사를 전합니다.

마지막으로 이렇게 환상적인 기회를 주고 더불어 놀라운 인내심으로 나를 이끌어준 리드온리메모리의 대런 월에게 더없이 감사합니다.

무로가 기요노리는 아타리 폰트의 기원을 알려준 오언 루빈과 라일 레인스에게 특별히 감사를 올립니다.